數位攝影的光與影

Digital Photography Lighting Techniques

 採光‧測光‧曝光

國家圖書館出版品預行編目資料

數位攝影的光與影 採光、測光、曝光 / 施威銘研究室 著
-- 臺北市：旗標, 西元 2008.10 面; 公分

ISBN 978-957-442-392-7 (平裝)

1. 攝影光學 2. 影像處理 (攝影)

952.1 95016359

作 者／施威銘研究室

發 行 人／施威銘

發 行 所／旗標出版股份有限公司
台北市杭州南路一段15-1號19樓

電 話／(02)2396-3257(代表號)

傳 真／(02)2321-2545

劃撥帳號／1332727-9

帳 戶／旗標出版股份有限公司

總 監 製／施威銘

行銷企劃／張慧卿

監 督／施威銘

執行企劃／江玉玲

執行編輯／江玉玲

美術編輯／楊葉羲

封面設計／古鴻杰

校 對／江玉玲

校對次數／8 次

新台幣售價：580 元

西元 2010 年 1 月出版

行政院新聞局核准登記-局版台業字第 4512 號

ISBN 978-957-442-392-7

版權所有‧翻印必究

數位攝影學習地圖

◆ DSLR 攝影基礎概論 ◆

F990 **DSLR**

單眼數位相機聖經

賴吉欽老師專為數位攝影人擬訂的學習歷程，有系統地幫助攝影愛好者建立完備且紮實的數位攝影基礎

FS559

數位相機拍攝聖經

由享譽國際的攝影大師 Tom Ang 透過各種場景的實拍解析，協助攝影人迅速掌握關鍵技巧拍出好照片

◆ 數位攝影進階研習 ◆

F998

數位攝影的光與影
採光、測光、曝光

攝影是光影的具體呈現，本書要帶攝影人深入閱讀自然界的光影密碼，藉以提升作品的境界、落實想像的空間

FS556

數位攝影
專家實拍技法

面對煙火、夜景、夕陽等欠缺充足光線的場景，本書將告訴您如何轉化不利因素來展現創意、營造特殊氣氛，拍出人人稱羨的作品！

◆ 攝影專題 ◆

F996 **數位攝影徹底研究-**
彩色之部

跟攝影大師學色彩構圖！唯有真正的理解，才能將色彩運用自如，準確捕捉、構築完美的攝影作品

F997 **數位攝影徹底研究-**
黑白之部

跳脫真實色彩的牽絆，徜徉於細膩的光影變化之間，為風景、人文、古蹟、建築，創造出豐富的層次

FS551 **DSLR 鏡頭完全探索**

本書收錄豐富的鏡頭知識，並針對各種攝影主題，提供專家的選購原則，讓您懂得選購最合用的鏡頭

你必須知道的
數位攝影知識

文/施威銘

幾年來, 數位攝影蓬勃發展, 幾乎人手一機, 硬體十分普及, 但是使用觀念卻有待提倡與推廣。此處, 僅就與曝光有關的一些數位攝影觀念加以說明與分享。

▶ ISO 與白平衡

數位攝影與傳統底片的主要的差異在於感光元件由化學膠片改為電子晶片。電子晶片的優點除了可以重複拍攝、不用更換底片之外, 和傳統底片最大的不同是, 它還可以改變**白平衡**和 **ISO 值**。以往, 我們必須為不同的色溫環境及拍攝效果而更換不同色溫的底片 (例如日光片或燈光片), 並且, 為了應付低亮度的環境而使用高 ISO 值的底片。現在, 在數位相機上, 隨時都可以改變**白平衡**和 **ISO 值**, 沒有更換底片的麻煩。並且, 如果拍攝 RAW 檔的話, 還可以在事後調整白平衡。現代的攝影者務必善用這些優點!

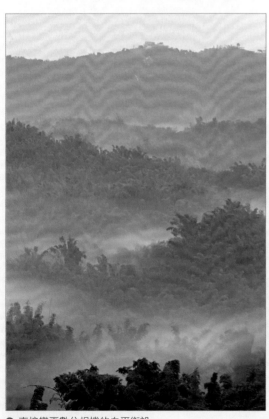
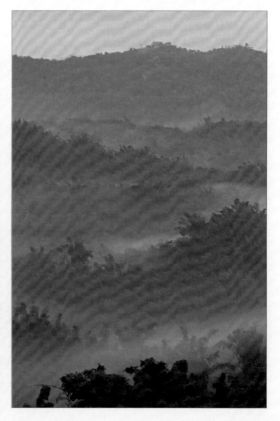

⊙ 直接變更數位相機的白平衡設定, 即可改變色溫營造不同的氛圍

▶ ISO 優先的觀念

攝影人都知道相機有所謂**光圈優先**和**快門優先**模式，但此處我們要提倡一種新的模式，叫做「**ISO 優先**」。近年來，數位相機的技術進步快速，高 ISO 所帶來的雜訊已大為降低，所以拍攝時，如果需要提高快門速度以獲得銳利的影像，那麼提高 ISO 是一個可行的選項。通常，ISO 開到 400，照片的品質都還在合理範圍，有時候夜間手持拍攝，將 ISO 開到 1600 拍 RAW 檔，經過處理後效果也都還不錯。所以，請勿堅持用 ISO 100 來拍，有彈性的提高 ISO 會讓你抓住許多精采的鏡頭。

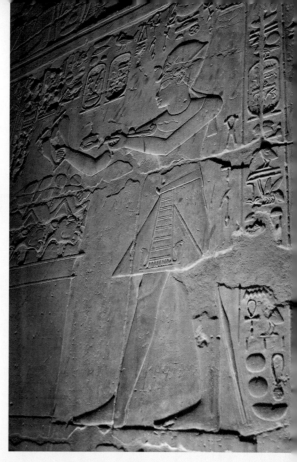

 在光線不足又不能用閃光燈、三腳架的場景，數位相機的高 ISO 讓你不會有 "入寶山空手而回" 的遺憾

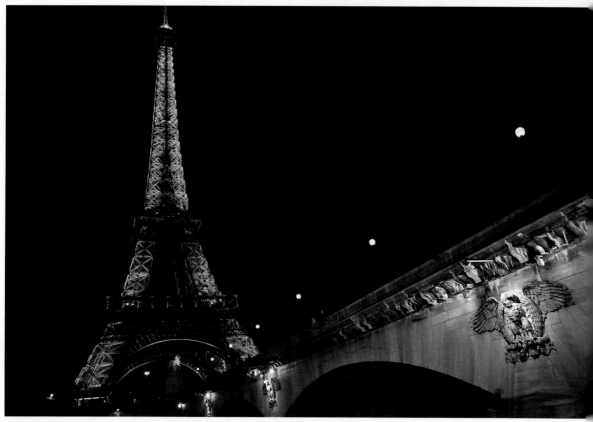

這張在塞納河遊船上拍攝的艾菲爾鐵塔，就是運用 ISO **優先**的戰利品，其 ISO 值開到 1600，所以即使是在光線不足的夜晚、晃動的船上，也能捕捉到清晰的影像

▶ 向右曝光決定亮部 後製決定暗部

數位攝影因為感光元件的線性特性與人的眼睛不同, 因此拍攝後要做 Gamma 轉換。以目前數位相機可含括 6 級的曝光值而言, 線性感光會用所有色階的一半來記錄最亮一級的亮度資訊, 但是 Gamma 轉換後最亮一級亮度卻只需要 1/6 的資訊, 所以線性空間最亮一級所剩下的 1/3 (1/2-1/6=1/3) 資訊在 Gamma 轉換時會被分配到較低亮度的中間階調區。因此如果拍攝時曝光不足, 則晶片在線性感光時最亮一級所記錄的資訊不足, 將造成 Gamma 轉換時沒有足夠的像素來分配給次一級或中間亮度的階調, 因而會造成斷階或細節不足的問題。

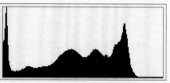

⏺ 色階分佈圖未達到最亮一級, 有斷階及細節不足的風險

⏺ 向右曝光, 讓色階分佈圖達到最亮一級, 才能獲取最多的細節

因此, 拍攝 RAW 檔時, 除非您有特殊的考量, 否則應秉持 "向右曝光決定亮部, 後製決定暗部" 這樣的原則 (請參考本書第 8 章), 以獲得最多的影像細節及訊號/噪訊比 (S/N ratio)。

▶ JEPG 它聰明你傻瓜

許多人堅持不用電腦處理相片, 認為電腦處理相片就是做假！所以都用 JPEG 檔拍攝。

如果你拍攝 JPEG 檔, 則 Gamma 轉換是由相機內的韌體來處理的, 其處理基準是由你在相機上的拍攝模式 (例如：風景、人像、真實) 以及相關設定 (例如：白平衡、對比、銳利度、飽和度.....) 來決定。所以, 拍攝 JPEG 檔, 你所得到的影像宿命已定, 後續的調整極為有限, 並且 JPEG 的壓縮也讓影像品質大為下降。因此, 用 JPEG 拍攝你一樣是用電腦在編修照片, 只是你用的是一個次一級的電腦在相機上編修, 如此而已。就如同

以往底片時代, 如果你不進暗房, 那就把暗房工作交給沖印店老闆代工, 也是相同的道理。

如果你拍攝的是 RAW 檔, 則 Gamma 轉換是由電腦軟體來處理的, 電腦的處理能力遠大於相機上的韌體, 並且在轉換時可以由攝影者參與, 掌控其過程與設定 (二次攝影), 因此攝影者的想法、理念可以由拍攝到輸出一路貫徹, 這也是現代攝影藝術 Giclée 的體現之一。

在電腦這麼發達又方便的時代, 你有能力參與其中！

▶ 拍攝決定品質 後製錦上添花

雖然電腦能力極強，雖然我們強調 ISO 優先，強調二次攝影、二次構圖，強調後製，但是絕不能因此有所誤解，認為凡事都可以後製解決，因而在拍攝時有了隨便的想法，總是認為先把景抓住就好，所以在構圖、採光、曝光的思考就輕忽了，認為反正先拍回來，凡事後製處理就好。其實這又是走到另一個極端！在實務上，我們只有在時間緊迫、或光線不足又手持相機的情況下才會調高 ISO 或是快速構圖，否則，應該在拍攝時，就要做好最佳的構圖以及最佳的採光、

測光、曝光決策，拍出最低雜訊、最多細節的影像，然後再經由 Gamma 轉換取得滿意的成果，若還有不足才用 Photoshop 之類的軟體來調整。而不是拍攝時不假思索的隨便拍，結果照片先天不良，事後再怎麼補救也無濟於事了！

我們的經驗是，最佳的攝影作品從沒有光靠後製就做出來的（蒙太奇式的作品不在此列），倒是許多優秀的作品都不必經過複雜的後製處理，本身就是好作品。

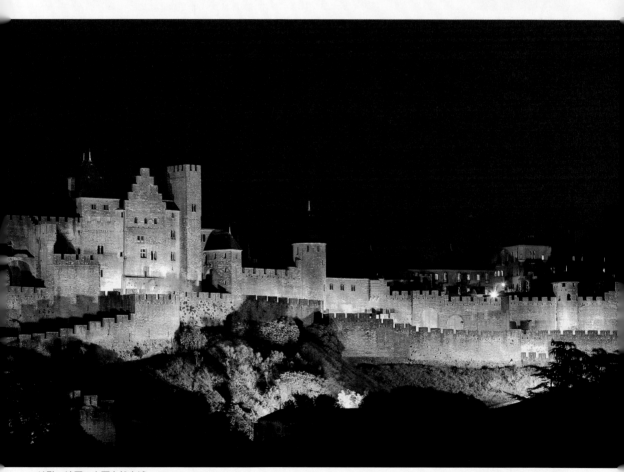

地點：法國・卡爾卡松古城
採光：夕陽落下半小時內的天空餘光，以及人工照明燈光
測光：M 模式、燈光照明範圍佔畫面 1/2 以上，所以採矩陣測光
曝光：光圈 f6.3、快門 3.2 秒、ISO 100

目錄 CONTENTS

1 光影的基本觀念

大部份人對於光影的感受就如同對空氣和水一般，自然到讓人幾乎忘了它的存在！可是攝影人不行，攝影人必須獨具慧眼，看出光的方向、看出光的質感、看出光的反差與色彩，才能讓自己的攝影作品突破窠臼、更上一層樓！

01 光的種類

沒有光就沒有攝影, 所以攝影人除了熟練相機的操作外, 更應了解光線與攝影的關係, 才能在拍攝當下做出最佳的調整, 而要了解光線, 首先須從「光的種類」開始。

自然光源

自然光源指的大家所熟悉的陽光, 它也是攝影者最常接觸的光源, 其特性會隨著各種因素變化, 例如日出、黃昏時刻的光線, 表現出紅、橙色彩的效果, 讓畫面傳達溫暖的感受; 而接近中午時刻的陽光, 色彩表現均勻, 較無色偏現象, 能忠實呈現畫面原有的顏色。

而在陰影方面, 隨著場景、時間的遷移也有各種變化, 就像日出、日落的陽光為側光, 此時陰影長度較長, 最能表現出立體感, 而正午時刻的光線由於是頂光, 使得拍出的影子較短, 比較適合用來表現富有色彩、線條的主體。

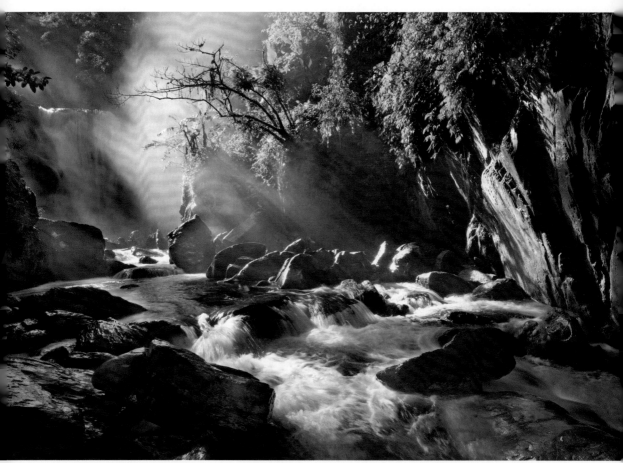

◐ 傾瀉而下的溪流一直都是相當迷人的景緻, 若能善用自然光線的特性, 將使場景的氛圍大大不同, 免於平凡之作

地點:烏來・內洞
採光:7 月下旬早上 7:15 分, 此時光線正好可投射在山谷中
測光:M 模式、中央重點測光模式, 並以畫面中的綠葉當作測光區域
曝光:光圈 f16、快門 1/15 秒、ISO 100

人造光源

以攝影的角度而言，人造光源指的是鎢絲燈、閃光燈、霓虹燈、…等光源、它主要是輔助自然光源不足的問題，因為人造光源不管在光源方向、色光表現、光線質感、…等方面，都比自然光源更容易掌握，所以在大多數的拍攝場合，攝影者還會藉助人造光源作為拍攝的輔助工具，以便使畫面更具光影變化的效果。

常用攝影輔助燈具

一般鎢絲燈光源，除了容易發熱以外，色光表現更呈現紅、橙色，這會使景物的色彩變成偏黃，為了解決這個問題，都會在鎢絲燈表面加上深藍色的染料，以減少紅、橙色光對景物所造成的色偏。閃光燈主要有 3 種類型，分別是相機上的內建閃光燈、外接閃光燈以及多用於攝影棚的大型閃光燈，以上 3 者都不會產生高熱，並且有忠實還原物體色彩的優點。

○ 模特兒的臉部處於陰影下，所以拍攝時加入閃光燈，為臉部進行補光，若沒有此動作，將使臉部暗淡無光，尤其是傳遞視覺語言的眼神光也會消失

地點：台北‧小巨蛋附近
採光：斜逆光 (光源來自人物背後的左側)
測光：A 模式、點測光，並以人物的臉部進行測光
曝光：光圈 f2.8、快門 1/250 秒、ISO 200、使用閃光燈進行補光，以免臉部過暗
攝影：張宇翔

閃光燈的使用，並不局限在黑夜，只要主體有較暗的區域，不管外在光線為何，都可嘗試使用閃光燈來進行補光的動作。

鎢絲燈

外接閃光燈

內建閃光燈

大型閃光燈

人造光源的夜景

在大都會的夜晚，人造光源可說五光十色，在同一場景內可能有數種不同性質的人造光源，這往往會造成色偏，即使調整白平衡也難以克服。然而，這引發了一個有趣的問題：「**白襯衫在霓虹燈下應該是淡紫色還是純白色呢？**」

做為一個攝影者，你可以使用高超的色溫調整來補償環境燈光所造成的色偏，還原物體的本色。然而你也可以保持現場五彩繽紛的光影，來呈現其律動與氛圍，這一切就依您的詮釋而定。下圖是筆者在紐約曼哈頓時代廣場所拍攝的夜景，呈現現代都會的繁榮景像。

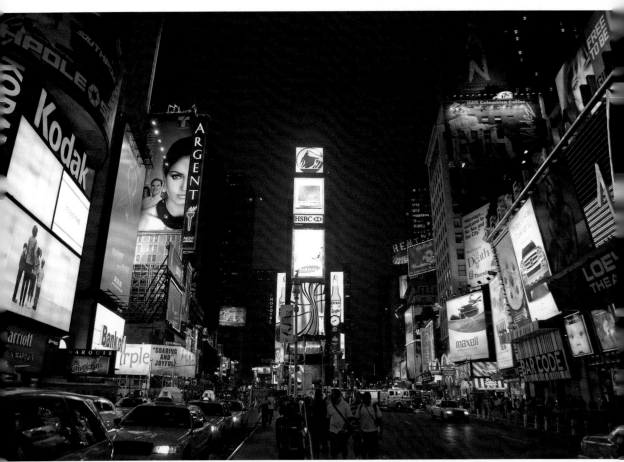

🔺 夜晚的時代廣場的確讓人目眩神迷，陷落在霓虹燈堆砌的彩色迷宮裏。要拍攝這樣的畫面並不難，雖說已經是晚上，但燈光依然明亮，整個畫面約有 3/5 的面積是籠罩在燈光的照明之下，所以運用相機的 **矩陣測光模式** 對整個畫面測光，即可獲得正確的曝光結果

地點：紐約・時代廣場
採光：人造光源
測光：M 模式、採矩陣測光，並以整個畫面進行測光
曝光：光圈 f4、快門 1/80 秒、ISO 400

02 光的質感

了解「光的質感」是攝影過程中的重要課題, 依據光線質感的各種特性, 選擇適合的拍攝題材, 將會有畫龍點睛的效果。許多攝影書提到「光的品質」, 通常是指直射光與擴散光的差異, 但是直射光與擴散光特質各異, 各有其表現的時機與特色, 所以與其說「光的品質」不如說是「光的質感」會更為貼切 (因為品質好像有好壞高下之分, 而質感則是氛圍的差異)。

硬調光 (直射光)

光線照射在物體時, 物體與光源之間若少有其它介質影響, 我們稱這時的光線為**硬調光** (又稱**直射光**)。這種光線的方向性很明確, 物體呈現的亮部與暗部差異很大, 使得陰影效果黑白分明, 但是卻容易造成亮部與暗部的細節消失, 所以多用來刻劃物體的輪廓、圖案、線條, 以及表現陽剛、熱情的視覺印象。

> **硬調光**

方向性很清楚的直射陽光

當光線直接照射在物體上時, 會產生亮部極亮、暗部極暗的硬調光效果

暗部與亮部的分界相當清楚

◆ 白色燈塔受到強烈的硬調光直接照射, 有些細節雖然消失不見, 但因為明顯的陰影分布, 反而更顯潔白與立體。而下方的紅色屋頂則因為硬調光的照射, 形成一明一暗的趣味對比, 為畫面增添更多的變化

地點：美國・緬因州
採光：上午, 來自畫面右前方的硬調光
測光：M模式、運用矩陣測光測量整個構圖畫面
曝光：光圈 f8、快門 1/400 秒、ISO 100

硬調光照射的區域, 出現亮部細節消失的情況

未受到硬調光照射的暗部區域, 細節也略有消失的情況

軟調光 (擴散光)

光線透過介質, 如雲層、霧氣、柔光罩…的散射之後再照射在物體上時, 我們稱這樣的光線為**軟調光** (又稱**擴散光**)。軟調光的特性是光源的方向性不一致, 會在物體的亮部與暗部呈現豐富的細節, 而陰影效果表現柔順, 或是幾乎不存在, 所以在軟調光下拍攝, 影像較無法傳達強烈的印象, 不過若用來表現寫實、柔美、飄逸的情境將會有絕佳的效果。

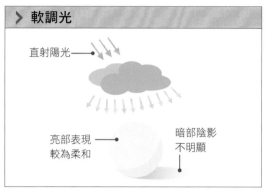

> **軟調光**

直射陽光

亮部表現
較為柔和

暗部陰影
不明顯

光線擴散得很均勻, 所以屋頂少了特別亮的反光, 細節看得很清楚

房屋的牆壁少了陰影的干擾, 讓各種色彩得以均勻呈現

軟調光照射下的油菜花田, 沒有強烈的陰影和反光, 色彩更顯濃郁

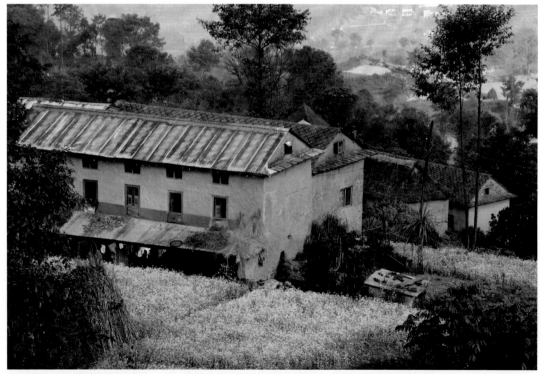

◓ 拍照不一定都要好天氣, 例如本作品拍攝當天其實雲層很厚, 空氣中又有霧氣, 得以將光線平均散射, 反而使整個場景受光平均, 色彩更為突出, 而房舍屋頂少了陰影或特別亮的地方, 細節顯而易見

地點：尼泊爾・Nagarkot
採光：不具方向性的軟調光
測光：A 模式、矩陣測光, 以整個構圖畫面為測光區
曝光：光圈 f11、快門 1/400 秒、ISO 800
攝影：WonderView 旗景數位影像

反射光

若主體或場景的光線並非來自光源直接投射，而是經由反射而來的光線，我們稱之為**反射光**。反射光的效果除了光源本身的影響外，主要是取決於反射區域的材質，愈粗糙、灰暗的表面，反射光源的效果愈接近軟調光；相反的，愈平順、光亮的表面，則反射光源效果愈接近硬調光。

另外，反射區域的顏色也會改變光源的色光表現，間接影響物體或場景原有的色彩，所以攝影者經常使用拍攝現場的反射光，或是利用各種材質的反光板當作額外的輔助光源，來控制畫面要表現的光源效果。

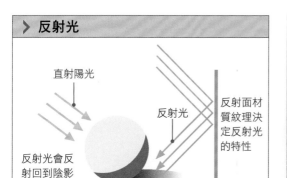

> **反射光**

直射陽光

反射光

反射面材質紋理決定反射光的特性

反射光會反射回到陰影部分

水面反射光投射在紅色船舷所造成的明暗紋路變化

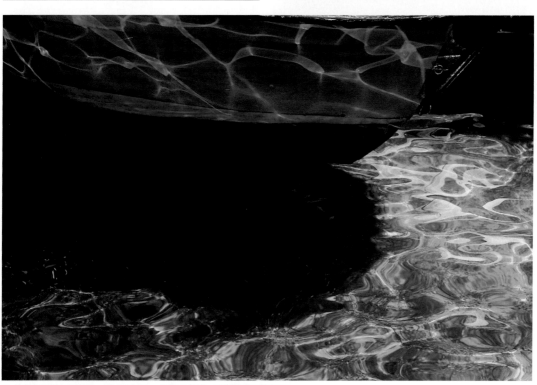

○ 船隻的側舷應該是一片紅沒有變化，不過由於水面紋路的反射光投射在其中，因此讓原本沒有特色的畫面，變得更具可看性

地點：希臘・波羅斯港口的午后
採光：來自水面的反射光
測光：M 模式、矩陣測光，以整個畫面為測光區域
曝光：光圈 f6.3、快門 1/160 秒、ISO 200

暗淡的地面

來自天花板
的藍色布幕

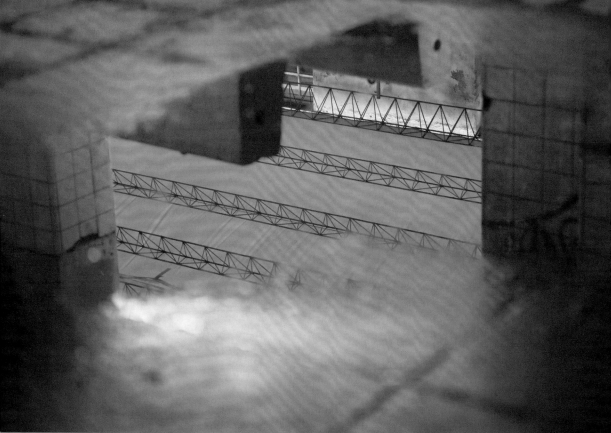

△ 巧妙的取景角度, 使原本地面上
的積水出現建築物上方藍色布幕
的反射光, 讓原本暗淡的地面多了
色彩的點綴, 而引來觀賞者的目光

地點：台北・華山藝文中心
採光：來自天花板布幕的反射光
測光：A 模式、點測光, 並以水面為測光區域
曝光：光圈 f4、快門 1/13 秒、ISO 800

調性的表現

調性是畫面中亮、暗變化的情況，當畫面呈現暗色系的景物較多時，稱之為**低調性** (Low Key)；若是畫面中的亮色系景物較多時，稱之為**高調性** (High Key)。而調性的表現重點有賴於主體與光線的選擇，若表現高調性影像，則應以淺色的主體為主；而低調性的畫面，則應由深色的主體所構成。

在光線方面，**高調性畫面需以軟調光來表現，才能表現出輕淡、細緻的美感；而低調性畫面則用硬調光來照射，並且光源照射的區域應受限於主體上，而不是全面性的受光，並在曝光時將曝光值降低 1/2 級～1 級左右，才能更加強調莊嚴、凝重、古典的視覺影響力。**

◔ 低調性

暗色系的場景加上幾抹從葉縫投射進來的光線，為這些寫著 "天下和順" 的小木桶增添了一股莊嚴、神聖的氛圍

地點：日本‧京都
採光：從樹葉隙縫投射進來的陽光、測光
測光：A 模式、局部測光, 以光線照射到的石桌為測光區
曝光：光圈 f4、快門 1/250 秒、ISO 200
攝影：WonderView 旗景數位影像

◔ 高調性

純白色的牆面、純白色的鋼琴、加上純白色的樂譜, 整個畫面充份表現出高調性的相片風格, 讓人有如置身天堂一般, 感覺非常舒適純淨

地點：關島‧水晶教堂
採光：從教堂窗戶投射進來的自然光、無方向性
測光：A 模式、中央重點測光, 以白色樂譜為主測光區
曝光：光圈 f2.8、快門 1/1000 秒、ISO 100

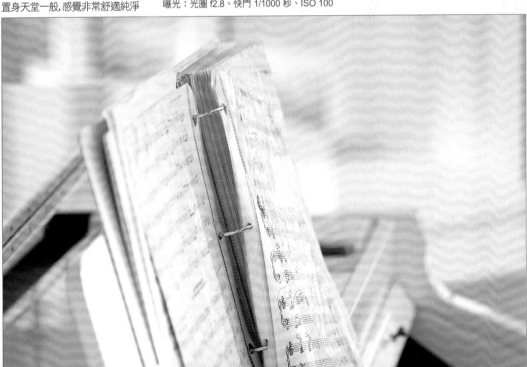

03 光的方向

當光的方向改變，會對影像在視覺上產生不同風貌及影響力，可能讓影像變得平面、也可能變得立體、可能變得清晰、也可能變得神秘。光的方向基本上可分成：順光、側光、逆光、頂光、底光，不同方向的光有不同的特質，底下就讓我們來一探究竟。

順光

順光就是光線直接照射在被攝物體正面的光源：

▲ 順光下，光源－相機－被攝體之間的位置關係

順光照射下，最容易呈現被攝主體的色彩飽和度以及表面細節，不過由於陰影一般會落在主體後方，而且多半看不見，所以立體感的展現不明顯。另外在強烈順光下拍攝人物、動物時，容易造成主體瞇著眼睛的情況，攝影者應盡量避免，而物體的表面若是亮面材質，在順光下，也應注意反光是否過於強烈，不然容易造成泛白的情況，反而適得其反。

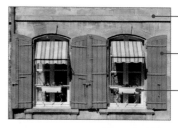

石牆上的表面細節也清晰可見

窗門上的水藍色表現相當飽和

白色的區域略有失去細節的情況

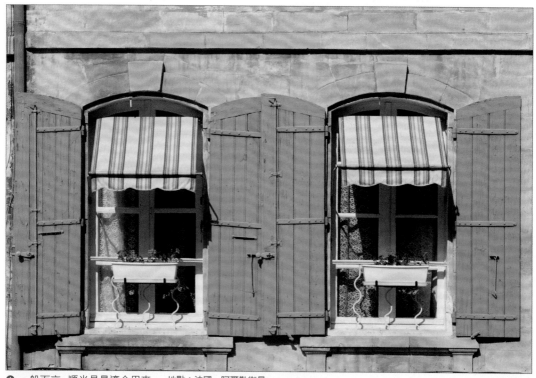

▲ 一般而言，順光是最適合用來做曝光練習的光源，不過所呈現出來的影像在視覺上較為平順、無立體感

地點：法國・阿爾勒街景
採光：來自畫面前方的順光
測光：A 模式、矩陣測光、並以整個畫面進行測光
曝光：光圈 f8、快門 1/250 秒、ISO 100

斜順光

所謂**斜順光**就是光源在被攝物體左右兩側前方的光源 (如右圖)：

斜順光最適合用來拍攝表面具有凹凸紋理的物體。此凹凸紋理如果透過斜順光來拍攝，那麼紋理的形狀、質感都能完整呈現，由於比順光更能產生明暗差異，因此視覺上更具立體感，也因為斜順光具有這樣的特性，因此最適合用來拍攝建築物、風景…等題材。

◯ 斜順光下, 光源－相機－被攝體之間的位置關係

明暗的分佈，更添
建築物的立體感

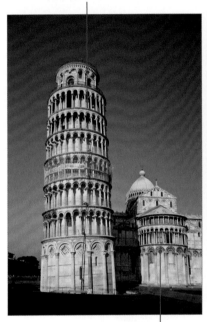

建築物的凹凸輪廓，因為斜
順光的緣故，變得清晰可見

▶ 斜順光的採光方法，可以展現
主體的外在輪廓與表面線條，最
適合用於建築物一類的攝影主體

地點：義大利・比薩斜塔
採光：來自畫面左前方的斜順光
測光：A 模式、矩陣測光、以整個畫
　　　面為測光區
曝光：光圈 f5.6、快門 1/500 秒、
　　　ISO 100
攝影：WonderView 旗景數位影像

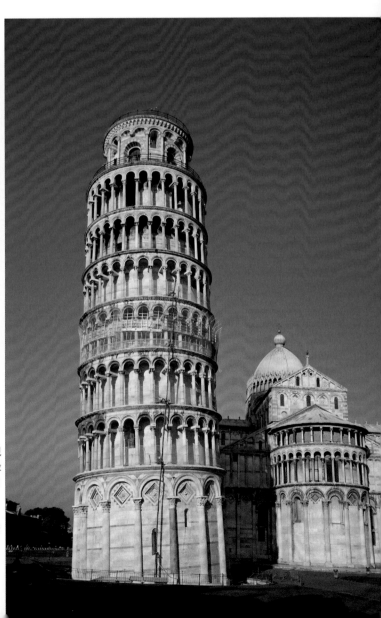

側光 (側面的光源)

所謂**側光**指的就是光源在景物的左側或右側：

● 側光下, 光源－相機－被攝體之間的位置關係

一般而言, 側光會在主體上造成明暗差異極大的亮部與暗部, 以表現出最強烈的三度立體空間效果, 並且側光能穿過某些複雜的表面, 產生比一般光源更長的影子, 來增加畫面的深邃感, 非常適合用來傳達陽剛之氣的心理影響力, 比方說像是枯木或是雕塑影像, 大都會利用側光來表現, 讓畫面看起來更有氛圍。

沒有被光線照射到的區域, 形成較多細節的暗部

光線來自畫面的右邊, 使主體的側面上形成反差強烈的亮部

▶ 側光可突顯畫面的立體輪廓, 例如拍攝此畫面中的雕像, 特別選用側光來表現明暗的變化, 以免主體背後的藍天過於平面, 使畫面失去立體感

地點：法國‧馬賽聖母守望院

採光：來自畫面右方的側光

測光：A 模式、矩陣測光、選擇以雕像本身為測光區域

曝光：光圈 f4.5、快門 1/800 秒、ISO 100

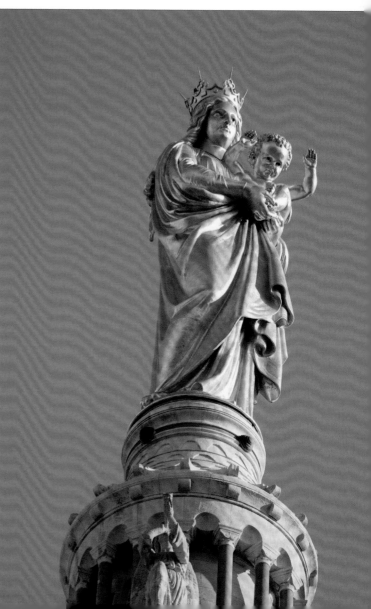

逆光

逆光指的是光源在被攝物體的正後方：

🔵 逆光下，光源－相機－被攝體的位置關係

逆光時得留意鏡頭所產生的光斑現象，您可以透過改變拍攝角度來避免。

逆光下的明暗變化跟順光完全是兩極化的，由於逆光光源是來自被攝物體的正後方，所以物體呈現出來的輪廓會十分突顯；且除了輪廓外，整個主體都在陰影中，表面大部份的細節都會消失，形成主體一片黑的情況。所以逆光下拍攝，一般是選擇輪廓具有特色的主體來拍，而不是用來強調主體的細節與紋理。

椰子樹和長椅因為曝光不足而形成剪影

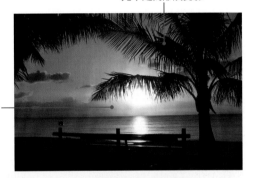

以此處為點測光的測光區，所以天空的雲彩得以正確曝光

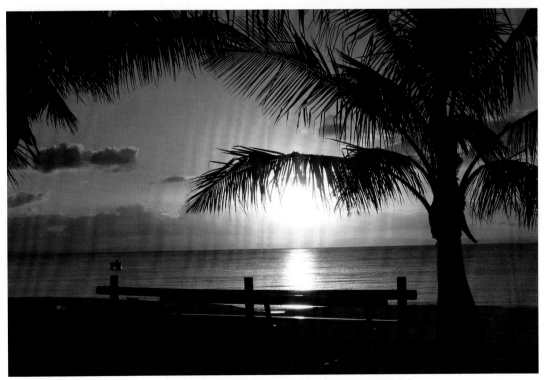

🔵 一般而言，即使在逆光下，我們的眼睛仍然看得到主體表面的細節，可是透過相機拍攝則會出現主體一片黑的情況。因此逆光拍攝應選擇以主體的輪廓造型來表現，才能使畫面具有可看性，拍攝黃昏時的逆光剪影是相當常見的表現手法

地點：澳洲・黃金海岸
採光：下午接近 5 點的正逆光
測光：A 模式、點測光，以畫面太陽左側的天空為測光區
曝光：光圈 f13、快門 1/350 秒、ISO 100

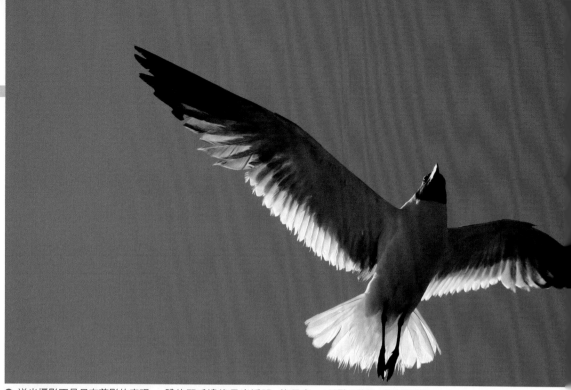

⊙ 逆光攝影不是只有剪影的表現　體的羽毛邊緣呈半透明，使得光
手法，還有許多神奇的驚人效果，　線從這些半透明區域透出，形成
例如這幅空中飛鳥作品，由於主　迷人的邊光效果

地點：美國·波士頓港口
採光：上午、來自飛鳥背後的陽光、逆光拍攝
測光：M 模式、運用局部測光測量淺藍色的天空部份
曝光：光圈 f11、快門 1/800 秒、ISO 400

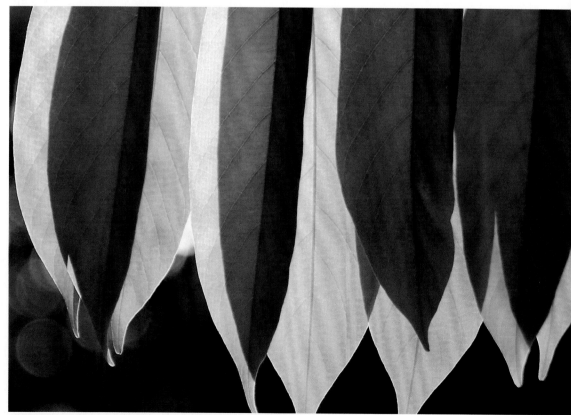

⊙ 用逆光的角度來拍攝植物的　脈的紋理，色彩也會變得更加亮
花瓣或樹葉，花瓣和樹葉會有透　麗、透明
光的效果，不僅能夠清楚顯示葉

地點：台北·植物園
採光：接近下午 5 點的硬調光、逆光拍攝
測光：A 模式、矩陣測光對整個畫面測光
曝光：光圈 f4.5、快門 1/100 秒、ISO 100

斜逆光

斜逆光所指的是光源在被攝體的左後方或右後方的光源：

⬤ 斜逆光下, 光源－相機－被攝體之間的位置關係

斜逆光這種光源也很適合表現物體的輪廓, 不過與逆光的差異是, 接近光源的輪廓會比較強烈, 遠離光源的輪廓會比較微弱, 不過也因為這樣, 呈現出來的輪廓就有明暗的差異, 自然立體感就會比逆光下更明顯。因此, 像拍攝花卉、植物、或是一些特寫風景作品時, 都會刻意用斜逆光來表現。

光線穿過半透明的楓葉所形成的透光效果

黑色的輪廓邊緣仍然可以看到一部分的亮部

從影子的方向來看, 可知光源為來自畫面右側的斜逆光

▶ 利用斜逆光手法來表現樹幹與楓葉, 不但將場景的立體感完整呈現, 更與遠處的透光楓葉組合成明暗反差的效果

地點：日本・京都東福寺的早晨
採光：來自畫面樹林後方的斜逆光
測光：M 模式、中央重點平均測光、選擇以地上較亮的楓葉為測光區域
曝光：光圈 f9、快門 1/8 秒、ISO 100

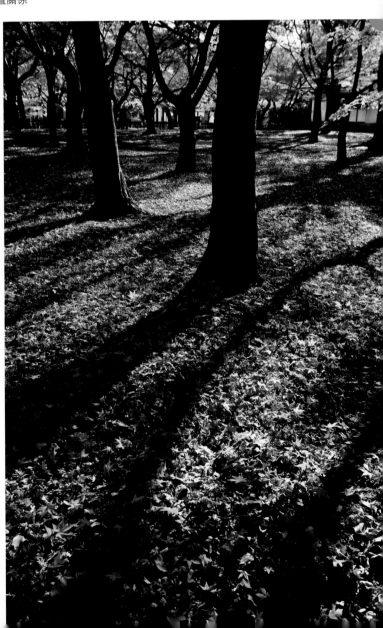

頂光

頂光所指的是光源在物體的正上方：

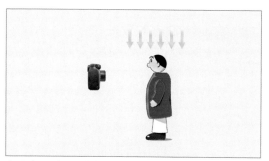

○ 頂光下，光源－相機－被攝體的位置關係

當光源在物體上方，會發現影子的方向性一致，而且長度相當短、顏色比較黑，這會使影像缺乏層次感，產生難看不協調的陰影，所以在被攝主體的選擇上就要有所考量。一般而言，頂光需考量主體在凹凸面的落差，如果落差太大就不太適合，以人像而言，頂光會讓人物的眼睛、鼻子、跟下巴的地方呈現不自然的陰影，所以頂光並不適合拍攝人像，不過用頂光拍攝平坦的景緻，將呈現較飽和的色彩、及亮度均勻的光影效果。

因為頂光所造成的陰影，顏色深但範圍不大

大部份的沙灘和海面受光條件都一樣，使得大家的明暗都差不多

◯ 在頂光下拍攝平坦的場景，光線沒有阻礙的照射在物體表面，可讓物體表面的色彩更加飽和，同時整個畫面也較不會受到大片面積的陰影干擾

地點：希臘・米克諾斯
採光：正午過後不久的頂光
測光：M 模式、運用矩陣測光測量整個畫面
曝光：光圈 f16、快門 1/160 秒、ISO 100

底光 (底部的光源)

底光所指的是光源位置在物體的正下方：

● 底光下, 光源－相機－被攝體之間的關係

底光是一種特殊的光線, 當作為主要光源時, 可產生較強的視覺衝擊力, 以及另類與時尚的印象, 例如在夜間刻意選擇具有底光的建築物來拍攝, 反而具有另一種不同的光影效果；若是用底光當作輔助光源時, 則可用來修飾主體的形態, 以瘦小的人像而言, 較強的底光會讓拍攝結果看起來更胖；反之, 較胖的人像, 則應減弱的底光的亮度, 使拍攝結果顯得比較瘦小。

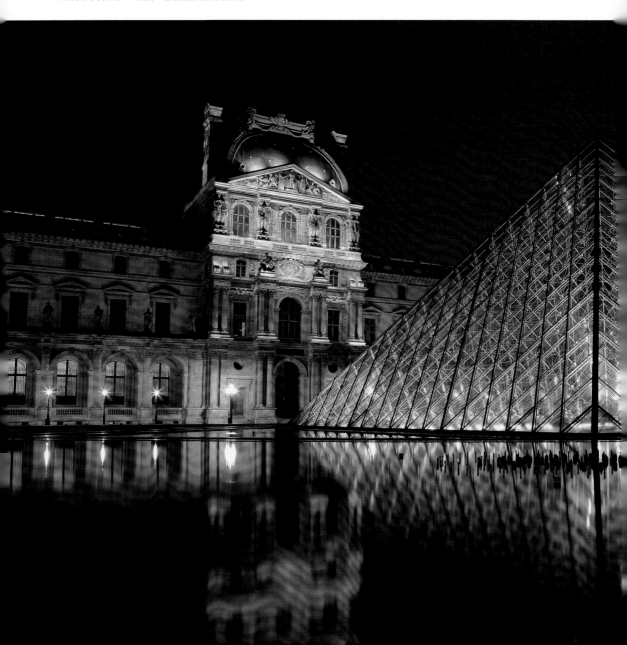

天空尚有些餘光所以呈現深藍色

光源主要來自建築物的底部

透過一個相當光滑的平面製造反射倒影的效果

光線方向的快速導覽

經過以上的說明, 相信您對光的方向已有更進一步的認識, 為了讓您更快速找到各種光線方向的特性, 我們特別條列成表格, 方便您檢索、參考:

光的方向	特性
順光	色彩飽和度最高, 可呈現受光表面的細節
斜順光	展現紋理的形狀與質感, 畫面立體感受比順光更明確
側光	表現深邃印象與陽剛視覺、呈現最明顯的立體感
逆光	無法表現紋理細節, 主要用來突顯主體的輪廓
斜逆光	突顯主體輪廓的同時, 兼具立體感的表現
頂光	陰影又黑又短, 應用時需考量物體凹凸面的落差
底光	展現視覺衝擊力與時尚感受, 可用來修飾主體的形態

◑ 許多著名的建築物, 在夜晚都會利用底光來展現, 仔細觀察, 找一個有趣的角度, 如此例是利用一個相當於金字塔底部高度的平台來拍, 燈光加倒影, 展現另類的光影效果

地點:法國・巴黎羅浮宮
採光:建築物本身的照明燈光
測光:M 模式、以矩陣測光測量整個畫面
曝光:光圈 f10、快門 10 秒、ISO 100

04 光的強度與反差

「光的強度」是指光源照射到場景或被攝物體時所表現出來的亮度，「光的反差」則是指明暗的差異程度，兩者所引起的視覺感受是截然不同的；底下我們就來說明，在攝影上要如何來處理光的強度與反差。

光的強度

光源照明程度強的時候，被攝物體的受光面會比較明亮，而色彩、造型、紋路、…等都可以做清楚呈現；光源照明程度較微弱的時候，上述特徵自然就表現的比較不清楚。在照明較微弱的情況，一般可調整數位相機的感光度、色彩、對比、清晰度等設定獲得改善，不過要注意，數位相機在高感光度 (高 ISO 值) 下所產生的雜訊問題，可能會影響到照片的影像品質。

所以除非是要凍結弱光環境下的動作，才需要採取高 ISO，否則還是用長時間曝光搭配三腳架，爭取較佳的畫質和清晰度。弱光環境下的攝影，對清晰度、對比的要求較低，而著重在特殊的景緻、氣氛的營造。日出、清晨、黃昏、夜晚、室內都是很典型的弱光場景，此外，濃霧、狂風暴雨、閃電、煙火也都算是。

逆光導致貓岩曝光
不足而形成剪影

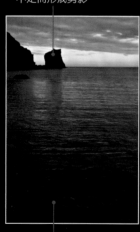

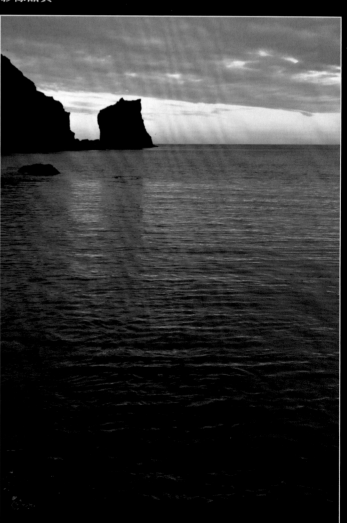

清晨的光線很微弱，所以
海水的顏色還很接近黑色

▶ 多雲的清晨，只見些許光線微微露臉，使得整個畫面的色彩顯得有些暗淡，不過作者利用海水的波紋將我們的視線引導到遠方靜默的貓岩，讓畫面有了故事性 ─ 牠在等待陽光出現，還是魚兒上勾呢？

地點：日本·禮文島貓岩
採光：多雲清晨 4 點多的光線、逆光
測光：A 模式、矩陣測光，以整個畫面為測光區
曝光：光圈 f4.5、快門 1/154 秒、ISO 64

由於受到足夠的光
線照射, 加上是中
午時分的陽光, 使
得櫻花和樹葉的顏
色得以忠實呈現

頂光所造成的陰影很
短, 反而將石頭的紋
理刻畫地相當清楚

◀ 現場光線充足, 各種顏色都顯
得相當鮮明、豔麗, 而且凡是陽
光照射到的地方, 明暗、細節都
能充份表現出來

地點：日本・京都長谷寺櫻花

採光：午後 1 點多的頂光, 光質呈硬
　　　調光表現

測光：M 模式、運用矩陣測光測量
　　　整個畫面

曝光：光圈 f10、快門 1/80 秒、ISO 200

光的反差

光的反差指的是, 光線照射到物體時, 被攝物體本身呈現出亮部跟暗部在光量上的差異, 這個差異愈大, 稱為**高反差**; 反之差異愈小, 稱為**低反差**。

當場景出現高反差的情況時, 所補捉的影像會表達出清晰、鮮明、激昂、力量的情感, 不過若場景的反差過大時, 一般數位相機無法同時記錄亮部與暗部的細節, 此時則需透過攝影者本身的曝光技巧來選擇性的拍攝, 或是使用額外輔助工具來降低反差, 才能同時兼顧場景中亮部與暗部的表現 (控制光影輔助器材的相關技巧請參考第 5 篇)。

> 光的反差也有人稱為對比, 然而對比泛指亮度、顏色、大小、高低之差異, 而反差則專指亮度的差異而言。為免混淆, 此處我們統一用反差來表示亮度的差異。

🔽 光線的安排剛好將畫面一分為二, 明顯感受到鮮明的高反差效果, 同時將場景中具有顏色的物體, 刻意安排在陽光的照射下, 讓明暗與造型之間又多了一份色彩的情感

地點：希臘・Rothes 島
採光：來自畫面上方的頂光, 光質為硬調光
測光：M 模式、矩陣測光, 以整個畫面當作測光區
曝光：光圈 f9、快門 1/50 秒、ISO 200

在低反差場景中所補捉的影像, 具有與高反差影像相反的視覺情感, 主要是表露精緻、脆弱、柔軟與憂鬱的情緒感受。然而面對低反差場景時, 數位相機所補捉的影像在視覺上比較不清晰, 色彩也不夠飽和, 不過這種現象並不是攝影者曝光失誤的問題, 而是環境的亮度狀況沒有明顯落差, 若要克服這種問題, 則需透過影像編修技巧來改善, 若您有這方面的需求, 請參考旗標出版的「相片編修 100技」一書, 裡面有詳盡的說明。

在受光面下的色彩表現較為飽和　　亮部與暗部的反差較大

高反差下, 岩石的紋理細節十分鮮明　　暗部的色彩表現比較平淡

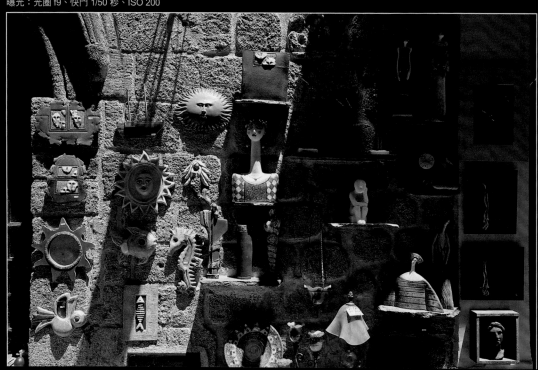

調整偏光鏡讓水波
適度的反光, 不要
太強也不要太壓抑

保留一角的水草, 有
透露岸邊的意味, 讓
人多了一份安定感

> ## ❯ 何謂光比?

一般而言, 反差大小只是一個對光線明暗的概略
印象, 為了讓攝影者有更加明確的依據, 往往都
會用測光表來測量主要區域在亮、暗部之間的
光量差異, 並用所謂的光比 (光量比) 來表示, 例
如測得的亮部光量為暗部光量的 3 倍時, 則光
比為 3：1, 透過這樣數據化的表示, 攝影者就能
明確決定是要減少亮部多少比例的光量, 或是對
暗部進行相對比例的補光, 使畫面達到所要的曝
光結果。

不過在一般較大場景中拍攝, 光線變化萬千, 要
依光比的數值準確的控制亮部與暗部的光量, 是
一件困難的事, 所以光比的應用多用於較小的拍
攝場景, 或是在攝影棚內。

▼ 此畫面為呈現低反差所帶來的
沈寂效應。作者利用湖面的波紋來
襯托船隻的靜止, 動靜之間彷彿有
一股沈穩的情緒靜靜地蔓延開來

地點：美國・麻州 Marblehead
採光：樹林間的軟調光
測光：M 模式、使用矩陣測光對整個畫面測光
曝光：光圈 f8、快門 1/50 秒、ISO 100

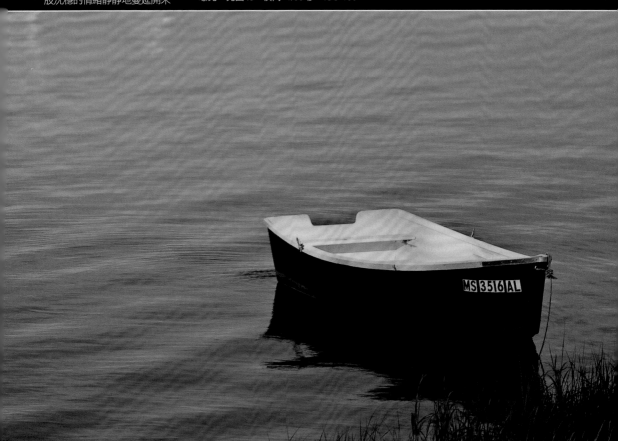

2 光影控制技巧

上一篇介紹了許多光的特性，讓我們對光線有了具體的理解，但若要懂得活用，尚有許多關鍵技術必須確實掌握。這一篇我們將先分別介紹**採光**、**測光**、以及**曝光**所需具備的技能與技巧，最後以**分區曝光系統**、**實現完美曝光**總結，協助攝影人能夠將現場的光影依照自己的期望如實呈現！

05 採光技巧

採光是指運用環境光源或輔助光源來呈現拍攝的主體, 然而初學攝影的拍攝過程中, 往往只將注意力集中在主體上, 而忽略了光線對主體的影響, 導致作品平板難有光影氛圍表現。所以若不想作品流於平凡之作, 首先應該充份了解採光的過程。

注意光源方向

場景中主要光源與主體之間的位置, 對作品的表現具有 "決定性" 的影響, 所以採光過程的第一步就是要**依據攝影者想要表達的取向來決定光源方向**。不過 "自然光源" 是無法調整光源位置的, 因此攝影者要從改變主體與相機的位置來著手, 使畫面中的光影符合創作的理念。

光源方向的特性

底下讓我們再來回顧一遍各種光源方向對主體的呈現效果:

● **順光的特性**: 光線投射在主體的正面, 主要表現主體的**色彩飽和度**以及**表面細節**。

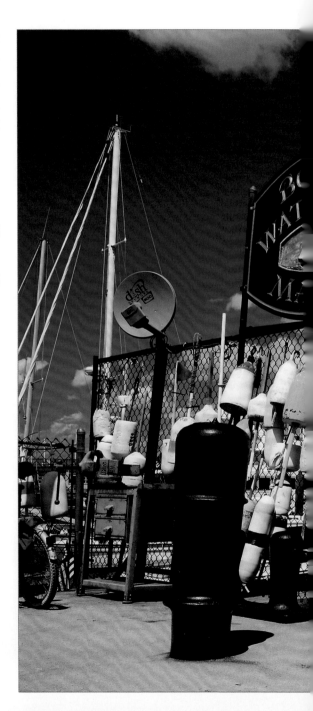

地點：美國・波士頓港口

採光：來自畫面前方的順光

測光：M 模式、使用矩陣測光對整個場景進行測光

曝光：光圈 f16、快門 1/160 秒、ISO 100

🔻 畫面中充滿色彩鮮艷的物體，故選用**順光**來表現

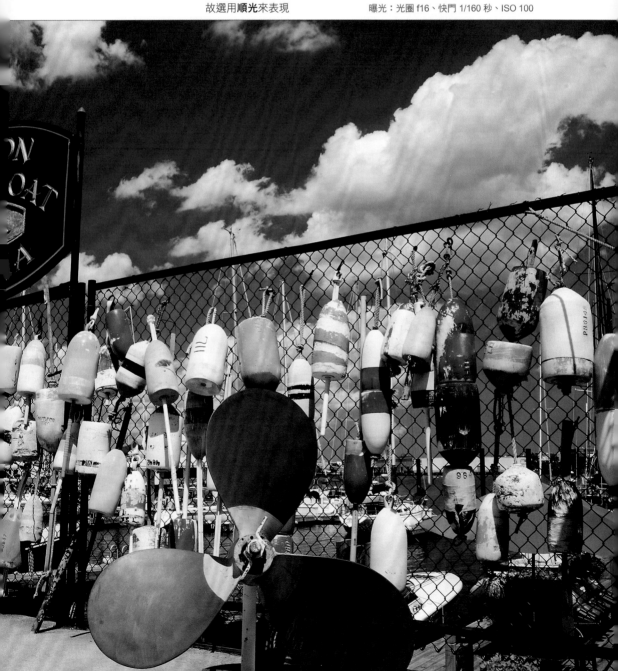

● **側光的特性**：光線來自主體的左邊或右邊, 可
呈現主體的**立體感**, 為畫面帶來**深邃的氛圍**。

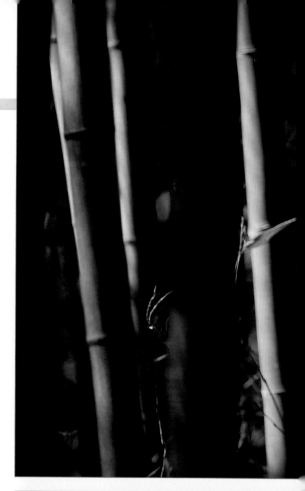

● **逆光的特性**：光線來自主體的後方, 用於表
現主體的**輪廓**, 較容易使物體表面的細節與
紋理消失。

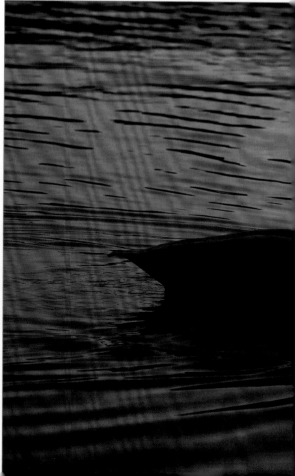

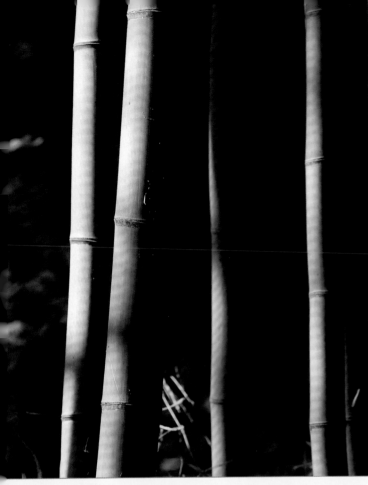

◀ 竹林的特色是一根根筆直的樹
幹, 運用**側光**來表現, 不僅讓整個
畫面變得立體起來, 更散發出一
股堅毅不拔、剛正不阿的精神

地點：日本・京都嵐山
採光：清晨 7 點, 來自畫面左側的硬調光
測光：A 模式、運用矩陣測光測量整個畫面
曝光：光圈 f4、快門 1/200 秒、ISO 320、曝光補
　　　償 -2/3 EV
攝影：WonderView 旗景數位影像

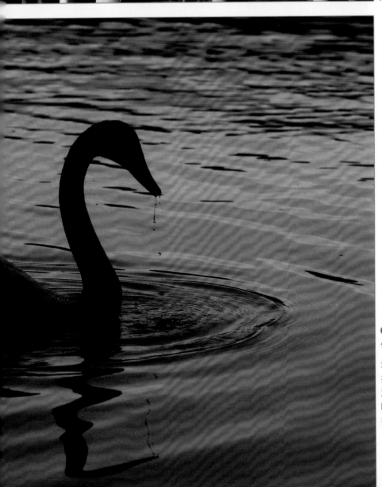

◀ 主體本身具備優美的輪廓與線
條, 用**逆光**來表現更顯出色

地點：日本・十和田湖
採光：來自畫面後方的逆光
測光：A 模式、使用矩陣測光對整個場景進行測光
曝光：光圈 f4.5、快門 1/750 秒、ISO 200
攝影：WonderView 旗景數位影像

● **頂光的特性**：光線來自主體的上方，可展現**正確的色彩及又短又黑的陰影**。

▶ 選擇**頂光**拍攝，可讓影子投射在牆壁上，讓透光的紅花綠葉在古城的石牆上驚艷的演出

地點：希臘．羅德斯島
採光：來自畫面上方的頂光
測光：M 模式、使用中央重點平均測光對石牆進行測光
曝光：光圈 f9、快門 1/60 秒、ISO 200

● **底光的特性**：光線來自主體的下方，易產生強烈的視覺效果，多用於表現**晶瑩剔透的物體**或是**情境氣氛的創造**。

▶ 透過底光的呈現，使這座教堂散發出莊嚴神聖的氛圍，有別於其它方向的光影表現

地點：日本．函館
採光：來自教堂下方的投射光源
測光：M 模式、使用矩陣測光對教堂進行測光
曝光：光圈 f3.8、快門 1/5 秒、ISO 250

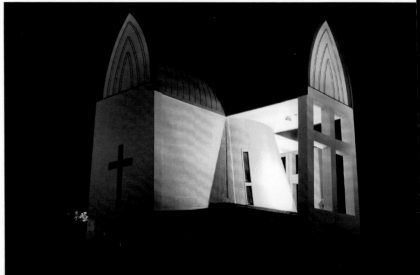

沒有適當的光線怎麼辦

採光過程中須思考主體的特性，然後決定用什麼方向的光線來表現。不過大自然的光線變化萬千，必須耐心等候絕佳的時機才能拍攝到優秀的作品，因此著名的攝影家，往往為了記錄某些景點的環境、光線、季節、天候變化，而持續在該地拍攝一、二十年，例如以拍攝北海道、舊金山的金門大橋而聞名的攝影家等。

但一般攝影人可能無法花費這樣的人力和時間，所以萬一遇到光線不理想的情況就要懂得變通，建議可以改用**環境特色**以及**主體造型**來創造，往往也會有出人意料的表現。

▶ 天氣不好，連帶光線的表現也不盡理想，不過有經驗的攝影者會善用環境特色，以及選擇具有造型的主體來拍攝

地點：捷克・布拉格
採光：不具方向性的軟調光
測光：A 模式、使用矩陣測光對建築物進行測光
曝光：光圈 f2.8、快門 1/250 秒、ISO 64

❯ 善用遮光罩

不管光線的位置如何，建議您拍攝過程都應隨時在鏡頭前加裝遮光罩，以免有害光線進入鏡頭，導致成像品質降低。有時候光是遮光罩還不足以遮住有害光線，這時您可能還必須借助手掌或其它較大型的遮蔽物。

◎ 在鏡頭前加裝遮光罩，有助於遮擋取景範圍外的有害光線進入鏡頭

考量光質表現

戶外拍攝時，天氣的變化對光質有相當大的影響，例如晴朗天氣的光線多為**硬調光**，這種光線的光質表現具有明確方向性，當照射在物體時，會產生亮部與暗部的高反差，陰影部分顯而易見，色彩也變得較鮮艷，有經驗的攝影者都會用這樣的特性來刻劃**物體的輪廓**，或是展現**陽光、明亮**的作品風格。

陰天時，由於在太陽與主體之間多了大量雲層的介質，所以光線經過擴散之後就變成**軟調光**，而這種光質表現幾乎看不到光源照射的方向性，同時物體上的亮部與暗部分界較為平順（不明顯），亦即反差不大，影像感覺較為平面，但是在顏色細膩度的表現則相當優異。透過以上軟調光的特性，可用來展現物體主體柔和的特質，以及創造**陰柔、優美**的畫面取向。

尖端造型的屋頂與硬調光的陽剛氣息很速配

萬里無雲的天空顯示目前的光質偏向硬調光

💧 此景雖然沒有特殊的造型，但在硬調光的照射下充份展現出色彩的豔麗，讓人感受到一股欣欣向榮的活力

地點：希臘·米克諾斯
採光：下午3、4點的斜順光，光質為硬調光
測光：M 模式、使用矩陣模式對整個畫面測光
曝光：光圈 f8、快門 1/80 秒、ISO 100

硬調光的照射下，讓花朵和綠葉的色彩更豔麗

了解硬調光與軟調光的特性後，還有一點就是光質的 "隱性" 影響。硬調光的光質著重於**視覺的瞬間**，而軟調光的光質著重在**心靈層次的蔓延**，因此採光當下您必須思量主體或場景的本質為何？拍攝出來的畫面著重在視覺還是心理，這樣才能烘托出協調的視覺給觀賞者。例如岩石紋理的建築物，為了表現其造型與表面細節，因此需等待硬調光的光質來表現；又好比要記錄街道悠閒的情境，就適合等待軟調光的照射，以讓場景內容與光質表現有最佳的融合。

至於**反射光**的光質表現可接近硬調光或是軟調光，主要是由反射區域的材質來決定，不過您需要觀察的是反射光投射在主體上的效果，而不是反射光本身。

房子的色彩在軟調光的襯托下顯得相當柔和

天空中的雲層相當厚，使得光線散射變成軟調光

整個畫面變暗，但卻少有陰影表現

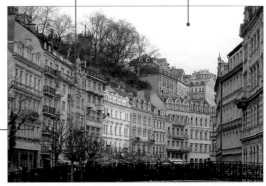

○ 此景少有人群，樹幹上也光禿禿沒有綠意，加上畫面看不出 "動" 的元素，因而很適合用軟調光來表現柔和淒美的一面

地點：捷克・布拉格
採光：沒有方向性的軟調光
測光：A 模式、使用矩陣測光對整個場景進行測光
曝光：光圈 f3.3、快門 1/180秒、ISO 64

控制亮部與暗部

攝影者在採光過程中，往往都會將重點放在較亮的區域，但暗部的表現也很重要，只不過在視覺上人們自然會被亮部所吸引，而忽略了暗部表現；因此身為攝影者必須改變這種習慣，訓練自己依序觀察亮部與暗部的表現，看看是不是能符合作品的意涵。了解這樣的概念後，那在採光時，我們要觀察亮部與暗部的什麼重點呢？

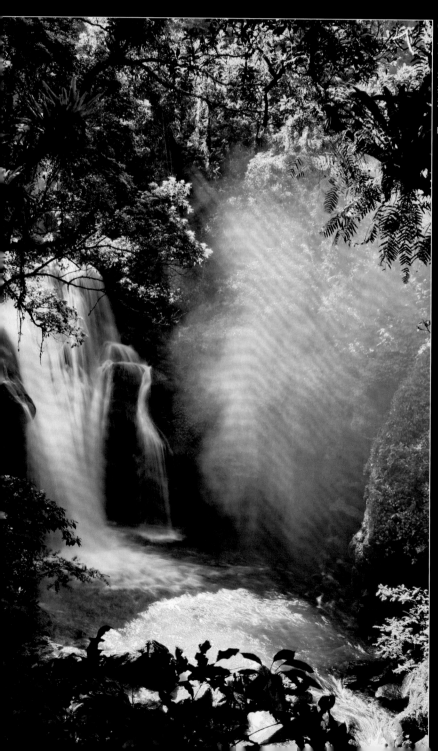

◀ 高反差的畫面表現鮮明的視覺印象，不過在亮部與暗部往往都會失去細節

地點：台北・烏來內洞
採光：早上 7 點左右的側面光
測光：M 模式、使用中央重點測光
　　　模式對畫面中的亮部進行測光
曝光：光圈 f16、快門 0.3 秒、ISO 100

▲ 此景人跡稀少，加上主體只有單純的黑白兩色，因此採光過程中選擇軟調光來拍攝，以呈現低反差特有的靜寂情感

地點：法國・香波堡
採光：經過雲層擴散的軟調光
測光：A 模式、使用矩陣測光模式對
　　　整個場景進行測光
曝光：光圈 f4、快門 1/500 秒、ISO 100

亮部與暗部的反差

作品中亮部與暗部的反差會造成視覺上不同的印象。當兩者亮度相差較大時為**高反差**, 這會讓畫面失去大多數的細節, 但卻能展現作品鮮明而生動的視覺印象；相反的, 當兩者亮度接近時為**低反差**, 它能展現場景細微的變化, 為畫面烘托出平穩而靜寂的視覺情感。然而場景的高低反差, 主要是由自然界天氣變化所決定, 所以攝影者往往需要天時、地利的配合, 才能有最好的呈現。

另外, 相機與主體或場景之間的距離也會影響反差的表現, 當距離愈遠時, 空氣中的懸浮粒子愈多, 反差效果往往會變低；反之, 若拍攝距離愈近, 相機與主體之間就不會有太多空氣中的懸浮粒子, 自然就能呈現較高反差的表現。不過這種因距離造成的反差變化, 也同時和空氣的品質、季節、氣候、地形有密切的關係, 用心的攝影者往往對以上的因素都會加以研究。

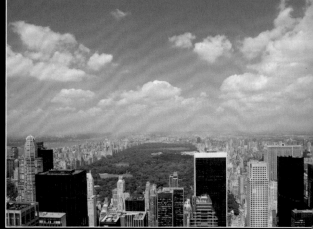

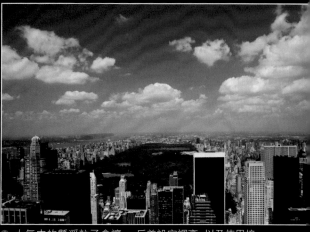

▲ 大氣中的懸浮粒子會讓相片的反差變低, 尤其是愈遠方的位置愈是明顯, 所以要拍攝廣角畫面時, 需考量這個現象, 適時將相機的反差設定調高, 以及使用接近光圈 8 的工作光圈來拍攝。加上偏光鏡可改善這種現象

地點：紐約‧洛克斐勒中心往下拍
採光：下午 3 點左右的硬調光
測光：M 模式、使用矩陣測光對整個場景進行測光
曝光：光圈 8、快門 1/160秒、ISO 160, 加上偏光鏡

▶ 影響反差的相機設定

數位相機中的反差設定, 可供攝影者依照拍攝需求自行調整；再者, 鏡頭最佳光學品質的光圈範圍(一般是鏡頭最大光圈再縮兩級左右), 也能呈現較高的反差及銳利表現, 例如光圈 f5.6 或 f8 所呈現出來反差程度, 就比其它光圈值來的更明顯。

亮部與暗部的面積

亮部與暗部的面積會影響畫面的調性,當畫面中亮部面積居多的話,為**高調性** (High-key),主要在表現輕淡、細柔的視覺印象;相反的,若畫面中暗部居多的話,為**低調性** (Low-key),可呈現神秘、低沈感官影響力,因此建議攝影者可考量主體與場景所要表現的方向,再透過不同鏡頭焦段來構圖,以進行亮部與暗部面積的控制,並耐心等待適當的光線到來,以符合作品的調性表現。

拍攝高、低調性的畫面時,要特別注意相機測光系統以免誤判,建議您在測光時,應以主體的大小範圍為測光區域的考量,並選用符合測光範圍的測光模式後,再對準主體來進行測光,不要讓相機的測光範圍超過主體以外的區域,否則很容易會產生測光上的誤判。主體本身的反射率也會影響測光結果,不過您可以使用曝光補償的方式來修正。

另外,對於畫面中具有特色的部位,一般我們會希望讓光源投射在上面,以顯現其特點,這點就像舞台上投射的光線大都集中在主角所在的位置一樣,只不過在戶外拍攝時,光源位置不易控制,需改變拍攝角度與適當的時間等待,才能有最佳的光影表現。

好看的作品各具特色,但共同點就是明顯的情緒表達,而其中的元素包含:主體、構圖、以及光影的表現,因此在拍攝過程中,您必須將視覺注意力,投注於這幾個元素上,隨時思考 "主體、構圖、光影之間的協調性",尤其是光影表現並非實體的感受,所以更要慢慢體認採光的結果,看看為自己帶來何種情緒反應。若光影表現不甚理想,可透過光影控制器材進行調整,例如**反光板、閃光燈、偏光鏡、漸層減光鏡、黑卡**…等,讓光影表現更加接近所要的效果。

> 關於各種光影控制器材的使用方法,請參考第 5 篇光影控制輔助器材的介紹。

◀ 為表現白色玫瑰的輕柔、純淨,營造高調性的氛圍,作者特別等待現場光質變成擴散光後再拍,以避免在花瓣上產生明顯的陰影,整個畫面幾乎沒有暗影,給人相當舒服的視覺感受

地點:台北・士林官邸
採光:無明顯方向的擴散光
測光:M 模式、採局部測光測量白色花瓣再增加一級曝光值
曝光:光圈 f8、快門 1/125秒、ISO 100

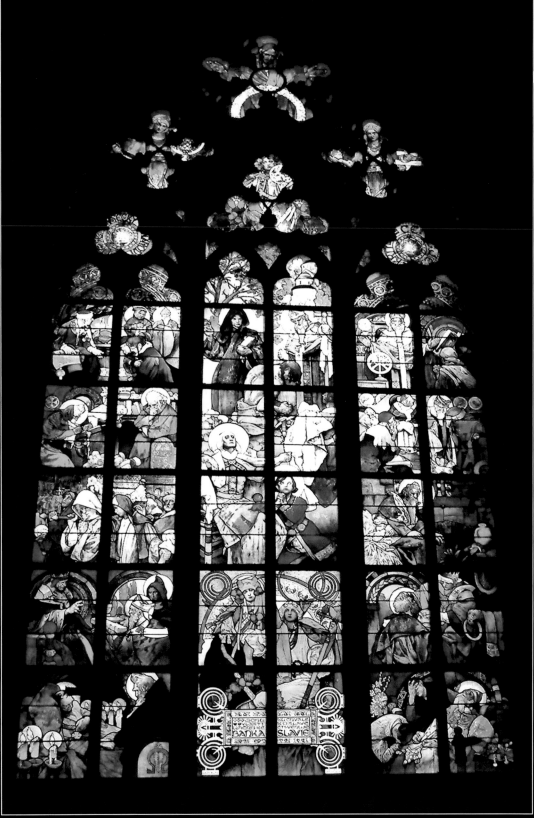

🔺 透光的彩色玻璃是表現重點, 不過若
直接拍攝, 反而不夠明確, 必須以大範
圍的 "低調性暗部" 來陪襯, 才能為整個
畫面增添神秘感官的影響力

地點：捷克・聖維特大教堂
採光：彩色玻璃後方的光線
測光：A 模式、使用點測光對彩色玻璃進行測光
曝光：光圈 f2.8、快門 1/56 秒、ISO 400

06 測光技巧

測光是為了讓攝影者了解拍攝現場的光線狀況, 從而判斷拍攝所需的曝光量, 所以, 測光是獲得正確曝光的重要依據。本章我們將深入探討測光所需具備的知識以及實務上的應用。

測光錶原理與測光方式

在談測光之前, 我們要再重申, 「採光」指的是投射於拍攝主體的光源之運用, 所以我們談的是光的特質及方向; 而「測光」則是對拍攝主體表面所發出或反射的光線做檢測, 測光的結果和主體的顏色、質感、紋理、反光或發光特性有關, 也和光源的採光有關。採光和測光二者互相影響但並不相同, 不可混為一談。

平均而言, 大多數場景的反射率都接近 18%, 所以測光錶便採用這個最普遍的反射率作為測光的基準。意思是說, 測光錶在進行測光時, 並不知道現場的反差、顏色, 它假設所有場景應該都是反射率 18% 的中灰色, 其測得的數據就是為了將畫面還原成 18% 中灰色所需要的曝光量。

以反射率 18% 為基準

攝影上的測光需藉助**測光錶**這種裝置, 測光錶的工作原理只有一句話, 就是「**以反射率 18% 的亮度為基準**」。所謂「反射率」是指物體表面反射光線的比率, 反射率愈高的物體看起來亮度愈亮, 例如白紙的反射率在 90% 以上, 純黑物體的反射率則只有 3% 左右, 反射率 18% 的亮度則約在全黑到全白的中間, 所以一般都把反射率 18% 稱為**中灰色、中間灰、或中間調**。

⬤ 反射率 18% 的中灰色

⬤ 萬紫千紅的場景, 對測光錶而言都只是一個反射率 18% 的灰色畫面, 透過這個基準, 測光錶就能決定要增加或是減少曝光量使畫面符合反射率 18% 的中灰色亮度

但這個原理在某些場合可能會出問題，舉例來說，拍攝白茫茫的雪地，整個場景的反射率遠高於 18%，若測光錶執意將畫面還原成 18% 的中灰色，則 "白色" 雪地會變成 "灰色" 雪地 (因為曝光量不足)；反之，拍攝黑色布幕前的黑貓，此時場景與主體的反射率遠低於 18%，若將畫面還原成 18% 的中灰色，結果就會變成 "灰色" 布幕前的 "灰貓" (因為曝光量太多)！

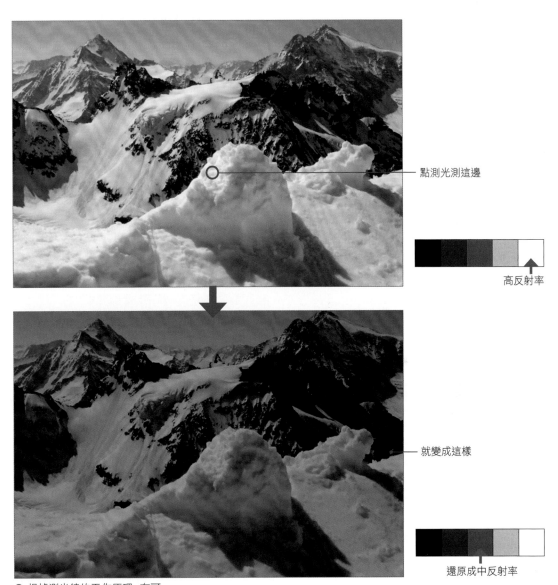

點測光測這邊

高反射率

就變成這樣

還原成中反射率

⬤ 根據測光錶的工作原理，有可能會把白色雪地拍成灰色雪地，也就是曝光不足

但上述問題會不會發生和測光的方式有關，所以接下來我們來看看測光錶有哪些測光方式。

入射式測光與反射式測光

測光錶的測光方式可以分成**入射式測光**和**反射式測光**兩種：

● **入射式測光** 是直接測量光線照射到被攝體上的光量，使用時必須將測光錶靠近被攝主體處於相同的受光條件下，然後將測光錶的受光部 (通常是半顆小白球) 對準相機鏡頭的方向來測光。這種方式的優點是不會受到場景或主體表面的反射率影響，所以上述將白色雪景拍成灰色雪景的問題不會發生；缺點則是可能因為環境限制而無法靠近主體，此外，有些逆光的場合也不適用，例如拍攝晨昏時的天空、透光或半透光的樹葉，還有主體本身是發光體 (如霓虹燈) 也一樣不適用。

> **手持測光表**

相機內建的 TTL 測光系統都是採用反射式測光，若要使用入射式測光則需購買手持式測光錶。

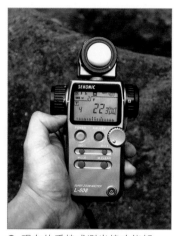

◐ 現在的手持式測光錶功能都相當齊全，一機就可提供入射式、反射式、點測光等測光方式

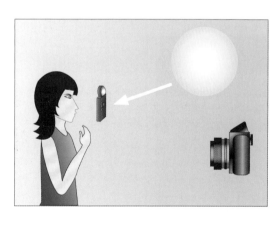

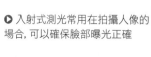
▶ 入射式測光常用在拍攝人像的場合, 可以確保臉部曝光正確

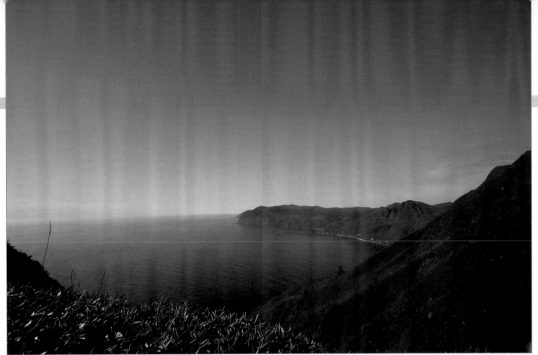

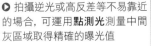 拍攝風景的場合最常用的是反射式測光, 因為可不受環境限制, 站在相機的位置就可測光

- **反射式測光** 則是測量光線照射到被攝體後所反射出來的亮度, 使用時只需在站在相機的位置, 將測光錶朝向拍攝主體的方向即可。因為是測量物體 "反射" 的亮度, 所以這種方式明顯會受到物體表面反射率的影響, 因此會發生前述 "白色變灰色" 或 "黑色變灰色" 的問題。另外還有一種方式叫**點測光**, 它其實也是反射式測光, 只是測量範圍相當小, 可以排除測光區以外區域反射率的干擾。

> ### 手持測光錶的反射式測光與 TTL 反射式測光

也許有人會好奇, 手持測光錶的反射式測光與相機的 TTL 反射式測光有什麼不同？TTL 是 "通過鏡頭" 的意思, 它可以直接測量到實際進入鏡頭的進光量, 所以不需考慮加裝濾鏡、加倍鏡等減光的因素；但若是使用手持測光錶, 便要自己去考量加裝濾鏡、加倍鏡的減光程度以修正曝光值。

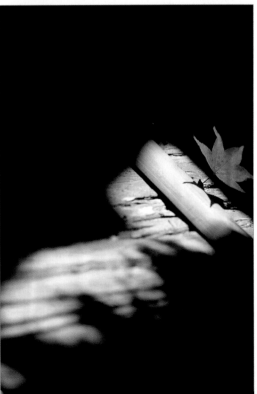

▶ 拍攝逆光或高反差等不易靠近的場合, 可運用**點測光**測量中間灰區域取得精確的曝光值

反射率對測光的影響

不同反射率的測光差異

前面提過, 反射式測光會受到物體表面反射率的影響, 而導致曝光的誤差, 偏偏相機內建的測光系統又都是反射式測光, 所以我們有必要再深入了解反射率與測光的關係, 以及我們應該採取什麼樣的措施來補救。

反射式測光錶因為「以反射率 18% 為基準」的關係, 除了中等亮度的場景外, 對於反射率高於或低於 18% 的場景都會發生誤差；不過實際情況到底如何？底下我們來做個實驗, 就能夠清楚了解不同反射率的測光差異。

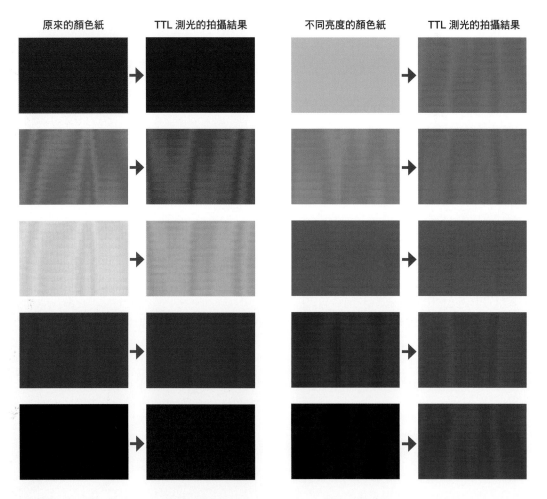

| 原來的顏色紙 | TTL 測光的拍攝結果 | 不同亮度的顏色紙 | TTL 測光的拍攝結果 |

實驗：準備幾張不同顏色的色紙, 分別在相同的受光條件下進行拍攝

說明：從這個實驗我們可以理解到各顏色的反射率不盡相同。其中橘色和黃色的反射率較高, 經測光錶修正為中間亮度 (反射率 18%) 後, 變得比原來的顏色暗；藍色的反射率較低, 經測光錶修正為中間亮度後, 變得比原來的顏色亮；綠色的反射率因為最接近 18%, 因此測光錶可以忠實還原它的亮度

實驗：準備幾張同顏色但不同亮度的色紙, 分別在相同的受光條件下進行拍攝

說明：從這個實驗則可看出, 即使是同一個顏色, 亮度不同反射率也會不一樣。其中第 1、2 張的反射率較高, 經測光錶修正為中等亮度後, 變得比原來暗；第 4、5 張的反射率比較低, 所以測光錶修正後變得比原來亮；第 3 張因為最接近反射率 18%, 所以可以忠實還原成原來的亮度

不同反射率的曝光修正

從上述實驗得到的結論是：只有中等亮度的場景，相機的測光系統才可以測出正確的曝光值，忠實反映場景原來的亮度；若遇到高反射率的場景，則測光結果往往會導致曝光不足，反之，若遇到低反射率的場景，則結果會變成曝光過度。

了解相機測光系統的問題所在，我們就可以對症下藥，其方法就是**適當地修正曝光值**。例如拍攝白色雪景，用相機測光後我們只要將曝光值再增加 1～2 級，就可以忠實還原白色雪景的亮度；若是低反射率的場景，則測光後要調降曝光值，結果才不會曝光過度。

⬤ **低反射率場景：**
測光後需降低（一）
曝光值修正

⬤ **中等反射率場景：**
不用修正曝光值

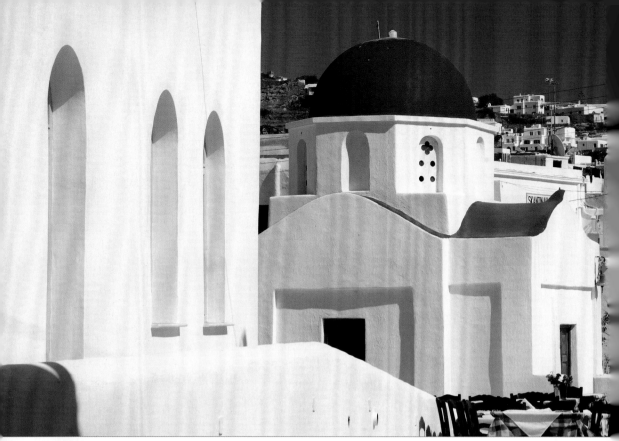

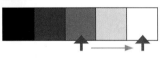

⚪ 高反射率場景：測光後
需增加（＋）曝光值修正

不同的反射率，曝光值的修正幅度也不同，下表提供給各位做一個參考。但是要注意，每部相機有每部相機的習性，意思是修正的幅度可能有差異，例如 A 相機拍攝雪地要加 2 級，B 相機只要加 1.5 級就夠了。所以建議各位接續完成前面兩組實驗， 比如黃色，在不修正曝光值拍攝會變暗，提高 1 級曝光值就可以得到正確的

亮度（所以以後拍黃色的場景時，記得加 1 級再拍），其它顏色也是如法炮製，這樣你就可以完成專屬於你自己相機的曝光修正表格。

本節最後再強調一個觀念，就是相機測得的曝光值是一個很好的參考，但是攝影者仍要考慮現場的特色，以及想要表現的氣氛來做調整，這樣才能得到最佳的曝光結果。

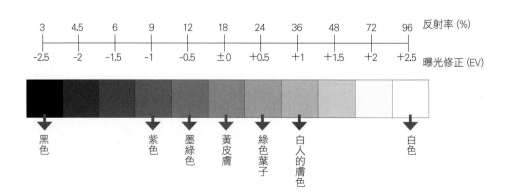

相機的測光模式

了解相機的測光原理後, 接下來要介紹相機的**測光模式** (Metering Mode)。測光模式就是相機測光的運算法則, 主要分成 3 種：**矩陣測光**、**中央重點平均測光**、和**點測光**, 攝影者可視拍攝情況來選用, 以取得更準確的曝光值。

矩陣測光

矩陣測光 (或者稱為**分區測光**) 是將觀景窗中的畫面分割成多個區域來測量, 然後將各區測得的結果與相機的資料庫進行分析比對, 計算出各區的比重, 例如判斷主體所在區域會佔較多的比重 (確實的數值由相機決定), 最後再將各區的測光數據加權運算出適當的曝光值。

矩陣測光的運算方式相當精密, 絕大多數的場景都適用, 對於一些比較特殊的情況, 如**追蹤攝影**、**連拍**等, 也都有不錯的表現。但若是場景的反差過大, 如強烈逆光、大片的雪地、黑夜等情況, 矩陣測光會誤將特別亮或特別暗的區域給予較大的比重, 那麼得到的曝光值就會有偏差。

○ **矩陣測光**是先將整個畫面分割成多個區域, 分別對各區測光後給予不同的比重, 然後加權平均得到曝光值。由於**矩陣測光**是將整個畫面各區的亮度都納入曝光值的運算, 基本上只要畫面的明暗差異不要過於極端, 都可以獲得不錯的曝光結果

○ 只要場景的反差不要過於極端, 通常用矩陣測光的結果來拍都能得到不錯的明暗表現

地點：日本・北海道
採光：來自畫面上方的頂光
測光：M 模式、使用矩陣測光對著整個畫面進行測光
曝光：光圈 f5.6、快門 1/640 秒、ISO 100

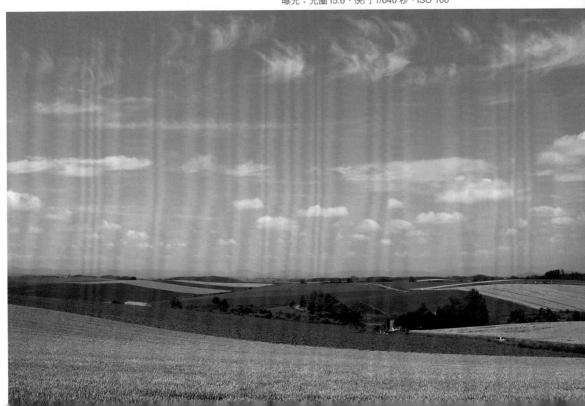

中央重點平均測光

中央重點平均測光是先測量觀景窗中所有的反射光線, 然後再給予畫面中央區域最大的比重, 所以它是以**畫面中央部分的亮度**來決定曝光值, 這項特色可以確保畫面中央的主體曝光正確, 但周圍景物就不一定了。

中央重點測光適用於主體剛好在畫面中央的場景, 例如人像, 若主體不在畫面中央則不建議使用, 否則應配合**曝光鎖定**的方式來拍攝 (請參閱第 7 章), 不然主體可能曝光不正確。

◯ **中央重點測光**也是將整個畫面的亮度都納入曝光值的運算, 只是位於中央的部分會給予相當大的比重, 所以中央重點平均測光主要是以畫面中央的亮度來決定整張影像的曝光值, 這種做法可以確保中央部分正確曝光, 但其它區域則可能會出現過暗或過亮的情況

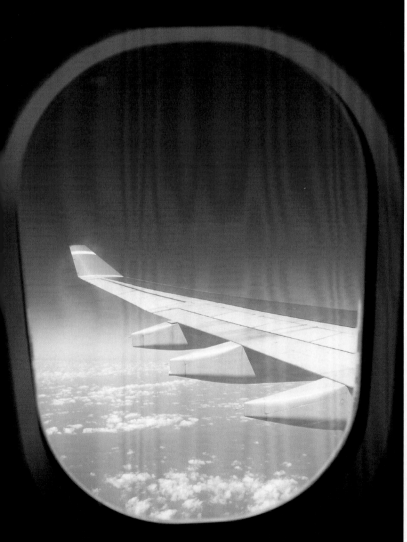

◀ 中央重點平均測光是位於中間部分的畫面可以得到適當的曝光, 但中央位置以外的區域, 若亮度與中央落差較多時, 則曝光會出現較暗或較亮的結果

地點:飛機上

採光:來自窗戶外的光線

測光:A 模式、使用中央重點平均測光對窗戶外進行測光

曝光:光圈 f8、快門 1/200 秒、ISO 100

點測光

點測光的測量範圍很小，大概約佔觀景窗畫面中央的 2%～5%，並僅以測量範圍的亮度來決定曝光值，完全不受其它區域反射光線的干擾，因此能夠準確讀取該區的曝光數據，一般適用於測光區域較小或明暗反差較大的情況。需注意的是，運用點測光時要更謹慎選擇測光區，否則曝光失誤的風險反而大增。

有些相機還提供一種叫**局部測光**的模式，其實它和**點測光**一樣，只是測光範圍稍大，約佔觀景窗畫面中央的 9%，有的則可以在幾種固定範圍中選擇。

⊙ **點測光**是以中央一小塊範圍的亮度來決定曝光值，其它部分的亮度則忽略不計！所以點測光可以精準地測得該區的曝光量。但點測光一定要測對地方，否則可能出現只有中央一小部分曝光正確，其餘部分則嚴重曝光過度或不足的情況

◁ 若用點測光測量主體，大都可以確保主體曝光正確，不過主體以外的曝光情況則可能會曝光錯誤

採光：來自燈飾本身的人造光線
測光：M 模式、使用點測光對燈飾進行測光
曝光：光圈 f5.6、快門 1/30 秒、ISO 400

測光實務

充實了測光的基本知識，接下來讓我們來探討實務面常用的一些測光技巧。

選擇測光區

選擇測光區對於用相機測光來說是很重要的，因為反射式測光會受到物件表面反射率的影響，所以若要避免誤差，必須慎選畫面中接近 18% 中灰色的區域當作測光區，否則就可能造成曝光不足或曝光過度的結果。

假若拍攝畫面中沒有中灰色區域，那麼還可以選擇其它接近 18% 反射率的區域來代替，例如綠色葉子的反射率最接近 18%，便可選擇畫面中的綠葉來進行測光。但要注意，同一個顏色在不同受光條件下也會得到不同的曝光值，例如 A 區與 B 區的顏色相同，但是兩者的受光條件不一樣，那麼分別對兩個區域進行測光，所得到的曝光值是不同的。

> ### ▶ 使用灰卡
>
> 反射式測光應找反射率 18% 的區域來測光是最精確的，但是拍攝現場未必有此條件，除了找相近的替代物，你還可以利用灰卡。所謂灰卡是一片反射率 18% 的中灰色卡片，將它與拍攝主體放在一起，然後對著灰卡測光，就能取得準確的曝光值。不過使用時要注意灰卡的受光條件必須與拍攝主體相同，而且應讓灰卡填滿相機的測光範圍，不能有其它影子投射在上面，否則測光結果反而會不準。
>
>
>
> 測光專用的灰卡

選用測光模式

決定測光區後，接著是評估採取何種測光模式，除了前面提過的各種光線情境外，另外要注意的重點是，測光區必須與測光模式的範圍相配合：當測光區可佔滿整個觀景窗時，應選擇**矩陣測光**；若測光區較集中在畫面中央，則可選用**中央重點平均測光**；若是測光區很小，那就選用**點測光**來進行。

實際拍攝時，測光區不一定可以滿足測光模式的範圍，這時可以採用以下技巧來克服：

- **接近或遠離測光法**：改變拍攝距離，使相機靠近或遠離測光區，直到測光區域可以充滿相機的測光範圍為止。

- **更換鏡頭測光法**：更換長鏡頭可拉近畫面中的測光區，使之填滿相機的測光範圍；同理當測光區較大，則可更換廣角鏡頭，以較廣的視角來涵蓋測光範圍 (可用變焦的方式來取代)。

- **手心、手背測光法**：若相機無法靠近測光區，也沒有長鏡頭可換，還有個辦法是用自己的手心或手背來測光，不過受光條件必須跟被攝體相同，才不會有太大的誤差。

本章一開始就提到，**測光**是為了幫助攝影者能夠確實掌握現場的光線狀況，為接下來的曝光做好準備，所以想要獲得完美的曝光作品，記得先磨練好測光的技巧。

07 曝光技巧

了解測光的訣竅後, 再來我們要探討的是曝光技巧。曝光絕對不只是按下快門那一剎那而已, 曝光是決定相片要如何呈現光影效果的重要關鍵, 譬如明亮、暗淡、寧靜、火熱、清新、傷感...等等, 所以只要曝光處理得當, 即使是平凡無奇的場景也能拍出令人眼睛為之一亮的優秀作品!

曝光補償

利用相機自動測光時, 如果是使用 P、A (Av)、S (Tv) 模式拍攝, 則相機會自動為你調好快門、光圈, 使曝光值恰好符合測光值。但是由於現場環境的狀況, 或是攝影者刻意的安排, 必須以**高於**或**低於**測光值的曝光量來拍攝, 這時就必須使用相機的**曝光補償**功能來加減曝光量, 以達成攝影者所要呈現的效果

曝光補償是調整曝光值的簡化機制, 數位相機都有設計**曝光補償**功能, 讓攝影者能夠很方便地增加或減少曝光量, 以修正測光的誤差, 當然, 你也可以用它來表現特別的曝光效果。

曝光補償機制

相機的曝光補償修正範圍通常介於 −2 EV～ +2 EV 之間, 亦即一次最多可增加或減少 2 EV 的曝光量;有些相機還可以選擇以 1/3 EV 或是 1/2 EV 的級距進行調整, 例如選擇 1/3 的級距, 就可以設定如 −2/3 EV、+1 1/3 EV 的補償量;選擇 1/2 的級距, 則可設定如 +1/2 EV 、−1 1/2 EV 的補償量。

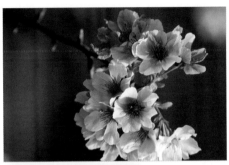

◀ 此刻度表會顯示曝光補償的狀況, 當指標在正中間時, 表示不做補償, 若指標移往＋的方向, 表示增加曝光量, 若指標移往－的方向, 則表示減少曝光量

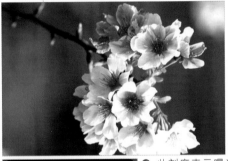

◀ 此刻度表示曝光補償 1 EV, 即增加 1 EV 的曝光量, 影像變得比較亮

◀ 此刻度表示曝光補償 −1 1/3 EV, 即減少 1 1/3 的曝光量, 影像變暗

曝光補償技巧

通常會應用曝光補償主要是修正反射式測光方式的誤差：當
測光區內白色佔多數時（高反射率），相機會偵測到較強的反
射光而自動減少曝光量，造成相片偏暗，這時攝影者就可以
利用曝光補償提高曝光量，以取得正確曝光的結果；同理，
當測光區內黑色佔大多數（低反射率），相機會偵測到較弱的
反射光而自動增加曝光量，使得相片偏亮，這時同樣可利用
曝光補償來減少曝光值，以獲得曝光適中的相片。

- 測光區白色佔多數，高反射率場景 → 提高曝光量，修正
 曝光不足的誤差

- 測光區黑色佔多數，低反射率場景 → 降低曝光量，修正
 曝光過度的誤差

然而，曝光補償的調整量會隨著測光模式以及測光區反射率
的不同而有變化，因此攝影者需累積足夠的經驗才能調整出
最佳的曝光效果。所幸，現在我們可以透過數位相機的**色階
分佈圖**或**過亮警示**功能立即檢查相片的曝光程度（但是直接
由相機的 LCD 來看照片則不建議，因為十分不準確，會誤
判），若發現相片太亮，則降低曝光值（−EV）重拍，反之，
若相片太暗，則增加曝光值（+EV），直到符合需求為止（詳
細細節我們留待下一章介紹）。為了幫助各位快速累積經驗，
下表是根據**中央重點平均測光模式**常用的一些曝光補償建議，
提供給您參考：

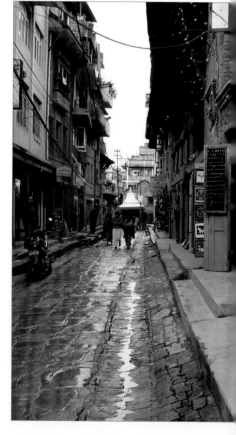

拍攝場景	未補償前	曝光補償建議
逆光人像	人物太暗	+1 2/3 EV
海邊、白色沙灘	相片太暗	+1 EV
白色雪地	雪地變灰色	+2/3 EV
樹蔭下、多雲時	相片略亮	−2/3 EV
黑色岩石	岩石太亮	−1 EV

◐ 白皚皚的雪地果然愚弄了相機的測光錶，讓白雪變成灰色；增加 1 EV 的曝光補償才顯露出雪地的白淨

地點：日本・立山
採光：陰天的擴散光
測光：A 模式、使用矩陣測光對整個場景進行測光
曝光：光圈 f4.5、快門 1/2000 秒、ISO 200、+1 EV

◐ 陰雨過後的 Patan 巷弄雖然有些陰暗，但色彩更為飽和，不過根據相機的測光數據直接拍攝，影像會有些過亮，色彩有些微泛白的感覺。降低曝光補償 1/3 EV 再拍，色彩的飽和度就顯現了，誰說陰天拍不好照片呢？

地點：尼泊爾・Patan
採光：來自天空的擴散光
測光：A 模式、使用矩陣測光對整個場景進行測光
曝光：光圈 f6.3、快門 1/10 秒、ISO 400、-1/3 EV
攝影：WonderView 旗景數位影像

從各種花色練習曝光補償

前面說到，曝光補償的調整幅度會隨著測光模式以及測光區反射率的不同而有變化，加上每部相機有每部相機的習性，所以我們不能不加思索就直接套用別人的經驗法則。這裏我們請各位一起來做個實驗 — 透過拍攝各種花色來練習曝光補償的技巧，相信可以幫助各位快速提升曝光補償的實力。

> 此處我們僅針對矩陣測光來做曝光補償練習，至於中央重點平均測光和點測光的實驗請各位自行完成。

▶ 特別說明：拍攝紅葉

不管是傳統或是數位相機，在拍攝紅色的楓葉時，特別容易產生模糊的現象，這種現象在一些初階的數位相機上更是明顯。將這些模糊的相片拿到電腦中做後製處理時，常常會發現紅色過於飽和 (色階達到 255) 的問題，而因為紅色已經達到色階 255 的地步，使得各像素彼此之間已無法區分，以致楓葉彼此之間亦無法區分而糊成一片。

為解決這個問題，拍攝紅葉時，若使用風景模式的 JPEG 格式來拍，則請把相機的飽和度設定調低，否則一旦過度飽和了，即使後製也救不回來。使用 RAW 檔拍攝的話，則不需調整相機設定，只要在轉換程式中處理 RAW 檔時調整就可以了。另外要告訴各位一個撇步就是，適當地調整偏光鏡也可以獲得改善，減少紅色過度飽和的機會。

● 白色的花：白色花的反射率較高，曝光補償一般要往 ＋ 的方向調整。

±0

+0.3

+0.7 ◎

+1

● 黃色的花：黃色花的反射率介於中間調和白色花之間，稍微提高曝光補償可更突顯黃色的鮮豔。

● 橘色的花：橘色的反射率與黃色相近，同樣的，拍攝時稍微提高曝光量色彩會變的比較明亮飽和。

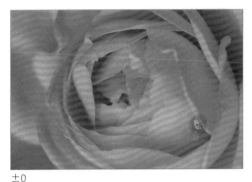

±0

- 0.5

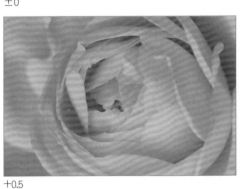

+0.5

±0

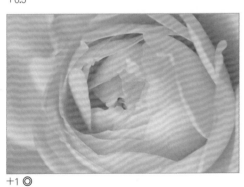

+1 ◎

+0.5 ◎

+1.5

+1

● 粉紅色花：粉紅色花也是偏向高反射率，考慮曝光補償時應往 + 的方向做調整。

● 紅色的花：紅色花的反射率其實和中間調接近，所以加、減 1/2 EV 或是不做補償都可能取得不錯的曝光結果。(紅色果然容易糊掉！)

±0

－0.5

+0.5

±0

+1 ◎

+0.5 ◎

+1.5

+1

● 紫色的花：紫色的反射率亦接近中間調， 建議可視紫色的濃度來調整曝光補償， 加、減 1/2 EV 或是不做補償都在容許範圍。

● 混合花叢：五顏六色的花叢表示反射率亦可能高低不一，遇到這種情況每部相機的解讀可能都不一樣, 各位應視相機的習性來調整。

- 1

±0

- 0.5

+0.5

±0 ◎

+1 ◎

+0.5

+1.5

包圍曝光

當拍攝場景的明暗反差相當大時，我們會擔心從畫面某區所測得的曝光值是否正確？曝光結果是否符合需求？如果有這種擔憂時，不妨使用**包圍曝光**來克服。

○ 透過包圍曝光一次取得 3 張不同曝光值的相片，讓曝光失敗的機率降到最低

攝影：WonderView 旗景數位影像

○ 啟動包圍曝光後，攝影者可以透過連拍取得 3 張不同曝光結果的相片

－ 1 EV

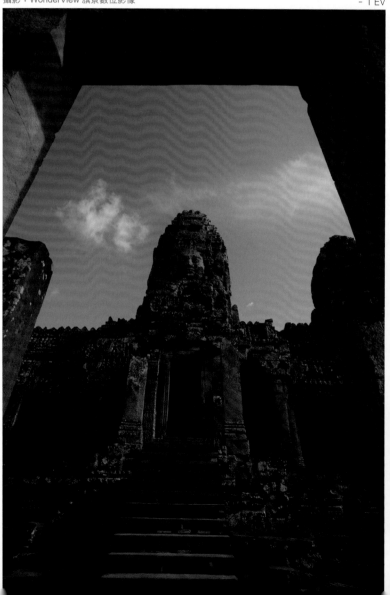

包圍曝光是讓相機分別以**標準**、**稍亮**及**稍暗**的曝光值拍攝 3 張相片,拍攝前必須先設定包圍曝光的範圍,一般是設定 ±1/2 EV 的包圍程度,即 ±0 EV 拍一張 (標準)、+1/2 EV 拍一張 (稍亮)、−1/2 EV 拍一張 (稍暗);另外還可依情況設定 ±1/3 EV、±2/3 EV、±1 EV、±2 EV…等包圍程度。等拍攝完成之後,再從 3 張作品中取一張最滿意的作品,或是運用這 3 張作品來做合成,以同時保存亮、暗部的細節。

> ❯ **包圍曝光時請開啟連拍設定**
>
> 對於使用單眼數位相機的人來說,啟動包圍曝光拍攝時,仍需手動連按快門才能取得不同曝光程度的相片;所以我們建議您設定包圍曝光後,順便啟動相機的連拍功能,那麼拍攝時就只需按住快門,相機就會自動連續拍攝不同曝光程度的相片。若是使用消費級數位相機,通常當包圍曝光功能被啟動時,相機的連拍功能也會同時動作,因此攝影者不需再另外設定。

±0 EV

+1 EV

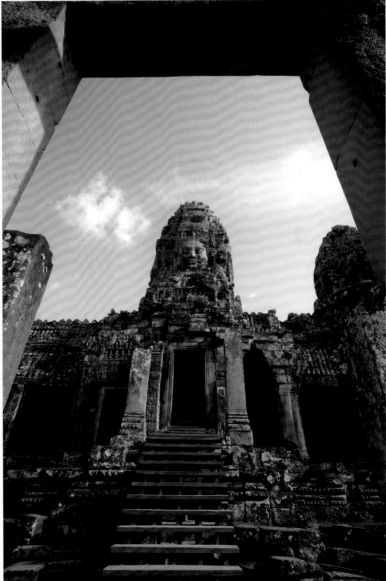

曝光鎖定

使用半自動 (如 A 模式、S 模式) 或全自動拍攝模式 (如 P 模式、Auto 模式) 時, 若對焦點與測光區不在相同的距離, 那麼影像所需的曝光值會隨著構圖畫面的移動而改變 (即使是半按快門鈕也一樣), 而在曝光值的控制上出現失誤情形, 這個現象在使用 "點測光" 時更是明顯。若要解決上述的問題, 需利用相機上的「曝光鎖定 AE-L (Auto Exposure Lock)」鈕來做鎖定的動作。

曝光鎖定的作法是在相機測光完成後, 按下 AE-L 鈕, 此時相機就會鎖定曝光值, 這時就算重新對焦、改變構圖畫面, 曝光值也會維持原本測光的數值而不會變動, 如此拍攝出來的相片就能獲得正確的曝光。

◐ 相機在測光後若有需要移動鏡頭重新構圖, 則按下快門對焦時, 曝光值也會跟著變動; 所以應在測光後立即按下機身上的 AE-L 鈕, 做一個鎖定的動作, 這樣移動畫面時, 曝光值才不會跟著變動。上圖是 Canon 的 AE-L 按鈕, 以 * 標示, 有些相機是直接標示 AE-L

> ## ❯ 不需使用 AE-L曝光鎖的時機
>
> 為了避免曝光值隨著相機的移動而有所改變, 必須使用 AE-L 鈕將曝光鎖定, 不過當對焦點與測光區的位置接近, 並且沒有重新構圖需求的狀況下, 是可以省略曝光鎖定的動作。例如拍攝人像時, 常以臉部肌膚進行測光、以眼睛做為對焦位置, 同時沒有重新構圖的需求, 那麼就不用進行曝光鎖定, 直接半按快門對焦後拍攝, 就能取得曝光正確的照片。

▶ 選擇紅葉受光面來測光, 然後按下 AE-L 鈕鎖定曝光, 再移動鏡頭重新構圖。由於已經鎖定曝光, 所以當半按快門對焦時, 曝光值不會再受到楓葉背後那片陰暗樹林的影響

地點：日本・京都
採光：下午三時左右的側面光
測光：A 模式、用點測光模式測量紅葉受光面
曝光：光圈 f11、快門 1/20 秒、ISO 400、曝光鎖定

多用全手動模式 (M) 磨練曝光技巧

拍攝前，一般而言需依拍攝題材選用合適的曝光模式，例如程式自動模式 (P) 、光圈優先模式 (A 或 Av)、快門優先模式 (S 或 Tv)、以及全手動模式 (M，以下簡稱 M 模式)。我們建議您，若想提昇自己對光影控制的功力，那應該多以 M 模式來拍攝。您也許會想，這樣拍攝過程不就很麻煩，要不斷調整光圈與快門？雖說如此，但是使用 M 模式有許多優點：

○ 從相機的轉盤切換到全手動 (M) 模式

- **思考畫面的表現效果**：使用 M 模式，需先決定是以光圈為主來調整快門，還是以快門為主來控制光圈，因而拍攝前需進行思考，作品應以光圈還是快門效果來表現，這樣的過程可訓練攝影者的觀察力與創作力，只有多拍多練習，才能讓作品的內容更具多元化表現。

- **強迫進行嚴謹的測光**：在 M 模式下，若光圈、快門值設定錯誤，那照片的曝光就會不正確，而且有時落差相當大，這個看似不理想的設計，卻能強迫攝影者進行嚴謹的測光，以取得更加準確的曝光結果，同時隨著使用時間的累積，更能提昇對光影的敏銳度。

- **直接進行曝光補償的動作**：在其它曝光模式下，若遇到非反射率 18% 的物體，就必須在測光後進行曝光補償的動作，而在 M 模式下，由於光圈與快門值都是由攝影者來決定，因此設定時就能同步將曝光補償的動作一併完成，省略了曝光修正的動作。

- **曝光值不會隨著構圖改變**：M 模式下，設定好的光圈、快門值不會隨著構圖取景的不同而改變，換言之就不用像其它曝光模式，在測光後還要進行曝光鎖定才能構圖，這點對於光影的掌控上更加直覺。

剛開始使用 M 模式一定會有些不順手的情況，不知應該先設定光圈還是快門，其實只要依畫面的效果來決定即可：若是想表現深淺不同的景深效果，則先決定工作光圈 (淺景深大光圈、長景深小光圈)，再調整快門值，好讓 "觀景窗內部的**曝光指示表**能夠接近中間"；相反的，若是要表現快門創造清晰或模糊的效果，則先決定所要的工作快門再調整光圈值，這樣才能讓**曝光指示表**能夠靠近中間 0 的位置。我所知道的攝影高手，多半是使用 M 模式。

○ 使用 M 模式時必須參考**曝光指示表**，然後再調整光圈與快門值，使其符合所需要的曝光量

曝光指示表只是相片亮度的參考，若是想要更加準確，應以色階分佈圖來判斷。關於色階分佈圖的判讀，請參閱第 8 章。

08 數位攝影與分區曝光系統

具備測光和曝光的技巧並不表示你就能夠充份掌握拍攝場景的亮度細節, 並按照你希望的結果將場景的光影如實呈現在相片上。當然, 如果你想要訓練這樣的能力, **分區曝光系統** (Zone System) 可提供一個相當明確的學習途徑。這一章我們便要來介紹什麼是**分區曝光系統**, 以及要如何將**分區曝光系統**應用到數位攝影上。

動態範圍

動態範圍 (Dynamic Range) 是指亮度最小值 (最暗) 到最大值 (最亮) 之間的差異範圍。有關攝影上的動態範圍我們分成「相機 (包括傳統軟片)」和「場景」兩方面來討論。

數位相機和傳統軟片的動態範圍又可稱為「曝光寬容度」(Exposure latitude), 是指數位相機 (或軟片) 一次曝光所能夠容納 (或記錄) 的最暗到最亮之間的範圍。攝影上的動態範圍通常以「幾級 (格) EV」來表示 (也就是最亮和最暗相距幾級), 例如黑白負片的動態範圍最大

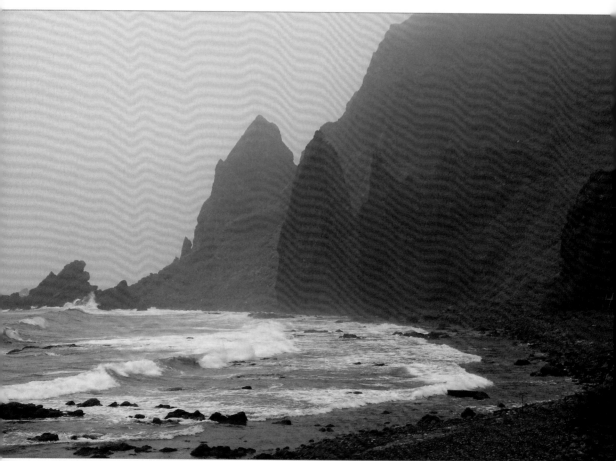

◔ 動態範圍小的場景, 感覺較為柔和, 沒有明顯的明暗反差

地點：日本・禮文島地藏岩
採光：下午陰天的擴散光
測光：A 模式、矩陣測光
曝光：光圈 f3.5、快門 1/280 秒、ISO 100

可達 10 EV，可記錄的亮度範圍約為 1:1000（每增 1 級，亮度變 2 倍，2^{10} = 1024 ≒ 1000），彩色正片的動態範圍約為 5～6 EV，彩色負片的動態範圍比彩色正片稍大，數位相機感光元件的動態範圍則和彩色正片相近，也是 5～6 EV。

「場景的動態範圍」是指拍攝場景中最亮處和最暗處的差異範圍，也就是現場的明暗反差。場景的動態範圍各不相同，例如薄霧的清晨，現場反差可能不到 3 EV，看不到什麼陰影；晴空下的山谷，最暗和最亮的反差可能達到 10 EV 以上，明暗對比感覺非常強烈。

動態範圍 10 EV

動態範圍 6 EV

⬤ 動態範圍愈大，可記錄的細節愈多

⬤ 動態範圍大的場景，可以清楚感受到亮部和暗部，對比較為鮮明

地點：義大利・威尼斯
採光：下午、來自畫面右前方的斜順光
測光：A 模式、對整個場景進行矩陣測光
曝光：光圈 f5.6、快門 1/90 秒、ISO 160
攝影：WonderView 旗景數位影像

相機動態範圍 vs 場景動態範圍

場景的動態範圍可能高達 23 EV 之多，也可能只有 2～3 EV 的差距，而數位相機的動態範圍則有一定的限度，因此當我們在拍攝時 (也就是用相機有限的動態範圍去擷取不定的場景動態範圍) 會遇到幾種狀況：

⬤ 場景動態範圍 = 相機動態範圍

　　若場景的動態範圍和相機的動態範圍相等，透過適當的曝光調整，則相機一次曝光就能捕捉 (記錄) 場景全部的亮度細節。

◯ 相機動態範圍和場景動態範圍相等，暗部和亮部細節都能完整呈現。上圖是影像的色階分佈圖，我們可透過它來觀察影像亮度的分佈狀況

> ❯ 色階分佈圖
>
> 色階分佈圖是描繪影像亮度分佈的統計圖表，下面我們會搭配影像的色階分佈圖來說明相機動態範圍的限度。如果你不知道如何解讀色階分佈圖上的資訊，可先翻到下一個單元查閱。

⬤ 場景動態範圍 < 相機動態範圍

　　若場景動態範圍小於相機動態範圍，同樣的，一次曝光就能捕捉到場景中所有的亮度細節，不過這種影像通常會有對比不足的問題，需配合影像軟體加以調整。

◯ 雖然捕獲場景完整的亮度細節，但對比不足，不過這樣反而能呈現櫻花的柔和之美

場景動態範圍 > 相機動態範圍

若場景的動態範圍太大超過相機的動態範圍，則一次曝光僅能捕獲到局部的亮度細節。例如正常曝光僅能照顧到中間亮度的細節，部份暗部和亮部會因為超出相機動態範圍而失去細節 (變成全黑或全白)；若照顧到暗部細節 (曝光增大)，則部份亮部會因為過曝泛白而失去細節；若照顧到亮部細節 (曝光減少)，則部份暗部會因為曝光不足變成全黑而失去細節。

這正是攝影令人感到棘手 (或挑戰性？) 的地方，如何利用相機有限的動態範圍去攝取變化萬千的拍攝現場，讓你理想中的作品能夠正確的表現出來，確實是攝影的關鍵因素！

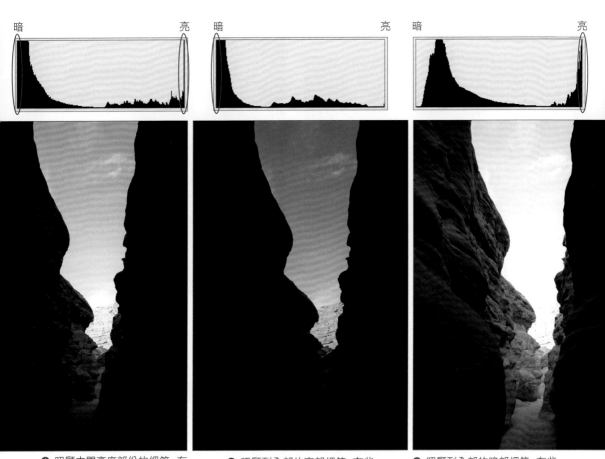

△ 照顧中間亮度部份的細節，有些暗部和亮部的細節會失去

△ 照顧到全部的亮部細節，有些暗部細節會失去

△ 照顧到全部的暗部細節，有些亮部細節會失去

色階分佈圖

色階分佈圖 (Histogram) 是描述影像亮度分佈情形的圖表。以前使用傳統相機時，相片曝光正確與否必須在沖洗之後才能看到，若不幸曝光結果並不理想，想要重拍也來不及了。但現在的數位相機都有提供色階分佈圖，可讓我們拍後立即檢視相片的曝光設定是否適當、記錄的階調是否充足，進而決定該如何調整曝光值重拍。不過，有太多的人不知道色階分佈圖的用途，拍完後從不會立刻去檢視色階分佈圖，實在是太可惜了！因此對數位攝影來說，學會看懂色階分佈圖可是比測光技巧更重要。

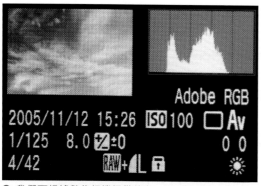

△ 我們可根據數位相機提供的**色階分佈圖**立即檢視相片的曝光結果，並決定調整曝光值重拍的策略

看懂色階分佈圖

色階分佈圖就是統計圖表中的長條圖，其 X 軸代表「亮度」，黑色 (最暗) 在最左端，白色 (最亮) 在最右端，你可以將整個 X 軸想像成是一條由黑到白的灰階漸層帶會比較容易理解；至於 Y 軸則代表「像素數量」。

當要描繪影像的色階分佈圖時，會先以亮度來分類影像中的所有像素，將 "同一亮度" 的像素歸成一組，然後到 X 軸該亮度的刻度上畫一長條標示出像素數量，所以長條的高度愈高，代表該亮度的像素愈多。但若某亮度刻度上沒有長條，則表示影像中沒有這個亮度的像素，也就是影像缺少該亮度的資訊。

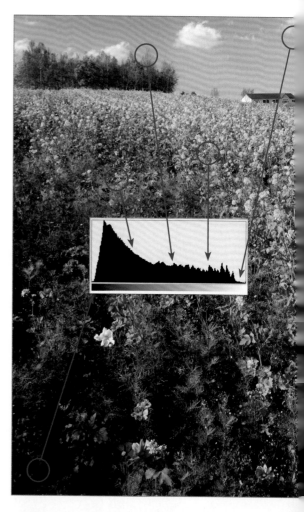

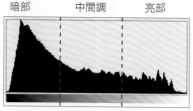

暗部　　中間調　　亮部

△ 長條的高度愈高表示像素數量愈多，整個 X 軸可視為**相機的動態範圍**，從像素分佈的寬度則可看出**場景的動態範圍**

從上面這張色階分佈圖來看，從最暗到最亮每一階都有像素分佈，表示拍攝場景的細節都有充份記錄下來；另從分佈圖的波型發現像素較集中在左側 (也就是暗部)，可以判斷這張影像暗部的面積應該不小。

亮度資訊剪裁

觀察色階分佈圖時，若在分佈圖的最左、最右或是左右兩端出現大量的像素，那就表示影像的暗部或亮部有資訊被 "剪裁" 了 — 也就是場景中原本不是全黑、全白的亮度被相機記錄成全黑、全白的像素了，這種現象就是所謂的「亮度資訊剪裁」。

千萬不要以為那一條凸起的長條很細而覺得沒什麼，實際上它可能涵蓋超過影像 10% 的資料量，不過喪失細節的程度到底嚴不嚴重則要搭配影像來看才能判斷。

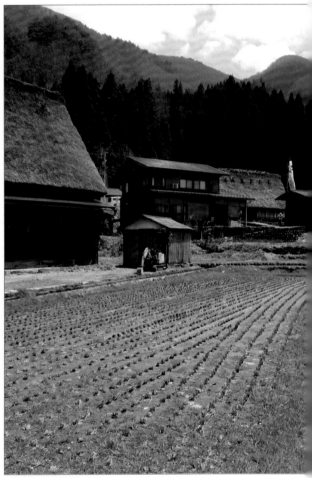

暗部剪裁

◔ 色階分佈圖的最左端出現大量像素，表示場景中有部份暗部細節被記錄成全黑了

亮部剪裁

◔ 色階分佈圖的最右端出現大量像素，表示場景中有部份亮部細節被記錄成全白了

亮度資訊剪裁有可能是相機曝光設定偏差（太高或太低），或是相機動態範圍不足以涵蓋場景動態範圍所造成的。若是前者，那就趕快降低或提高曝光值重拍；若是後者，則無論如何設定都會失去部份亮部或暗部的細節，這時請你檢查影像，視主體的亮度需求調整曝光值重拍，確保主體的細節不會被剪裁，也就是「犧牲較不重要區域的細節來保全重要區域的細節」。不過各位先不要覺得氣餒，後面我們會告訴各位兩全其美的解決辦法。

另外要提醒的是，亮度資訊剪裁未必都是負面的，例如金屬的反光點便要讓它變成全白，這樣才能顯現出金屬的光澤；而襯托花火的背景即使變成全黑也沒關係，反而更能表現出花火的光明燦爛。

一般戶外拍攝時，數位相機 LCD 上的影像往往因為戶外光線太強而難以判斷曝光是否正確，此時就可以藉由**色階分佈圖**來判讀曝光的結果。

暗部及亮部剪裁

▶ 色階分佈圖的左、右兩端皆出現大量像素，表示場景最暗與最亮區域的亮度變化無法被相機補捉，而記錄成全黑及全白，但這不一定是不好，像右圖就是一張很棒的作品，但是它的亮部和暗部都被剪裁了

攝影：WonderView 旗景數位影像

分區曝光系統

攝影上一直有個難題，就是拍攝場景的動態範圍可能遠大於相機、軟片、相紙的動態範圍，到底要如何擷取才能讓場景的細節充份展現在影像 (相片) 上？這個難題從攝影術發明以來就困擾著攝影人，直到 1941 年 Ansel Adams 和 Fred Archer 發表**分區曝光系統** (Zone System)，才終於提供攝影人一個科學的解決方法。

分區與預視

Ansel Adams 對分區曝光系統的定義是：一個控制曝光和顯影的架構 (註：因為當時還是傳統黑白攝影當道的年代)，協助攝影人將他腦海中 "預視" 的畫面如實呈現在相紙上。其核心理念是：攝影人在拍攝之前，必須先 "預視" (Visualize) 眼前景象將來在相片中所要呈現的模樣，然後根據這個 "預視" 來決定曝光和顯影的設定。至於如何預視呢？首先我們要先建立 "分區 (Zone)" 的概念。

分區曝光系統將黑白相片可展現的亮度細節，從最暗到最亮之間劃分成 11 區，分別用羅馬數字 0、I、II、III、IV、V、VI、VII、VIII、IX、X 標示。每一區的亮度相差 1 EV，也就是說，下一區的亮度是上一區的 2 倍，每增加 1 EV 的曝光即可達到下一區的亮度。Ansel Adams 關於各區的描述請看下表：

Zone	描述
0	純黑, 沒有任何細節
I	接近純黑, 仍然沒有細節
II	黑灰, 有少量細節的暗部。此區應是影像最暗但仍保有少量細節的區域
III	暗灰, 有豐富細節的暗部。此區應是影像主要的暗部所在
IV	中暗灰, 有豐富細節的中間暗部
V	中灰, 此區即等同「反射率 18% 灰卡」的亮度
VI	中亮灰, 有豐富細節的中間亮部
VII	亮灰, 有豐富細節的亮部。此區應是影像主要的亮部所在
VIII	亮白, 有少量細節的亮部。此區應是影像最亮但仍保有少量細節的區域
IX	接近純白, 仍然沒有細節
X	純白, 沒有任何細節

雖然分成 11 區, 但實際上只有 II ~ VIII 區有細節, 因此有人又將它簡化成 9 區, 將第 0 區和第 I 區合併, 第 IX 區和第 X 區合併。

所謂的 "預視", 具體而言, 就是先在腦海中將場景轉換成黑白影像, 然後將場景的亮度對應到各區, 其中最重要的就是要將場景的**暗部對應到第** III 區, **亮部對應到第** VII **區, 主體則應對應到第** V **區**, 如此一來, 場景的亮度細節才能夠充份展現到相片上。

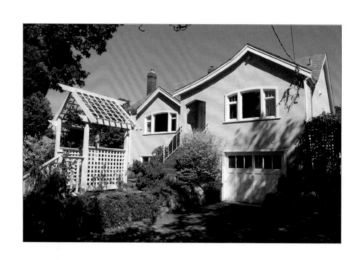

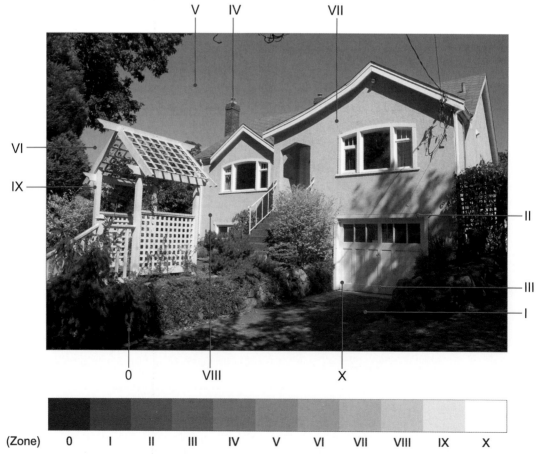

曝光決定暗部, 顯影決定亮部

當 "預視" 在腦海中成形, 我們如何落實這個 "預視畫面" 呢？使用傳統負片攝影有句口訣是:

曝光決定暗部, 顯影決定亮部

Expose for the shadows, develop for the highlights

意思是, 傳統負片對亮部的寬容度較大, 當你增加 1、2 級曝光值, 原本落在 VII 和 VIII 區的亮部並不會因此就提高到 IX、X 區變成全白; 但是暗部對曝光就敏感得多 (寬容度較小), 若是曝光不足, 很可能暗部的細節都沒有被記錄下來 (落在第 I、II 區), 那麼洗出的相片當然也不會有暗部細節。所以「曝光決定暗部」是指, 在「拍攝階段」你要根據暗部細節 (應落在第 III 區) 來決定曝光的設定, 以捕獲暗部細節。

在「顯影階段」情況則剛好相反, 延長或縮短顯影時間對暗部的影響不大, 卻可能讓亮部增減 1、2 級的曝光量, 所以「顯影決定亮部」便是要你依據亮部細節 (應落在第 VII 區) 來決定顯影時間。Ansel Adams 即是透過調整顯影時間來控制影像的反差:

- 若場景的明暗反差約為 4 級 EV, 表示反差正常, 用標準顯影時間 (用 N 表示) 即可沖洗出明暗細節豐富的相片。

- 若場景的明暗反差大於 4 級 EV, 表示反差過高, 此時需 "縮短" 顯影時間 (N-), 降低亮部的曝光量 (從 VIII 或 IX 區移到 VII 區), 使亮部和暗部細節皆得以呈現。

- 若場景的明暗反差小於 4 級 EV, 表示反差偏低, 此時則需 "延長" 顯影時間 (N+), 提高亮部的曝光量 (從 V 或 VI 區移到 VII 區), 擴大影像的動態範圍。

所以, 要具體落實預視畫面, 基本上可參考如下的步驟進行:

1 **測光:** 首先用點測光錶分別測量場景暗部、亮部、以及中間調的曝光數據, 以了解現場明暗的反差差距, 並作為曝光與顯影的分析依據。

2 **曝光:** 根據「曝光決定暗部」原則, 將測量暗部得到的曝光數據 "減 2 級 EV" (例如縮 2 級光圈或是減 2 級快門) 再進行拍攝。為什麼要 "減 2 級 EV"？這是因為測光錶本身的特性所致 — 所有測光錶測得的曝光數據都是為了將該區還原成 18% 中灰色的亮度 (也就是第 V 區), 所以若直接按照測光錶的數據曝光, 暗部將會落在第 V 區, 但若減 2 級曝光, 暗部就會從第 V 區移到我們所要的第 III 區。

3 **顯影:** 依據「顯影決定亮部」原則, 請根據**步驟 1** 測得的亮暗反差差距來決定是否延長或縮短相片的顯影時間。

以上我們講述的只是分區曝光系統的基本概念, 真正要實施其實還有相當多的細節要了解, 有興趣的讀者可以尋找專門介紹分區曝光系統的書籍來研究。

數位分區曝光系統的應用

我們知道，**分區曝光系統**當初是針對傳統黑白攝影所提出的方法，那轉換到數位攝影時代也一樣適用嗎？其實 Ansel Adams 早就預期到數位時代的到來，他所提出的「分區」與「預視」概念皆可直接移植到數位攝影，不過因為傳統軟片和感光元件的感光特性完全不同，因此在曝光以及拍攝後的處置會有些差異！本單元我們要來探討這些差異，讓各位即使是使用數位相機，也能夠順利應用分區曝光系統為相片獲取充足的亮度細節。

向右曝光

數位攝影和傳統攝影一個明顯的不同是，數位相機拍攝的是電子檔，已經沒有後續顯影、放相的程序，以前需透過顯影時間來調整影像反差，現在則改用影像軟體如 Photoshop、PhotoImpact 來處理，因此之前那句傳統黑白攝影的口訣應該要改成：

<div align="center">

曝光決定暗部, 處理決定亮部

</div>

可是這樣就夠了嗎？前面我們提過，黑白負片對亮部的寬容度較大，對暗部的寬容度較小，所以曝光時要防止暗部曝光不足變成全黑。但感光元件的反應則剛好相反 ─ 對暗部的寬容度較大，對亮部的寬容度較小，所以亮部一旦過曝 (變成全白)，就算再厲害的影像軟體也無法將細節救回來！有鑑於此，前面那句口訣應該再改成：

<div align="center">

曝光決定亮部, 處理決定暗部

</div>

也就是拍攝時我們會偏向曝光不足以避免亮部過曝。可是對數位相機來說，若曝光不足的程度過於嚴重，會造成兩大問題：

❶ 浪費感光元件可記錄的位元深度，意思是沒有充份利用相機的動態範圍，可能有將近一半的位元深度被浪費掉了。

❷ 曝光不足容易在暗部和中間調區域產生較多的雜訊，當後續利用影像處理軟體提高影像亮度時，這些雜訊會變得更明顯。

原則上只要解決第 1 個問題，第 2 問題就不會產生了，那第 1 個問題到底是怎麼回事呢？一般來說，數位相機感光元件的動態範圍可達 5 級 (5 區)，若以 12 bit 的 RAW 檔來儲存，則每像素可記錄 2^{12} = 4096 階的亮度變化 (此即為像素的位元深度)。將 4096 階除以 5 得到動態範圍的每一區應可記錄 820 階的亮度變化，不過實際情形並非如此。

因為感光元件對光的感應是 "線性對應" 的，而動態範圍中每 1 級的亮度又是前 1 級的 2 倍，所以是指數對應關係，以此來推算，第 5 區是第 4 區的 2 倍，第 4 區是第 3 區的 2 倍，所以 4096 階在 5 區的分佈應該如下圖才對：

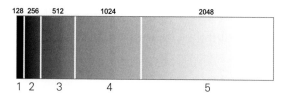

最亮的那一區 (第 5 區) 就包含了 2048 階，佔了 4096 階的一半 (50%)，而最暗的那一區 (第 1 區) 則只有 128 階。所以假如拍攝時因為曝光不足，使得色階分佈圖的像素集中在暗部，未到達第 5 區，那等於有 2048 階沒有記錄，實在是很浪費！而且因為影像本身記錄的階調過少，事後用影像軟體重新分配以擴展影像的動態範圍時，也很容易發生色調分離，也就是色調不連續的問題。

解決的辦法就是拍攝時儘可能提高曝光值, 讓色階分佈圖的像素擴展到第 5 區 (最亮那一區), 但是不要 "過曝" 以免造成剪裁失去亮部細節。所以對數位攝影來說, 比較適當的口訣應該是:

向右曝光決定亮部, 後置處理決定暗部

Expose to the right, process for the shadows

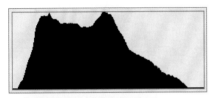

⬤ 色階分佈圖未達最右端, 你可能浪費將近一半的階調未記錄

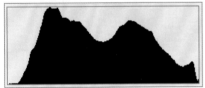

⬤ 讓色階分佈圖儘量擴展到右端, 才能充份利用相機的動態範圍

若有人想要更深入了解 "向右曝光" 的細節, 可參閱 Michael Reichmann "Expose (to the) Right" 這篇文章 (http://www.luminous-landscape.com)。中文資料可參考旗標出版的 "數位相機 RAW 檔聖經第三版" 第一章。

綜合上述的說明, 我們將數位攝影決定曝光的步驟整理如下:

1. 首先觀察拍攝的場景, 找出亮部細節所在的區域。

2. 對亮部測光, 由於測得的曝光數據是將該區還原成第 V 區的亮度, 但我們會希望亮部落在第 VII 區, 所以請將測得的曝光數據加 1 到 2 級再拍。

3. 拍後立即檢視相機背後的色階分佈圖, 若色階分佈圖的右側還有一大段的空檔, 請將曝光值提高再拍, 讓色階圖的資訊儘量往右側移動。但若色階分佈圖出現亮部剪裁的現象 (最右端有長條凸起), 則應降低曝光值重拍。

提高曝光值會讓影像的暗部也跟著變亮, 不過沒關係, 後續用影像處理軟體加以調整, 就可讓暗部回到第 III 區, 比傳統暗房得靠顯影時間來控制要簡單多了。

高反差場景的數位解決方案

上述決定曝光的方法適用在反差較小的場景, 也就是場景動態範圍小於或等於相機動態範圍的情形; 若場景的反差太大, 超出相機的動態範圍, 一樣會發生照顧了亮部, 暗部細節就不見, 照顧了暗部, 亮部細節就蒸發的窘境! 那麼這時候該怎麼辦呢?

面對高反差的場景, 即使是使用數位相機, 你還是可以利用一些輔助器材, 例如漸層減光鏡、黑卡、反光板、閃光燈等等, 縮減現場的反差, 然後用 "一次曝光" 來捕獲暗部和亮部的細節。可是這麼做真的很麻煩, 現在數位攝影已經不用軟片, 拍攝成本比傳統攝影要低得多, 而且後製影像軟體的功能也愈來愈精進, 所以實在不用斤斤計較一定要 "一次曝光"!

當數位相機遇到高反差場景時, 我們可以多拍幾張, 也就是 "多次曝光"。比較簡單的方法是拍兩張: 一張針對亮部曝光, 獲取亮部細節、一張針對暗部曝光, 獲取暗部細節, 然後再將這兩張同一場景不同曝光值的影像載入到影像軟體中合併, 一張兼具暗部和亮部細節的高反差影像就完成了!

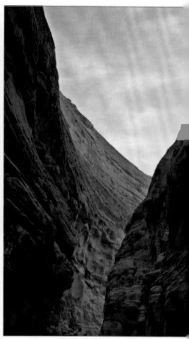

◎ 針對亮部決定曝光, 保存亮部的細節

◎ 針對暗部決定曝光, 保存暗部的細節

◎ 透過影像軟體將兩張影像合併, 就可以同時兼顧到亮部和暗部的細節

▶ 善用 RAW 檔獲取最大動態範圍

現在的數位相機主要支援兩種檔案格式：JPEG 和 RAW 檔 (數位相機的原始檔)。若存成 JPEG 檔, 則拍攝資料會先經過相機內部處理, 強化對比以迎合我們的視覺偏好, 所以其動態範圍會變小；而 RAW 檔則是直接儲存未經處理的原始資料, 所以動態範圍比 JPEG 檔大。另外 RAW 檔還可以透過轉換程式爭取約 ±2 EV 的寬容度, 例如相機的色階分佈圖顯示影像亮部已被剪裁, 但是 RAW 檔轉換程式還可以將一些亮部細節救回來。所以, 若要發揮相機動態範圍的最大效用, 應拍攝 RAW 檔。

-2 EV -1 EV

◎ 不同曝光程度的系列相片

攝影：WonderView 旗景數位影像

另外，有些影像軟體具備 HDR (High Dynamic Range) 功能，可以將多張不同曝光程度的影像合併成一張 "高動態範圍" 影像。所以對於高反差的場景，我們也可以拍攝一系列不同曝光程度的相片，每一張的曝光值應相差 1 或 1 1/3 EV，當然這一系列的相片應包含場景從最暗到最亮的細節，然後再利用專門製作 HDR 影像的軟體 (如 Photomatix) 或是影像軟體中的 HDR 功能 (如 Photoshop CS3 的**合併至 HDR**)，將這一系列的影像合併，就可以得到一張遠遠超越相機動態範圍的 "高動態範圍影像"。

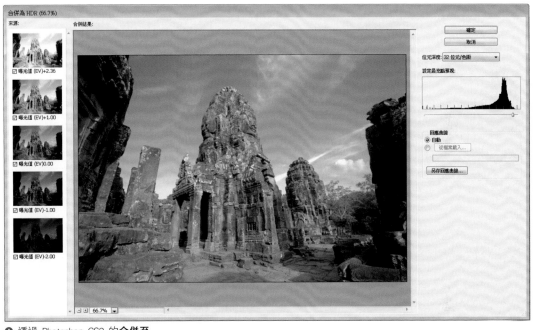

◯ 透過 Photoshop CS3 的**合併至 HDR** 功能合併成高動態範圍影像

±0 EV	+1 EV	+2.36 EV

剖析色階分佈圖案例與曝光調整

許多攝影者在面對拍攝相片後的色階分佈圖, 仍然不知如何修正曝光以改善相片呈現的結果, 其實這個問題來自攝影者不知曝光正確的色階分佈圖應該是什麼模樣！廣義而言, 這個問題並沒有標準答案, 但是從 "獲取亮度細節" 的觀點來看, 答案很簡單, 只要場景與相機的動態範圍完整呈現、細節充足, 就算是 "正確曝光" 的好相片。這個單元我們要來剖析各種色階分佈圖的案例, 並提示您調整曝光的方法。

案例 1：曝光正確, 且動態範圍已延伸至最大

此案例的色階分佈圖在暗部與亮部皆有像素分佈, 並沒有空白的情況, 所以說明了拍攝環境的動態範圍與相機的動態範圍相當接近, 這時若攝影者沒有特殊曝光需求, 那麼並不需要進行曝光補償的動作, 就能完整詮釋場景的明暗細節。

● 這是一張曝光完整的照片, 它的色階分佈圖連續而且亮部及暗部都延伸到最暗與最亮處, 所以不需要做曝光補償的修正

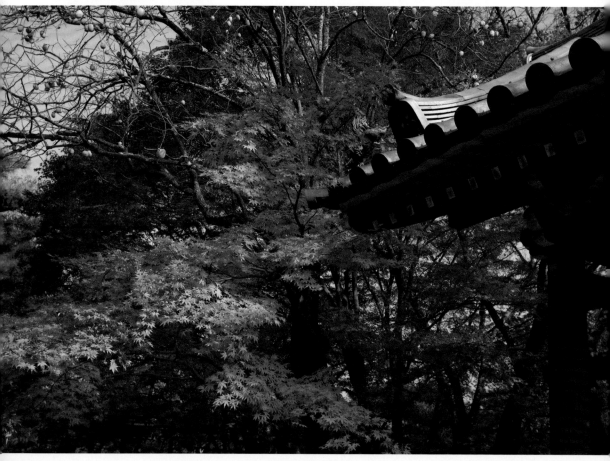

案例 2：曝光正確, 但場景動態範圍不足

檢視照片時，發現色階分佈圖的暗部與亮部出現空白沒有像素的情況，則表示場景的動態範圍小於相機的動態範圍，此時照片將出現對比不足，視覺上較為模糊不清的特徵。不過這不是攝影者測光有誤，而是拍攝環境的亮度狀況沒有明顯落差，例如在陰天、雨天拍攝的照片。另外被攝物體本身色彩的變化不夠也會有這種情況，譬如天上的白雪，單獨的岩石…等。

▶ 場景的動態範圍小於相機的動態範圍, 所拍得照片的色階分佈圖通常無法達到最暗部與最亮部, 使得這種照片一般看起顏色較為平淡缺乏對比

當遇到色階分佈圖的暗部與亮部皆出現空白狀況時, 攝影者並無法透過曝光補償來修正, 而是需要使用影像編修軟體進行編修, 而相關的編修技術可參考旗標出版的「數位相片編修聖經」一書, 內有專業且完整的介紹。

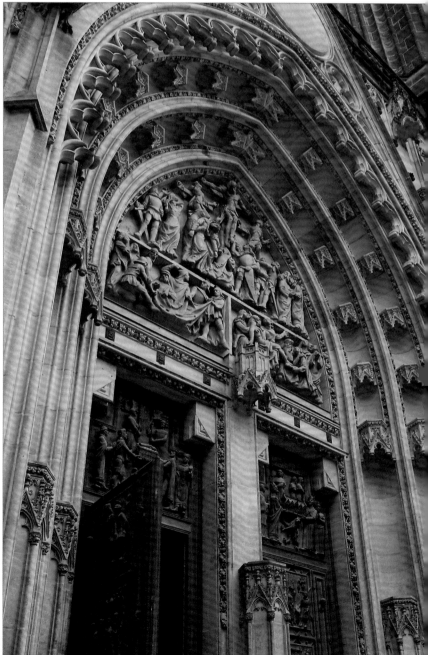

案例 3：場景動態範圍超過相機動態範圍

當場景動態範圍超過相機動態範圍時，並沒有辦法嚴謹說明曝光正確與否，唯一比較明確的是被攝主體的亮度是不是能夠完整呈現，若是，則說明此照片曝光正確，若不是，且又無特殊曝光需求，那麼一般而言曝光結果是不正確的。

那這種情況下，攝影者要如何修正曝光呢？答案是以被攝主體為依據，當被攝主體呈現太亮失去亮部細節時，則曝光補償應往 −EV 調整，或是使用漸層減光鏡阻擋畫面中的亮部 (請參考第 5 篇各式濾鏡中的說明)；反之，若被攝主體太暗了，沒有暗部細節時，則曝光補償就往＋EV 調整，或是使用閃光燈、反光板等工具進行補光的動作，那麼就能取得較正確的曝光結果。

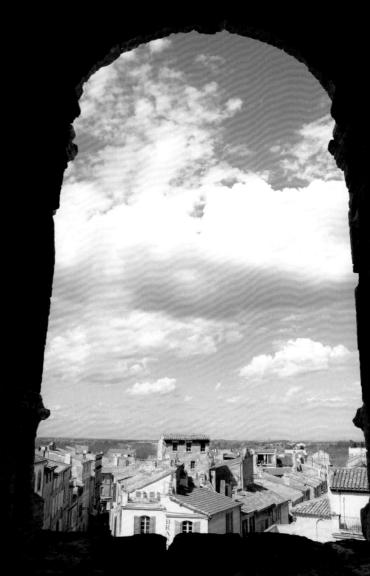

▶ 由色階分佈圖可知本照片的暗部與亮部有資訊剪裁的情況，也就是場景動態範圍已經超過相機動範圍了

案例 4：曝光過度, 出現亮度資訊剪裁

此案例在色階分佈最右端的亮部會有 "亮度資訊剪裁", 也就是說大量的像素是全白沒有細節, 而左端的暗部則沒有像素。這代表拍照時曝光過度, 使原本亮部該有的細節都變成全白。而這時相機大都會在照片曝光過度的區域出現閃爍指示, 以提醒攝影者 "照片曝光過度了"。

當攝影者遇到以上情況時, 就要衡量曝光過度的區域是不是我們期望的效果, 若不是就需要將曝光補償往 －EV 的地方調整後再重拍, 直到這些區域的曝光恢復正常為止。

🔺 當拍攝的照片出現曝光過度的情況時, 絕大多數的數位相機都會以閃爍的方式, 提醒攝影者此區域有曝光過度的情況

🔻 白雲在曝光過度的區域, 已經變成全白沒有層次與細節

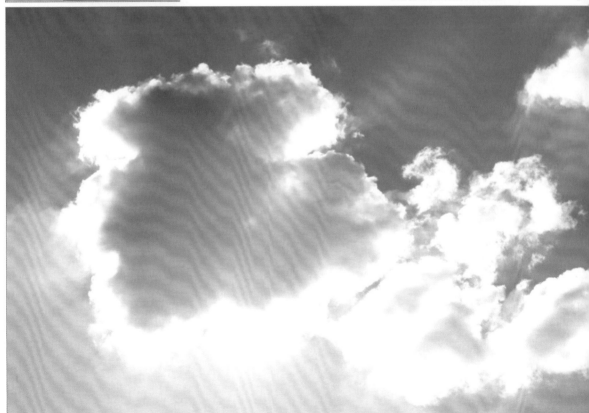

案例 5：曝光不足, 出現亮度資訊剪裁

這張相片的色階分佈圖在最左端的暗部有 "亮度資訊剪裁", 換言之就是有大量的像素是全黑沒有細節, 且在最右端的亮部像素極少。這代表拍照時曝光不足, 使得原本暗部細節的一些像素都因曝光不足而變成全黑。然而, 一般相機並不會對照片上曝光不足的區域加以標示, 攝影者須自己看照片來判斷有那些區域曝光不足, 再適度將曝光補償往＋EV 調整後重拍, 直到滿意為止。

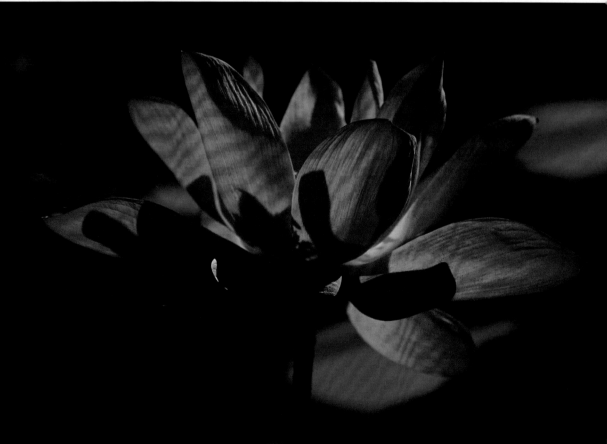

○ 由於此照片嚴重曝光不足, 所以暗部區域沒有什麼層次與細節, 而色階分佈圖所呈現出來的結果, 也證實暗部位置出現亮度資訊剪裁的情形 (不過若是攝影者刻意營造這種效果, 則當然不用再調整)

案例 6：曝光暗調, 色階分佈圖往暗部聚集

曝光暗調是色階分佈圖的像素往暗部集中, 但沒有 "亮度資訊剪裁" 的情況, 並且場景的動態範圍也完整呈現, 所以這不是照片曝光不足, 而是畫面中有較多陰暗的物體, 如黑色岩石、陰影下…等。

不過, 若畫面中沒有暗色系的物體, 而又拍出曝光暗調的影像, 則多半是測光時出錯了, 這時可重新選擇測光區域、改變測光模式, 不過若覺得過程太繁瑣, 也可直接將曝光補償往 +EV 的方向調整後重拍, 那麼照片就可恢復正常的曝光。

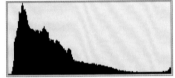

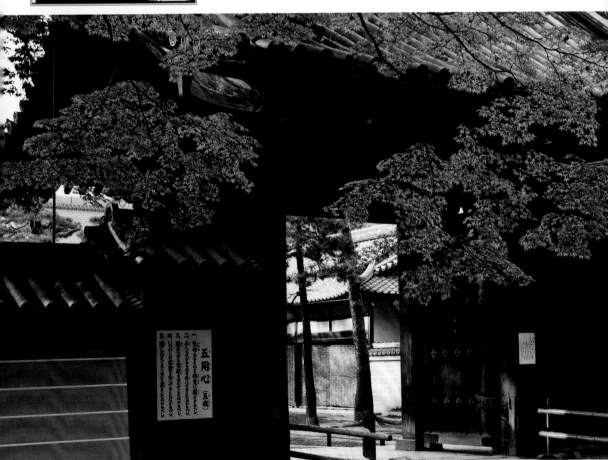

⬤ 此照片中的暗色系物體較多 (如屋瓦、木門), 所以色階分佈圖的表現也以暗部聚集的方式呈現

案例 7：曝光明調, 色階分佈圖往亮部聚集

曝光明調是色階分佈圖的像素往亮部集中, 不過並沒有 "亮度資訊剪裁" 的狀況, 且動態範圍也很完整, 所以這也不表示照片曝光過度, 而是畫面中光亮的物體佔大部份, 如水景、白色衣物…等。

當然, 若畫面中沒有亮色系的物體, 而又拍出曝光明調的影像, 那麼可能又是測光出了問題, 這時應重新選擇測光區域與測光模式來修正, 不過將曝光補償往 −EV 調整後再重拍, 也能夠使照片曝光恢復正常。

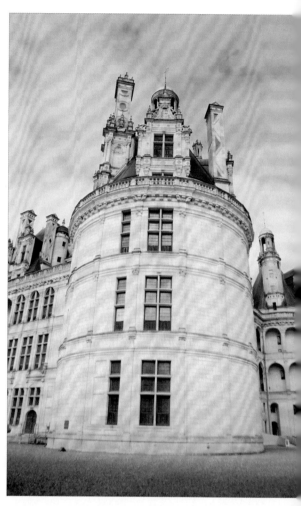

▶ 照片中除了屋簷屬於深色系的物體外, 其它景物都是亮色系, 而且分佈範圍較廣, 因而使色階分佈圖呈現出曝光明調的類型

結論

一般來說, 數位攝影的曝光控制過程是先在測光前選擇反射率接近 18% 的區域 (受光條件要與主體相同), 並依測光區域的大小設定適當的測光模式, 而拍攝後再判別色階分佈圖的狀況, 以及被攝主體想要呈現的效果, 若不滿意, 則再進行曝光補償 ±EV, 或是使用各種輔助工具, 如閃光燈、漸層減光鏡…等工具來調整光照條件, 然後重新拍攝, 自然就能拍出最接近曝光需求的照片。

不過這樣的方法對於善於曝光控制的攝影者而言, 可能會覺得判讀色階分佈圖是不需要的!這話只對了一半, 原因是每種機型的感光元件, 在動態範圍的表現並不相同, 並且測光模式的運算方法也會依感光元件的特性而調整, 所以建議攝影者最好在拍攝後, 確認一下色階分佈圖的狀況, 當然若對自己數位相機的曝光控制特性已經很了解, 的確是可以省略判讀色階分佈圖的動作, 以提高拍攝的效率。

09 實現完美曝光

前面我們採討了許多採光、測光、與曝光的相關知識與技術, 但在實務上要為相片獲取正確曝光卻往往不是那麼順利,『明明就照著測光的數據曝光, 結果卻不如人意?』難道測光錶騙人? 當然不是, 而是測光錶有些情況的確是力有未逮, 攝影者必須適時介入, 調整測光區或改變相機的測光模式才能達到正確曝光的目的。這一章我們將列舉各種案例來說明實現完美曝光的務實做法。

測光錶的信任時機

相機的測光錶到底準不準確呢? 在回答這個問題之前, 讓我們先回頭再檢視一遍測光錶的工作原理。測光錶的設計是為了應付所有的拍攝環境, 因此選擇了最普遍的「反射率 18% (也就是中間灰或中間調)」來做為測量基準 — 意思就是測光錶測得的數據是為了將場景還原成中間灰所需要的曝光量。

由於相機內建的是反射式測光錶, 會受到拍攝場景以及主體表面反射率的影響。因此, 當整個場景的亮度接近中間調, 沒有特別亮或特別暗的區域, 或是這些區域的範圍很小, 小到不足以影響測光的結果, 這時測光錶的數據就是可信任的, 攝影者可以放心使用這組數據獲取正確曝光的結果。反之, 若場景的亮度遠高於中間調 (例如雪地上的北極熊), 或低於中間調 (例如黑色布幕前的黑色跑車), 又或者是明暗反差很大的情況 (例如背光、夜景) ... 等, 測光錶受到先天的限制 (18% 反射率) 就可能出現失誤, 而導致曝光不足或過度的錯誤結果。底下我們來看測光錶能夠正常表現以及可能失誤的幾種情況。

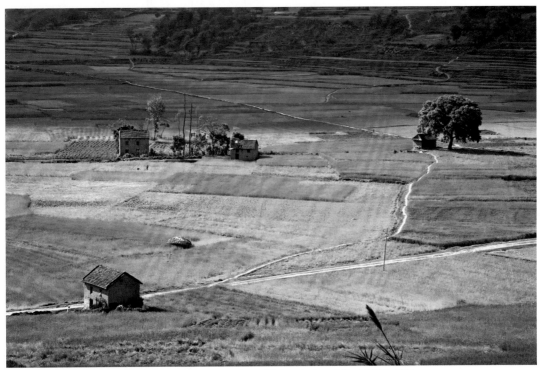

○ 在這張放眼皆是綠意的田園景色中, 幾乎找不到特別暗或特別亮的地方, 整個呈現出很舒服的中間調, 只要使用相機的矩陣測光測量整個畫面就可以得到正確的曝光值

地點:尼泊爾‧農村
採光:午後 3 點左右來自畫面左上的斜射光
測光:A 模式, 矩陣測光測量整個畫面
曝光:光圈 f11、快門 1/80 秒、ISO 200
攝影:WonderView 旗景數位影像

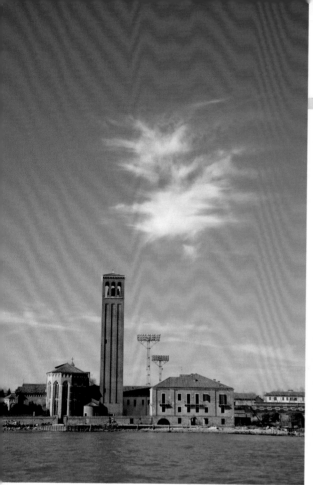

🔵 蔚藍的天空偏向中間調, 雖然
在藍天中央有些白雲, 但範圍不
大, 不致於反轉測光結果, 運用相
機的矩陣測光就可以勝任了

地點：義大利・威尼斯
採光：上午 10 點左右的斜順光
測光：A 模式, 矩陣測光
曝光：光圈 f5.6、快門 1/350 秒、ISO 200
攝影：WonderView 旗景數位影像

🔵 畫面中除了草地以及樹林間有
著幾處陰影外, 整張影像仍是呈
現中間調, 所以使用矩陣測光即
可, 至於那幾處陰影佔整個畫面
的比例其實不大, 對測光結果不
致造成影響

地點：北海道・富良野
採光：上午 6 點多的光線
測光：A 模式, 矩陣測光
曝光：光圈 f6.3、快門 1/125 秒、ISO 100

🔵 雪景可説是測光錶的罩門之
一, 三個小雪人在雪地中排排站,
面對這種背景和主體都接近白
色、幾乎找不到中間調的場景,
我們就要特別注意了。由於測光
錶的特性是將場景還原成中間
調, 若直接用相機測得的數據曝
光, 影像將會曝光不足, 變成灰暗
一片。那怎麼辦呢？你可以改用
入射式測光, 或者視場景的需要
做曝光補償, 例如本例是將測光
的數據再加一級曝光補償, 結果
就恢復雪地的白淨了

地點：日本・立山彌陀飯店
採光：陰天, 沒有明顯方向的擴散光
測光：A 模式, 矩陣測光
曝光：光圈 f4、快門 1/500 秒、ISO
　　　100、+ 1 EV 曝光補償

◀ 這張影像中央有片不小的白色
區域，相機測光錶可能因此誤判，
以為現場很亮而導致曝光不足。
通常這種情形我們可啟用包圍曝
光功能以防萬一，但若你想要採取
更精確的做法，可改用點測光模式
測量中間調的區域 (如前景的綠色
部份) 來獲得正確的曝光值

地點：北海道・富田農場
採光：陰天上午的擴散光
測光：A 模式，用點測光測量前景的
　　　綠色部份
曝光：光圈 f4.5、快門 1/500 秒、
　　　ISO 250
攝影：WonderView 旗景數位影像

▶ 拍攝時若將太陽安排在畫面中
央，強烈的光線亦會造成測光錶
誤判而導致曝光不足，讓前景的
景物變成剪影。本例作者雖是採
用矩陣測光，但為了避免前景完
全變成黑色的剪影，手動加大一
級光圈，讓遊客的身影隱約顯露
出來

地點：埃及・阿布辛貝海邊
採光：上午 8 點左右的逆光
測光：M 模式，用矩陣測光測量整
　　　個畫面後再加大一級光圈
曝光：光圈 f18、快門 1/500 秒、
　　　ISO 100

◐ 此例若希望教堂圓頂上的壁畫能夠獲得正確曝光, 測光時要將從天窗射入的光線排除在外, 避免這些光線誤導測光錶, 所以作者是利用點測光模式針對圓頂上的壁畫來測光, 雖然結果會導致窗戶的部份過亮, 但這樣圓頂的壁畫才能正確的曝光

地點:梵諦岡‧聖彼得大教堂
採光:室內燈光以及窗戶的自然光
測光:A 模式, 使用點測光測量圓頂上的壁畫
曝光:光圈 f4、快門 1/45 秒、ISO 500
攝影:WonderView 旗景數位影像

◑ 拍攝逆光人像要特別注意, 因為測光錶往往會受到背景光線的誤導, 而使得主體人像曝光不足。若希望主體能夠得到正確的曝光, 測光時應選用點測光測量臉部的皮膚, 如此人像就能正常顯現。在這張作品中, 攝影者巧妙的運用代表光明的白色來襯托尼泊爾老者純樸樂觀的笑容, 在構圖、曝光上都是佳作

地點:尼泊爾
採光:逆光
測光:A 模式, 使用點測光測量臉部
曝光:光圈 f5.6、快門 1/90 秒、ISO 200
攝影:旗景數位影像教室‧張冬梅

◐ 夜景的測光也是一項挑戰, 原因是夜間的亮部與暗部之間存在著強烈反差, 測光錶可能無法兼顧。一般若燈光範圍佔夜景畫面較大比例, 可以利用矩陣測光先試拍, 看看結果如何再做調整;但如果燈光範圍不大, 則用點測光測量燈光的地方, 再視現場狀況提高 1～2 級曝光會比較適當

地點:義大利‧羅馬競技場
採光:夜間的人工照明
測光:A 模式, 矩陣測光
曝光:光圈 f16、快門 30 秒、ISO 100、-1EV 曝光補償
攝影:WonderView 旗景數位影像

看過上述的案例, 想必各位應該都有些概念了, 由於絕大多數的拍攝場景反射率都接近 18%, 也就是位於中間調的範圍, 所以當然可以信任測光錶;但是當遇到一些例外的情況, 例如逆光、夜景、反射率很高的場景時, 你必須懂得變通, 調整測光模式或測光區, 才能獲得正確的曝光值。

而對於可能造成測光錶失誤的場景, 我們會建議採用下面兩種方式來測光:

- 改用入射式測光, 這樣測光錶就不會受到物體表面反射率的影響, 但是這個方法對一些逆光的場景不適用, 例如拍攝晨昏時刻的天空、半透光的主體 (如楓葉)。

- 仍然使用反射式測光, 但選擇**點測光**模式, 並針對場景中「反射率 18%」, 也就是所謂中間灰或中間調的地方來測光。基本上, 只要中間調的地方獲得正確曝光, 影像的亮部和暗部就能夠正常表現。

第一個方法只要你有手持式測光錶就可以了, 第二個方法也很簡單, 但問題在於很多人找不到中間灰的地方, 所以下一節我們就一起來做個尋找中間灰的練習。

尋找中間灰

對於許多初學者而言, 要找到中間灰或是反射率 18% 的區域來測光, 其實是一件相當不容易甚至是很抽象的事, 因此, 此處我們就直接用一些實例來說明, 如何在各種場景中找出中間灰的測光區域。

其實中間灰就相當於中間亮度, 你可以先找出場景中最暗和最亮的地方, 然後再鎖定亮度介於這兩者中間的地方去找; 假如你的構圖畫面中真的找不出中間灰區域, 亦可在畫面外尋找其它的中間灰物件代替, 但注意, 該物件的受光條件必須與拍攝主體或場景相同, 當然, 你也可以使用**灰卡**來代替。

下列圖中圈選的地方即是點測光測量的中間灰區域, 它們有的未必真的是反射率 18% 的中間灰, 但基本上都是位於中間亮度的範圍, 已足夠讓點測光提供正確的曝光值。

地點: 尼泊爾 · Durbar Square
曝光: 光圈 f4、快門 1/400 秒、ISO 200
攝影: WonderView 旗景數位影像

測這裏

地點：北海道‧禮文島貓岩
曝光：光圈 f29、快門 1/3 秒、ISO 100

測這裏

測這裏

地點：埃及‧尼羅河郵輪

地點：肯亞‧安伯色利國家公園
曝光：光圈 f5.6、快門 1/60 秒、ISO 100

測這裏

地點：希臘‧米克諾斯
曝光：光圈 f18、快門 1/30 秒、ISO 100

測這裏

地點：北海道‧層雲峽鈴蘭
曝光：光圈 f4.5、快門 1/60 秒、ISO 66

測這裏

地點：埃及・開羅
曝光：光圈 f7.1、快門 1/160 秒、ISO 100

測這裏

地點：美國・波士頓
曝光：光圈 f11、快門 1/80 秒、ISO 250　　測這裏

測這裏

地點：肯亞・薩布魯國家公園
曝光：光圈 f6.3、快門 1/30 秒、ISO 800　　測這裏

地點：尼泊爾・Pokhara
曝光：光圈 f6.3、快門 1/80 秒、ISO 100
攝影：WonderView 旗景數位影像

特殊場景的曝光策略

最後，我們針對幾種測光錶可能失誤的場景，例如雪景、逆光、高反差的情況，以個案的方式進一步探討它們的曝光策略，幫助各位快速累積經驗，並學習如何因地制宜調整測光方式，以獲得圓滿的曝光作品。

雪景

雪景是很典型的高反射率場景，意思是指場景的反射率遠高於 18% 中間灰，其它如：晴空中飛翔的白天鵝、迷霧中的白楊樹、海芋田中的白紗新娘、白色櫻花的特寫...等等，都可以算是此類。對於這種高反射率場景，許多攝影書往往會提供 "制式" 的曝光策略，例如拍攝雪地要測光後加 1 1/2 級曝光，但這個策略適用所有的雪景嗎？那倒不見得，所以最保險的曝光策略還是上一節提到的方法：當對相機的測光錶有所疑慮時，請改用「入射式測光」或是用「點測光」測量中間灰區域。

⚬ 這是一張雪地的相片，但整個畫面被雪覆蓋的面積約只有 1/3，用測光後 + 1 1/2 級的曝光策略會準確嗎？實在沒把握，所以作者採用點測光的方式測量雪地上緣接近中間灰的天空地帶，然後直接拍攝

地點：日本・立山彌陀飯店
測光：A模式,點測光測量雪堆上方與天空交際之處
曝光：光圈 f13、快門 1/500 秒、ISO 400

⬤ 即使是 7 月的仲夏, 大鐘山這個奧地利最高峰仍覆蓋在大片的積雪之下, 不過在山脈邊緣的雪則已融化而顯得稀疏。不確定這樣的雪景是否符合 ＋ 1 1/2 級的曝光策略, 所以作者仍是利用點測光測量前景山脈邊緣接近中間灰的區域來取得曝光值

地點：奧地利・大鐘山
測光：A 模式, 用點測光測量畫面右側的山脈邊緣
曝光：光圈 f4、快門 1/3200 秒、ISO 100

⬤ 這張櫻花欉中的白色櫻花特寫, 入眼幾乎全是白色的花瓣, 一時還真找不到中間灰區域來做點測光。不過, 別忘了數位相機提供了色階分佈圖功能, 此例作者是用矩陣測光直接測量整個畫面拍攝一張, 然後立即檢視該影像的色階分佈圖, 發現些微的曝光不足, 於是增加曝光補償 2/3 EV 再拍一張以取得想要的曝光結果

地點：日本・金澤兼六園
測光：A 模式, 矩陣測光測量整個畫面
曝光：光圈 f11、快門 1/160 秒、ISO 200、＋ 2/3 EV

逆光

逆光是指光源在鏡頭前方的情況，通常這種情形相機的測光錶會受到背景大量光線的影響，導致背景曝光正常而主體卻曝光不足形成剪影，不過這並不是我們唯一的選擇，底下我們來看面對逆光場景時有哪些曝光策略可供運用。

▶ 當對著太陽拍攝時，若將太陽安排在畫面中間又佔大面積，測光的結果通常會曝光不足只有太陽周圍亮度正常；但若使用廣角鏡、或是藉用遮蔽物遮擋，使太陽僅佔一小部份，那麼太陽對測光的影響將大幅減弱，甚至沒有影響，使用矩陣測光即可獲得正確曝光
地點：義大利·威尼斯
測光：A 模式，矩陣測光
曝光：光圈 f22、快門 1/90 秒、ISO 200
攝影：WonderView 旗景數位影像

▲ 這張日出時刻的影像，前景的山脈佔了幾乎 1/2 以上的面積，若用相機的矩陣測光，因為要平衡天空和山脈的明暗反差，結果可能導致天空過曝。比較保險的做法還是用點測光測量中間灰的地方，此例作者運用**點測光**測量太陽右側接近中間灰的天空（山峰的上方），於是天空的雲彩獲得正確曝光，前景的山脈也如作者所願，一層形成剪影，一層仍有些微細節

地點：肯亞·肯亞山日出
測光：A 模式，使用點測光測量太陽右側的天空
曝光：光圈 f8.0、快門 1/160 秒、ISO 100

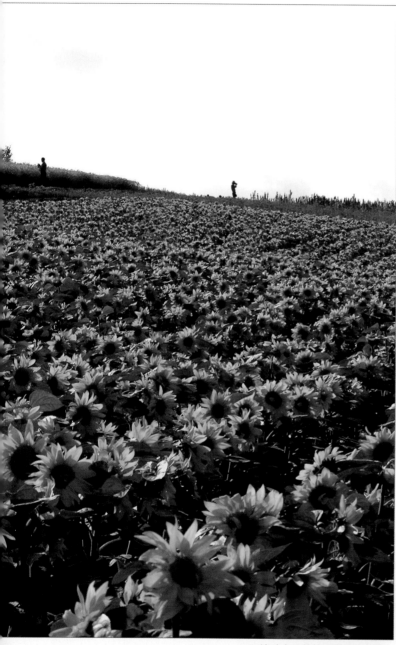

⬤ 光線剛好從瓜藤及果實的邊緣透出, 形成迷人的邊光效果, 更將一根根的細毛襯托地一清二楚。只要主體的邊緣是半透明的材質, 例如動物的毛髮、羽毛、花瓣的邊緣等等, 就可以利用逆光來營造這種趣味的鑲邊效果。這張影像雖然是逆光, 但整體亮度接近中間調, 所以用矩陣測光即可取得正確的曝光值

地點：苗栗・觀光果園
測光：A 模式, 矩陣測光
曝光：光圈 f4.2、快門 1/40 秒、ISO 100

⬤ 這片向日葵花田剛好位於逆光的方向, 為了讓花田獲得正確的曝光, 不受天空的影響, 我將鏡頭往下, 讓向日葵花田充滿觀景窗後進行矩陣測光, 接著開啟**曝光鎖**鎖定曝光, 然後才重新構圖拍攝

地點：北海道・北龍町
測光：A 模式, 對下方的花田進行矩陣測光並鎖定曝光
曝光：光圈 f9.0、 快門 1/320 秒、ISO 100

高反差場景

高反差場景是指場景的明暗反差很大，一般數位相機可容許的明暗反差約在 5 EV 之間，而高反差場景的差距可能在 5 EV 以上，這就造成相機測光錶的困擾，若完全聽憑相機測光的結果，可能發生顧此失彼的情況，也就是顧了暗部，亮部會過曝、顧了亮部，暗部就太暗。對於高反差場景，最保守的策略就是**包圍曝光**，再從中選擇最滿意的作品，或是用後製的手法做成高動態範圍 HDR 的照片。當然，對於能夠當機立斷的攝影技術本位者而言，當面對高反差的情況，我們可以依照自己想要的效果來決定曝光，必要時，即使犧牲部份細節也在所不惜。

🔵 位於峽谷中的石壁和遠方的天空形成強烈的明暗反差，為了表現出石壁上櫛比鱗次的紋理，只好選擇讓天空過曝。此例測光時並不需要刻意找中間灰，只要將天空部份排除在觀景窗之外進行矩陣測光即可

地點：埃及・西奈半島白色峽谷
測光：A 模式，相機朝向峽谷進行矩陣測光
曝光：光圈 f9.0、快門 1/100 秒、
　　　ISO 200

▶ 費斯舊城區的街道狹窄又擁擠不堪，陽光幾乎照不進來，抬頭望去則見塔樓沐浴在陽光之下，此時兩者的明暗反差已超過相機的容許範圍；若我們選擇對街道曝光，則天空會過曝，若選擇對天空曝光，則街道一定過暗。此例作者選擇後者，他將相機朝上測光後鎖定曝光值再重新構圖拍攝，於是天空和塔樓獲得正確曝光，下方的街道和混雜的人群則曝光不足，營造出一種好像在為你指引方向的感覺

地點：摩洛哥・費斯舊城區
測光：A 模式，朝天空進行矩陣測光
曝光：光圈 f5.6、快門 1/200 秒、
　　　ISO 100

◔ 拍攝教堂內的彩繪玻璃，強烈的明暗反差亦可能讓相機的測光錶出現失誤。以此例來說，由於畫面充滿了彩繪玻璃，陰暗的內部建築僅佔極小部份，所以可以放心地用矩陣測光。但若構圖畫面包含較大範圍的室內擺設，則最好改用點測光測量中間灰的區域，若仍用矩陣測光，測光錶可能為了讓室內擺設提高為中間調而使得彩繪玻璃有過曝之虞

地點：捷克‧聖維特大教堂
測光：A 模式，使用矩陣測光直接對
　　　整個畫面測光
曝光：光圈 f4.0、快門 1/125 秒、
　　　ISO 200

◖ 這張影像很明顯地背景較亮而主體較暗，若直接對整個畫面測光，測光錶一定會受到背景大量光線的影響，而導致主體過暗。為了避免主體鷹神荷魯斯的光彩被背景的神廟搶走，作者選擇對著主體進行點測光來拍攝

地點：埃及‧艾得夫神殿
測光：A 模式，直接針對主體鷹神進
　　　行點測光
曝光：光圈 f10、快門 1/200 秒、
　　　ISO 200

⬆ 白色的面具搭配鮮紅的帽子和衣領，再加上強烈的頂光，在在考驗著測光錶的能力，只要一點點過曝，白色面具的細節也許就蒸發了。此時用入射式測光最好，沒有也沒關係，我們運用分區曝光系統的概念，用點測光測量面具最亮的地方，然後加 1 級曝光，就可以確保白色面具的細節，至於有些暗部因為太暗超過相機的動態範圍也只能選擇忽略了

地點：義大利・威尼斯

測光：M 模式，用點測光測量白色面具的亮部，然後提高 1 級曝光

曝光：光圈 f4.0、快門 1/500 秒、ISO 100

攝影：WonderView 旗景數位影像

不易測光的場景

不可諱言，無論是入射式或反射式測光錶對於有些場景是無能為力的，例如閃電、煙火、或一些稍縱即逝的畫面；通常遇到這種情況，一個方法是運用前人的經驗法則來決定曝光，例如拍攝閃電，一般建議用光圈 f8 (若距離較遠，可用 f5.6)、ISO 100、B 快門來拍，相同的設定也適用於拍攝煙火的情況。

另外，學習**陽光 16 法則**可幫助我們養成不倚靠測光錶直接判斷現場曝光值的能力。所謂**陽光 16 法則**是指，在天氣晴朗的戶外拍攝，只要將光圈設成 f16，那麼快門就是 ISO 的倒數，也就是說，若 ISO 設成 100，則快門就是 1/100 秒 (若相機沒有對應的快門，則用最接近的替代，

例如 1/125 秒)。

陽光 16 法則只是一個判斷的起點，重點是我們可以根據這個法則來做衍生，例如晴天所需的曝光值原則上是「光圈 f16、1/125 秒、ISO 100」，但我們希望改用大光圈 f8 (+2 級來拍)，這時只要將快門加快 2 級變成 1/500 秒，也就是「光圈 f8、1/500 秒、ISO 100」，即可獲得相同的曝光值。

下表是根據**陽光 16 法則**，在「快門 1/125 秒、ISO 100」的固定條件下，判斷各種天氣狀況所需的光圈值，建議各位可將這份表格記憶下來，當遇到一些緊急狀況就可直接套用：

光圈	光線狀況	陰影狀態
f/16	晴天	輪廓分明
f/11	晴時多雲	邊緣模糊
f/8	多雲時晴	陰影很淺、不明顯
f/5.6	陰天	沒有陰影
f/4	日落	

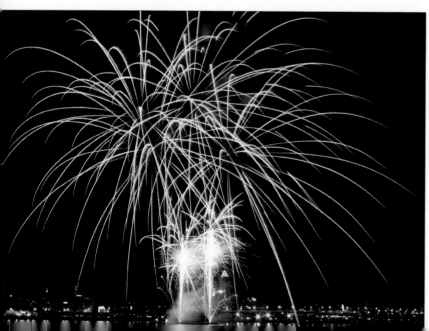

◐ 由於煙火多是在夜間施放，光線強又短暫，造成測光的困難，所以拍攝煙火一般是直接援用慣例，例如光圈設 f8 (若煙火很近，亦可縮小成 f11 或 f13)，ISO 設 100，使用 B 快門以及黑卡等來拍攝，有關更細部的煙火拍攝技巧可參考第 23 章的說明

地點：大稻埕・2008七夕煙火
測光：M 模式，經驗法則
曝光：光圈 f11、B 快門 (約 13 秒)、ISO 100、黑卡

◔ 逆光加上湛藍的海面與強烈的反光，要確保這個場景的曝光正確，最保險的做法是用點測光測量中間灰區域；可是那艘急馳的遊艇似乎不會等我，於是我根據陽光 16 法則快速下判斷,此時太陽已經西斜,光線不像白天那麼強烈,所以我將光圈加大一格,結果如願獲得這張波光粼粼加上遊艇剪影的照片

地點：澎湖・吉貝沙尾
測光：M 模式, 陽光 16 法則
曝光：光圈 f11、快門 1/125 秒、
　　　ISO 100

▶ 動物的動作往往無法預期, 你不知道牠們什麼時候會忽然跑開。蹬羚是非常容易受驚的動物, 看到牠們剛好沐浴在陽光下, 我想我得把握時間才行, 於是直接運用陽光 16 法則來設定曝光值, 此例我希望將快門速度提高到 1/500 秒, 所以光圈開大 2 級, ISO 則維持 100, 順利取得我想要的結果

地點：肯亞・薩布魯國家保護區
測光：M 模式, 陽光 16 法則
曝光：光圈 f8、快門 1/500 秒、ISO 100

光影表現手法

充實了光影控制的相關知識，現在則到了現身說法的時候。本篇我們將列舉多種光影表現手法，期能幫助讀者掌握關鍵的一刻，創造美好永恆的畫面。。

10 氛圍表現

有氛圍的照片可以脫俗，令人感到與眾不同，那要如何讓作品的氛圍得以呈現呢？底下我們將提供您幾個方向。

找尋特別的光影表現

透過自我觀察，尋找有別於平常所看到的光線變化，將有助於氛圍的表現，一般我會在決定好拍攝畫面後，不立刻拍攝，而是用心中的思緒、想像力去觀察不同時段、不同角度、不同明暗的光影對畫面引起的情感為何？這幾個動作看似簡單，但千萬別忽略，因為許多光影的氛圍都是如此而來的。

曝光中途轉動變焦環所造成的殘影

此處的色彩原本是白色的，不過透過手動白平衡的調整，就能呈現紫色光彩的燦爛效果

▶ 花燈的光影本身就具備氛圍情感，不過若直接拍攝則顯太單調，所以筆者用最小光圈使快門時間延長，並在曝光過程中，慢慢轉動鏡頭上的變焦環，如此就能創造與眾不同的殘影效果，使氛圍影響力更加明顯

地點：台北・元宵節活動
採光：來自花燈本身的人造光源
測光：A模式、使用矩陣測光對整個花燈進行測光
曝光：光圈 f22、快門 3 秒、ISO 100

高反差的光影效果

為了凸顯照片的氛圍，攝影者大多會以明暗差異較大的光影效果來營造與人眼不同的視覺，誘發觀賞者深層的情感。也許這麼做，您會認為畫面中的暗部、亮部細節不就消失了嗎？但這就要看攝影者所要傳遞的視覺語言為何，有時少有細節但卻透露出強烈氛圍的照片，反而更能留下深刻的印象。

逆光下以透光手法來表現楓葉的光彩，因而能與深色背景形成高反差的光影效果

幾乎失去細節的暗部表現，正是襯托楓紅氛圍的主要因素

◑ 此作品大約是在早上 10 點多時拍攝，那時的天氣並不好，只有微弱的光線投射在楓葉上，筆者看機不可失，於是用深顏色的屋簷當作背景，以透光手法來呈現楓紅，如此就能表現高反差的光影，讓氛圍與情感更為濃郁

地點：日本‧京都
採光：來自楓葉後方的斜逆光
測光：M 模式、使用點測光對楓葉本身測光
曝光：光圈 f4.5、快門 1/50 秒、ISO 100、降低 1/2 EV

低反差的朦朧氛圍

低反差的場景中，一般少有極亮、極暗的區域，而是中間亮度區域佔了多數，同時色彩的飽和度較低，所產生的影子也較淺，加上低反差的視覺強度較平淡，會使清晰度變差（反差變低所引起的錯覺），不過也由於以上的特性，使得作品更能增添朦朧氛圍，傳達逐漸蔓延的情感效應，為作品帶來耐看、恬然、細膩、質感、溫和的特質。

畫面中大多數的區域都屬於中間亮度

低反差下，場景的顏色變得不夠飽和

早晨的霧氣，正好為作品增添更多朦朧氛圍的要素

以整個畫面而言，最暗與最亮的區域相對較少

⬤ 此景本無特殊之處，不過因為在早晨拍攝，補捉到難得的薄霧，雖說霧氣會使畫面清晰度、反差、飽和度變低，不過卻能展現畫面的朦朧氛圍，帶來另一種視覺的體認

地點：法國・亞維儂教皇宮
採光：來自清晨的側光
測光：A 模式、使用矩陣測光對整個場景測光
曝光：光圈 f8、快門 1/200 秒、ISO 100

融入個人情感

拍攝手法與畫面安排往往受到許多客觀條件的限制，因此大都忘了將個人的想法與情感融入，這樣的作品自然少有氛圍且流於型式，所以在拍攝時除了光影、色彩…等條件外，更應該融入情感，這樣才能使作品具有分享喜悅、傳遞思維、引起盼望…等特質，那麼畫面的氛圍自然而然就會產生，並傳遞到觀賞者的心中，使其不單在視覺上獲得驚豔，更能在心中品味。

由於在高海拔的山區，所以能以接近平行的方來式來拍攝雲彩

海面上的強烈反光正好與天空中的烏雲形成明暗對比

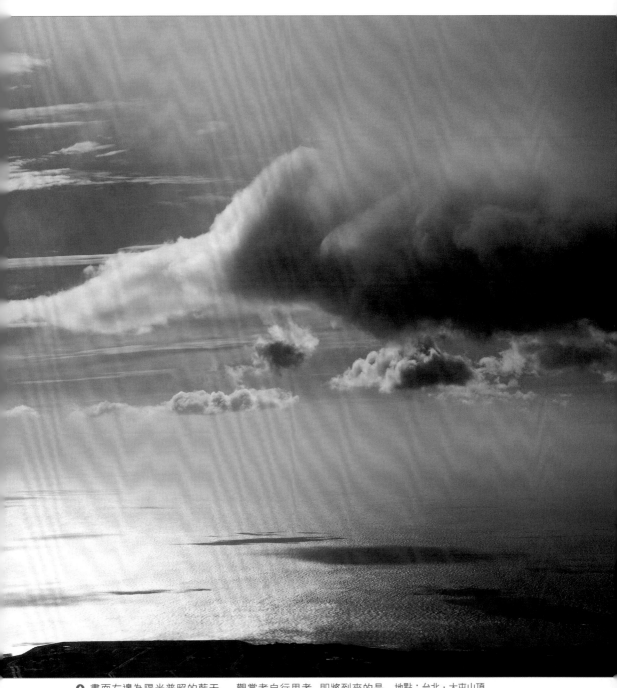

⬥ 畫面左邊為陽光普照的藍天，而右邊則是烏雲密佈，筆者試著將這兩種衝突的情感攝入，以讓觀賞者自行思考，即將到來的是傾盆大雨，或是萬里晴空的畫面

地點：台北‧大屯山頂
採光：大約下午 2 點左右的頂光
測光：A 模式、使用點測光對白色雲層測光
曝光：光圈 f16、快門 1/800 秒、ISO 100

11 情感表現

有情感的相片可以引人共鳴、觸動人心。如何透過光影, 讓拍攝的畫面傳達出情感的思緒、刺激人們的感官?下面我們將從光的質感、光的方向、光的反差等幾個面向, 帶各位挖掘出場景所蘊含的情感表現。

硬調光的情感

硬調光有明確的方向、反差、亮度、色彩、…等視覺特性, 因而造成了豐富情感, 例如陽剛、熱情、快樂、明亮、純潔、活潑、生動…等, 所以只要拍攝畫面中的主體, 適合使用硬調光來表現, 就能夠立即讓觀賞者感受到畫面所要傳遞的情感為何?而不會摸不著頭緒。不過硬調光容易造成複雜的陰影, 有使主題出現混亂的疑慮, 因而取景時應留意陰影區域有無改變畫面原有的情感展現。

硬調光的照射下, 讓櫻花的顏色更顯粉嫩

從萬里無雲的天空可感受現場光線為硬調光質表現

◐ 此作品從藍天、櫻花、草地都表現出較飽和的色彩, 正好與作品要傳遞的情感相同, 而且沒有過多的陰影干擾, 讓觀賞者很容易體會到明亮、清新的視覺情感

地點:奈良・東大寺
採光:上午 9 點左右, 來自畫面右側的斜順光
測光:M 模式, 採用矩陣測光模式對整個畫面測光
曝光:光圈 f16、快門 1/125 秒、ISO 200

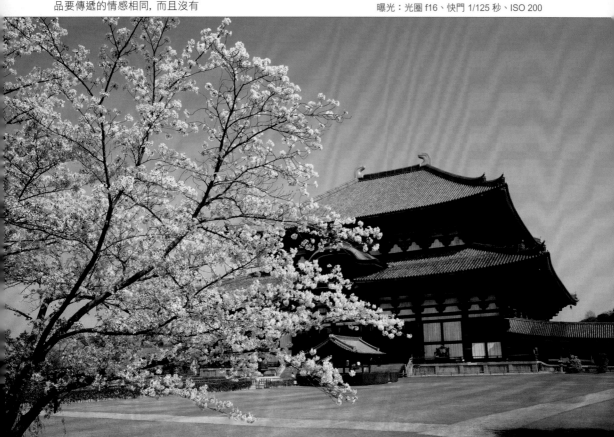

軟調光的情感

軟調光具有無方向性、亮度均勻、低反差、陰影柔順、可呈現畫面豐富細節等特性，主要傳遞柔美、飄逸、神秘、深邃、溫暖、愁思、⋯等情感，於是當場景或主體具有此種特質時，應善用軟調光來表現，才能使情感表現更加濃郁。

白色的櫻花與陰暗的背景呈現明顯的對比關係

光源來自櫻花上方，不過由於是軟調光質，因而陰影柔順、幾乎看不見

 此畫面是取櫻花樹的局部，目的是要讓畫面產生深邃、靜寂的體認，因此等待光線轉為軟調光的光質再進行拍攝，這可讓光影效果與畫面內容呈現接近的情感表現，不會有視覺上的衝突

地點：岩手縣・中尊寺
採光：大約早上 11 點左右的軟調光
測光：M 模式、以中央重點測光模式對櫻花主體進行測光
曝光：光圈 f4、快門 1/15 秒、ISO 100

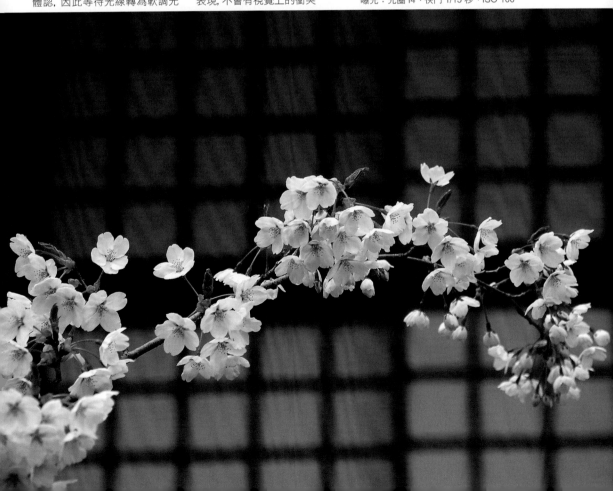

反射光的情感

反射光的情感表現，取決於反射區域的材質，如果反射區域的表面光滑、反射率高，則此時的情感表現類似硬調光，具備熱情、歡樂、光亮、…等影響力；反之，若是反射區域的表面粗糙、反射率低，則反射光的情感影響力就像軟調光一樣，可傳遞優美、飄逸、深邃、…等感受。

也因為反射光的光質有可變性，因此專業攝影者都會利用它來改變作品給人的情緒感受，例如在硬調光的情況下，加入軟調光性質的反射光，可產生柔和的面貌；同理，若在軟調光的情況下，加入一道硬調光的反射光，則可喚起有如生命之光的情感。

大量的雲霧使光線
變成軟調光的光質

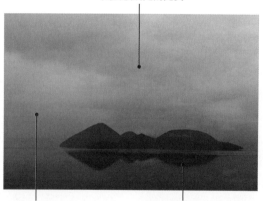

清晨時刻表現出
微藍的色溫效果

水面的反射率低，因此映射
在水面上的倒影也很柔和

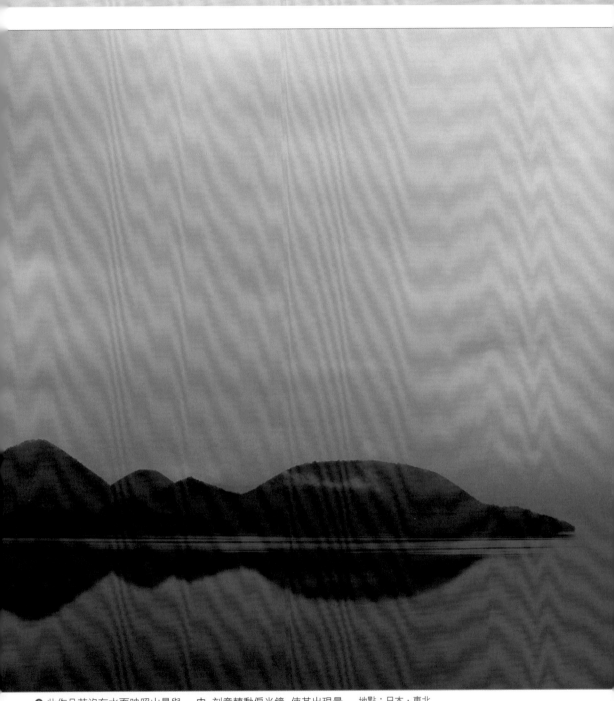

◎ 此作品若沒有水面映照山景與　中,刻意轉動偏光鏡,使其出現最
天空的反射光,那整個情感的表　明顯的反射光效果,以讓靜寂的
現將無法顯現,所以在拍攝過程　情感得以展現

地點:日本·東北
採光:大約清晨 4 點左右的軟調光
測光:A 模式、以矩陣測光模式對整個場景進行測光
曝光:光圈 f8、快門 1/4 秒、ISO 100
攝影:WonderView 旗景數位影像

光的方向與情感

不同方向的光線對於畫面影響，我們在第 3 章已經說明過了，在這要討論的是光線方向的明確性與情感之間的關係。當畫面中的光方向極為明確時，一般可看成「積極的情感表現」，可展現強勁、堅實、嚴謹、個性、…等；相對，若畫面中的光線沒有明確方向，甚至看不出光源所在，那麼可當作「消極的情感表現」，表達柔弱、鬆懈、沉思、過往、…等感受。

因此，光的方向明確與否，將為作品帶來整體性的影響，其渲染的作用非常明顯，應用時要思考是否與畫面、主體搭配得宜，才能使作品的情感展現單純化，不會互相削弱或造成衝突。

硬調光的光質造成明顯的亮部與暗部

陰影表現愈明顯，愈容易看出光源的方向

▶ 為了表現主角的人文特質，於是以側面光來拍攝，如此可讓觀賞者明確體認人物特有的樸實個性，同時又能增添畫面的立體感，避免過於平板的現象

採光：來自人物左上方的硬調光
測光：A 模式、以矩陣測光模式對人物的頭部進行測光
曝光：光圈 f4、快門 1/2000 秒、ISO 100

當時是多雲的天氣, 但
作者巧妙運用櫻花將
泛白的天空遮蔽起來

從屋瓦的明暗反差可以
感覺到, 現場的光線是
不具方向性的軟調光

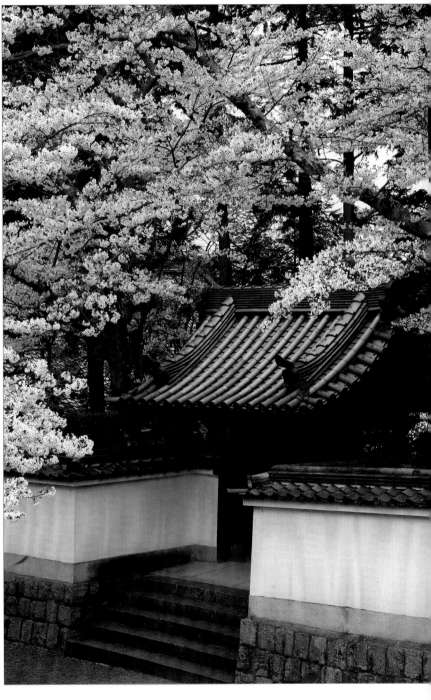

▶ 禪寺引人沈思, 黑色的屋瓦讓
周圍的空氣顯得凝重, 而不具方
向性的軟調光更強化了這股情
感, 所幸濃密的櫻花為整個畫面
注入了一股希望, 讓人醒思卻不
致感覺失落

地點：京都・南禪寺
採光：上午 9 點多的軟調光
測光：M 模式、以點測光模式對著中
　　　間亮度的路面測光
曝光：光圈 f10、快門 1/50 秒、ISO 200

光的反差與情感

反差是攝影者常用來表現情感的一種技巧。在攝影中透過不同的明暗反差，使畫面的主體傾向於某種情感，例如強烈反差的畫面，自然就會展現凝重、深沉、肅穆、激昂、堅硬、…等情感影響力；相對，反差微弱的畫面往往可渲染平靜、舒暢、愉悅、精緻、嬌柔、…等情緒感受。

除了亮部與暗部的反差外，有時主體與背景之間的明暗反差也有不同情感，當主體的亮度低於背景時，則烘托嚴肅、神秘、險惡、…等感覺；同理，若主體的亮度高於背景時，則創造出輕鬆、順暢、細膩、…的表現。

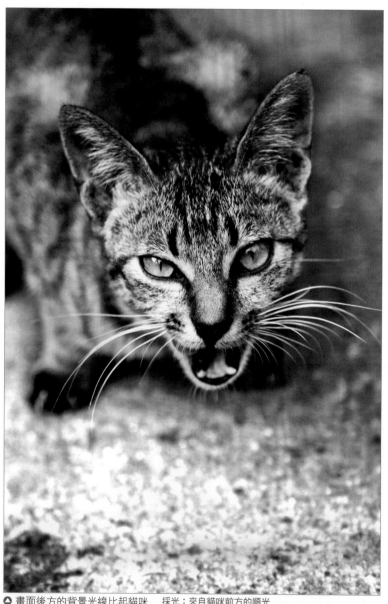

○ 畫面後方的背景光線比起貓咪本身更亮，因而可表現神秘、險惡的視覺情感，而這點也與畫中主體相符

採光：來自貓咪前方的順光
測光：M 模式、以中央重點測光模式對著貓咪的頭部進行測光
曝光：光圈 f4、快門 1/200 秒、ISO 400

高反差的作品容易在第一時間吸引觀賞者的目光，以致許多攝影者都會利用高反差來表現，不過太強的明暗反差，其實很容易造成眼睛的疲勞，所以採用時要有所考量，而非一味用高反差來表現作品。

⬤ 陽光打在田字草上，使主體的光線遠比周圍的場景更亮，這在印象上是與視覺習慣相同，因而表現輕鬆、合理的情感

地點：台北・植物園
採光：田字草正面的硬調光
測光：Ａ模式、以點測光模式對田字草的亮部進行測光
曝光：光圈 f2.8、快門 1/1000 秒、ISO 100

12 色彩表現

畫面中的色光會影響觀賞的心靈感受，懂得利用這種特性，將使作品境界更為提昇，例如橘紅的燭光展現溫暖氣氛；微弱的黃色月光能傳遞柔和希望，而藍光則表現冥想、敬虔、消極的感受。如果作品或主體搭配適合的色光來引導觀賞者，對於視覺呈現可以有更強烈的效果。右邊條列出各種色光所象徵的情感影響：

● 紅色光線：喜悅、熱情、危險。

● 橙色光線：元氣、溫情、活潑。

● 黃色光線：希望、光明、平和。

● 綠色光線：安全、知性、理想。

● 藍色光線：沈靜、理智、深遠。

● 靛色光線：智慧、創意、信念。

● 紫色光線：優美、神秘、輕率

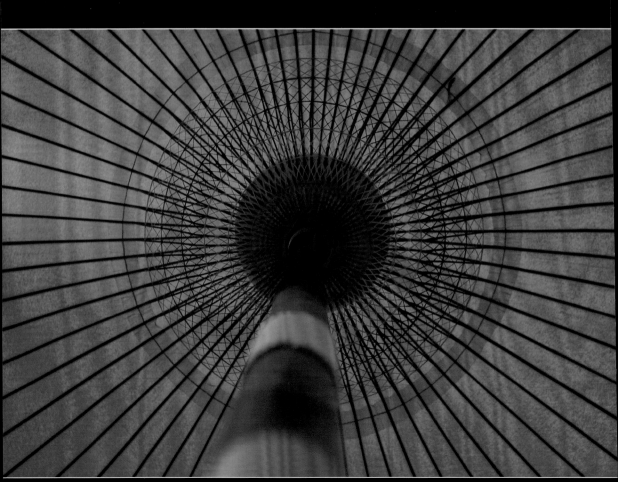

▲ 紅色光線的表現
攝影：WonderView 旗景數位影像

▲ 橙色光線的表現

▲ 黃色光線的表現

攝影：WonderView 旗景數位影像

▲ 綠色光線的表現

▲ 藍色光線的表現

▲ 靛色光線的表現

◀ 紫色光線的表現

大自然中, 色光的變化掌控不易, 不過利用數位相機的白平衡機制, 可以創造出許多有趣的效果; 另外, 色彩在現代攝影領域佔有極重要的地位, 但卻少有人深入研究, 對此主題有興趣者, 可參考攝影大師麥可傅利曼所著「數位攝影徹底研究－彩色之部」 (旗標出版) 一書, 裡面有十分精闢的技法與解說。

13 透光表現

透光是畫面的視覺焦點,透過這種表現手法,可抒發明顯的主體魅力。

如何呈現透光效果?

透光是光線穿透主體,表現出晶瑩明亮的光影效果。那要如何才能呈現呢?最重要是要選擇具有半透明特質的主體,例如花朵、樹葉、…等,且需將主體安置在逆光的狀況下,即可拍出透光效果。不過,一般為了進一步強調透光明亮的視覺,建議可選擇在暗色系背景的硬調光環境中,那麼透光效果更加顯而易見。

光源來自半透明的楓葉後方,因此形成了透光效果

選擇暗色系的背景,可使透光效果更加明顯

● 拍攝透光的物體時,一般會刻意選擇較深顏色的背景,並透過"淺景深"來模糊,以達到強調透光主體的造型效果;不然過於複雜且明亮的背景,將無法聚集觀賞者的焦點,而失去傳達作品意涵的表現力

地點:日本・京都
採光:來自楓葉後方的逆光
測光:M 模式、使用點測光對著 "單一楓葉" 進行測光
曝光:光圈 f2.8、快門 1/40 秒、ISO 400

⬤ 鵜鶘的特色為嘴巴的造型，因此作者決定等待鵜鶘在張開嘴巴才按下快門拍攝，同時尋找光源投射在嘴巴上的逆光角度，以讓畫面中最具特色的位置形成透光效果

地點：澳洲・黃金海岸
採光：來自鵜鶘後方的斜逆光
測光：M 模式、中央重點平均測光對鵜鶘本身進行測光
曝光：光圈 f8、快門 1/200 秒、ISO 100

拍攝透光時，若是以近拍的手法來表現，一般會刻意選擇表面具有線條變化的半透明主體，如此可在透光面勾勒出不同變化的紋路，引起觀賞者的好奇。

鵜鶘的嘴巴剛好具有半透光的特性，因此在光線照射下形成透光效果

深色表現的湖水

透光效果的曝光控制

進行透光效果的曝光前，應盡量用畫面中的半透明主體遮蓋住背後的光源，也就是避免將光源也拍攝進來，接著依據透光主體大小，選用合適的測光模式，例如拍攝葉子時，則要用**點測光**模式對著測光，最後**在拍攝前將曝光補償降低 1/2 EV～1EV 左右**，以讓暗色系的背景更暗，達到突出透光主體的效果。如果是用 JEPG 拍攝則可提高相機的對比設定來拍，若用 RAW 檔拍攝則事後調整即可。

> 透光的表現，依主體透明程度的不同而有所變化，建議您可利用相機的包圍曝光機制來拍攝，再從中選擇最喜愛的作品；另外隨著透光範圍的不同，應依情況選用適合測光範圍的測光模式，例如透光區愈大，則用大範圍的矩陣測光；透光區愈小，則用小範圍的點測光。

取景時除了刻意選擇深顏色的背景外，更適時將曝光補償降低 1 EV，使透光效果更明顯

半透明的主體，在逆光下會呈現透光效果，而這個範圍正是使用點測光模式進行測光的位置

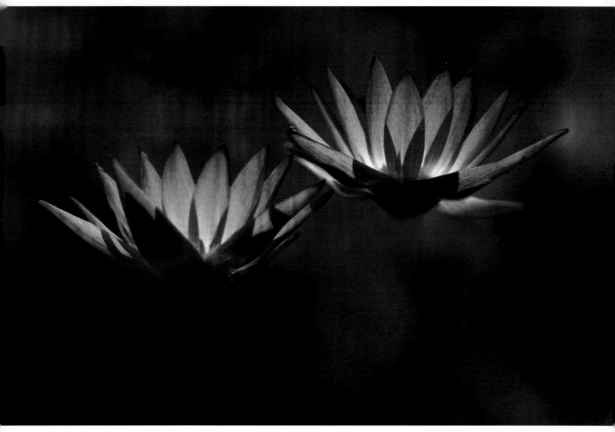

○ 採用左右對稱、一高一低的構圖方式，並利用前方的葉子，技巧性的遮住蓮花莖部，使不是來自蓮花的光線得以遮擋，讓造形與透光效果更加明顯

地點：台北・植物園

採光：拍照時間為早上 7 點左右，以取得接近蓮花水平位置的逆光光源

測光：A 模式、使用點測光對著蓮花進行測光

曝光：光圈 f4、快門 1/250 秒、ISO 100、1 EV

14 邊光表現

邊光表現常令人著迷，懂得用相機描繪這優美的光影痕跡，將使作品在質樸中見絢爛。

如何呈現邊光效果？

邊光就是在主體輪廓的邊緣出現強烈光環。要產生這種效果需具有某些拍攝條件，首先是畫面中要有明確、且輪廓邊緣呈現半透明的主體，然後讓主體處於強烈硬調光環境下，最後再注意主體後方的光量是否比主體前方的光量更強 (逆光下)，那麼當這些條件符合的話，自然就能拍攝出絢爛的邊光效果。

強烈光源來自雲層後方

在雲層的邊緣出現明顯的邊光效應

◐ 拍攝時間為下午 1 點鐘左右，此時的光質多為強烈硬調光，加上天空中剛好有雲層可遮住太陽，正好用來表現邊光效果。於 是筆者以畫面下方較暗的位置當作畫面的重心，搭配雲層上方的光線來進行構圖，完成這幅光影作品

地點：南投‧清境農場
採光：來自雲層後方的強烈逆光
測光：A 模式、以矩陣測光對著整個天空進行測光
曝光：光圈 f4、快門 1/500 秒、ISO 100

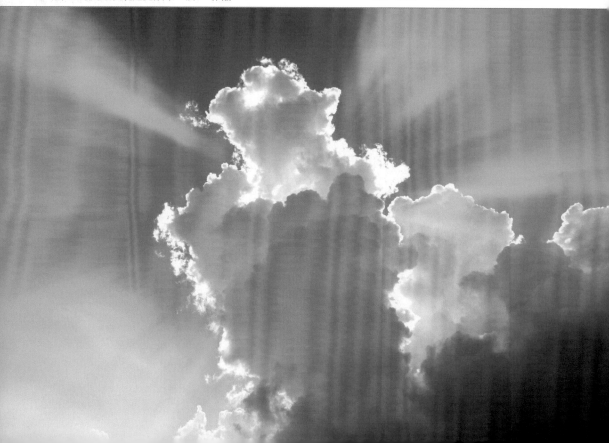

邊光效果的曝光控制

展現邊光效果多處於硬調光與逆光的條件下，若用數位相機直接拍攝，雖可呈現邊光，但主體本身卻會曝光不足。所以在曝光控制上，應以邊光區域進行測光，最後再利用反光板或是閃光燈對主體較暗的區域進行補光。不過記得補光的光量要比邊光區域的光量弱一些，**一般建議兩者相差 1EV～2EV 之間**，若是兩個區域的光量接近，則沒有邊光效果，相差太大又會變成剪影，因此建議您調整二者的明暗反差多拍幾張，再挑出最理想的作品。

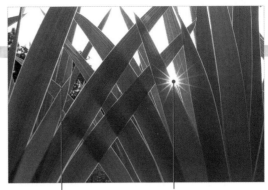

綠色葉子邊緣所呈現的邊光效果

來自主體後方的光源愈強，邊光效果愈明顯

拍攝邊光時，可能會連同光源一同納入畫面，這時攝影者需考量光源的範圍不可太大，否則會讓觀賞者的視線集中在較亮的光源上，而失去展現邊光效果的原意。

> ### 避免光暈

表現邊光效果，要注意光源盡量不要直射到鏡頭，否則很容易產生白霧的光暈情況，使畫面的色彩飽和度及明暗反差變弱。所以拍攝時，記得要為鏡頭加上遮光罩，並微微調整拍攝角度，利用主體或景物來阻擋有害光線進入鏡頭，這樣光暈情況就能降到最低。

地點：台北‧華山藝文中心
採光：來自葉子後方的強烈逆光；另外為避免葉子過暗，還在地面上放置反光板進行補光
測光：A 模式、使用點測光對著交叉的葉子進行測光
曝光：光圈 f8、快門 1/40 秒、ISO 64

❶ 取交叉的幾何圖形當作畫面的主體，並以逆光表現不同深淺的層次及葉子的邊光效果，同時又將太陽安置在葉子之間的空隙，以小光圈來呈現出星芒

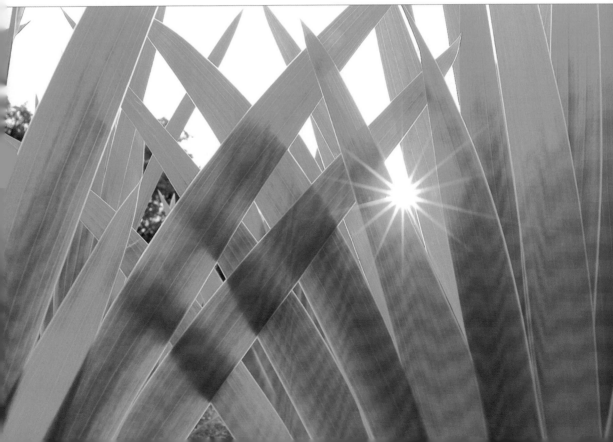

15 星芒表現

為了讓畫面產生與眾不同的特質，達到吸引觀賞者的目光，有經驗的攝影者都會善用現場的光線進行創作，而星芒正是最具效果的手法之一。

當拍攝場景中，具有範圍小、亮度極亮的光點，例如太陽透過細小的空隙所形成的光點，水面或金屬表面反光的光點，夜間街頭路燈所產光的光點…等，都是用來表現星芒的最佳範例。不過光是用相機直接拍攝，只會拍出與眼睛看到相同的圓形亮點，您必須用小光圈來增強光的繞射，才能表現出閃閃發亮的星芒效果，**當光圈愈小，星芒效果愈明顯**，例如光圈 f22 的星芒效果就遠比光圈 f8 來的明顯。

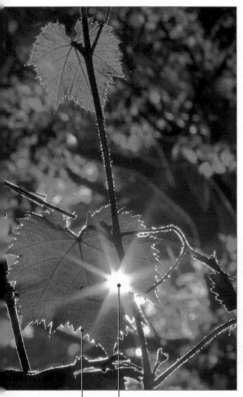

在葉子邊緣所呈現的邊光效應　光線由葉子間的空隙透出，所以形成了星芒效果

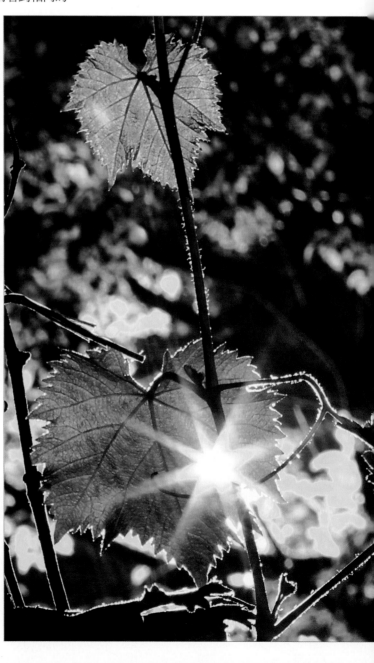

▶ 夜間拍攝葉子本無特殊之處，但若能加入一些視覺效果，就會有不同感受；所以筆者微調取景角度，使光源得以穿過葉子的間隙，表現出具備點綴畫面的星芒效果，如此畫面才不會過於呆板

地點：台北‧228 公園
採光：葉子正後方的強烈鎢絲燈光源
測光：A 模式、以點測光對著葉子本身進行測光
曝光：光圈 f22、快門 1/30 秒、ISO 100

另外，若是在夜晚拍攝星芒效果時，曝光時間的長短也會影響星芒的表現，**曝光時間長，星芒的長度愈長；反之，曝光時間短，星芒的長度就愈短。** 懂得這些原理之後，不必用星芒鏡也能拍出很好的星芒效果。

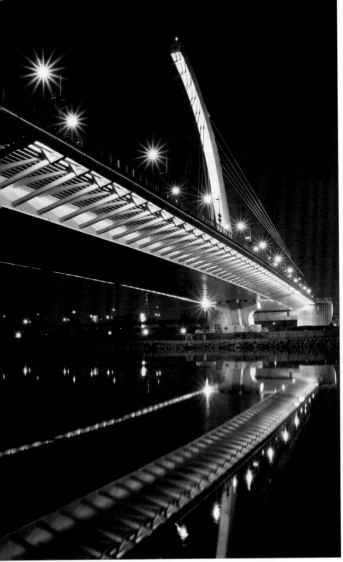

星芒數量

在表現星芒時，光圈葉片的多寡會影響星芒的數量，一般而言，當葉片愈多，星芒數量愈多；相反，當葉片愈少，則星芒數量就愈少；不過光圈葉片只是影響星芒的因素之一，另外鏡頭內光學鏡片的組合方式，也會有所影響，例如以下的範例：

光圈葉片數量會影響到星芒的多寡，以此例而言，鏡頭的光圈葉片為 6 片，所以具有 6 根星芒

拍攝此照片的鏡頭，光圈葉片為 9 片，但是透過不同的鏡片組合，卻表現出 18 根星芒

星芒的數量與鏡頭構造有關　　星芒的長度與曝光時間有關

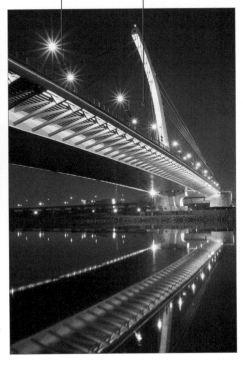

🔵 畫面中的路燈，光源亮度強、形狀小，只要攝影者縮小光圈，增加曝光時間，就很容易表現星芒效果，為原本平靜的夜晚加入一些動的元素，同時刻意將水面上的反光攝入，更增添畫面 "實與虛" 的對比關係

地點：台北‧大直橋
採光：來自橋上的人造光源
測光：M 模式、以點測光對著燈光本身進行測光
曝光：光圈 f22、快門 60 秒、ISO 100

16 剪影表現

剪影擁有清晰、線條優美的黑色輪廓, 透過這種光影表現手法, 可創造富有情感、個性的畫面, 只要慎選拍攝觀點, 都能在簡單的畫面中產生戲劇性變化。

剪影的拍法, 首重選擇具有明確輪廓、造形特別的主體, 否則將使畫面生厭、了無趣味, 並且要刻意將主體安排在較強的逆光環境下, 這麼做是要造成主體與背景的強烈反差, 使得呈現的輪廓更加明顯;測光方面則選擇對主體周圍的光源進行測光, 只要以上條件具備後拍攝, 自然就能取得不錯的剪影效果。當然若發現剪影輪廓不足, 無法掩飾主體表面的紋理細節時, **應適時將曝光值調降 1 級～2 級左右**, 就能克服此問題。

刻意噴水在蜘蛛網上, 可使畫面更具生動效果

利用淺景深讓路燈變模糊

構圖時, 將蜘蛛的位置安排在後方路燈的中間, 以取得最明顯的剪影效果

○ 為了表現蜘蛛的造型, 特別以剪影方式來拍攝, 同時利用 70-200mm 的長鏡頭創造淺景深, 使背景的路燈在景深外, 進而呈現模糊的燈光效果, 如此就能減少路燈線條對蜘蛛造成影響, 以免破壞主體的明確性

地點:南投・杉林溪
採光:來自蜘蛛後方的路燈
測光:A 模式、使用點測光對著路燈進行測光
曝光:光圈 f8、快門 1/160 秒、ISO 200

為避免天空太過空曠,刻意以樹枝當作陪襯

因逆光所造成的剪影效果

另外,剪影在取景時要特別留意拍攝角度,要仔細觀察畫面中的主體不可與背景或是其它景物過度重疊,因為這會讓剪影效果大打折扣,變成一團黑影。如以下作品若以順光拍攝,就會拍出雕像的表面細節,不過此雕像的特色在於輪廓表現,因此筆者決定以逆光剪影的方式來呈現;加上拍攝時間為夕陽落下的時刻,因而能在大範圍的黑色輪廓下創造溫暖的情感,不至於在視覺上太過深沈。

夕陽西下所帶來的色溫效果

反差設定

剪影是利用高反差來表現,所以大都會刻意降低曝光值,以取得更佳的效果。數位相機都會提供調整明暗反差的功能,您只要在拍攝剪影前,先行將反差設定在較高的值,那麼就可以提高畫面的反差,達到更好的剪影效果。

◀ 此作品若以順光拍攝,就會拍出雕像的表面細節,不過此雕像的特色是在輪廓表現,因此筆者決定以逆光剪影的方式來呈現;加上拍攝時間為夕陽落下的時刻,因而不至於在視覺上太過深沈

地點:日本・十和田湖
採光:來自雕像後方的夕陽光源
測光:A 模式、使用點測光對著天空
　　　的雲彩進行測光
曝光:光圈 f8、快門 1/350 秒、ISO 100

17 壓光表現

看過壓光效果的人, 往往會留下深刻的印象, 因為那是一種有別於視覺習慣的光影表現, 口說無憑, 我們還是直接用看的吧!

何謂壓光效果

壓光效果就是將現場環境的光線抑制, 並用閃光燈對主體補光, 使其略為超過環境光的亮度, 如此便可保留現場光線的表現, 又能達到提昇主體視覺強度的效果。

壓光與補光相當類似, 因此會被認為其實就是補光效果, 不過兩者在表現手法仍有不同。例如補光多用於反差較大的逆光, 或是作為亮部與暗部平衡之用。而壓光的目的則是強調主體的亮度比現場光線更亮, 以將白天表現成類似傍晚的氣氛, 或是將背景色彩表現得更為濃郁鮮豔, 所以兩者在拍法上也許很接近, 但所呈現的作品感受則大不相同。

◐ 一般補光多用在尋求主體和背景的亮度平衡, 以避免背景曝光正常主體卻曝光不足, 或是主體曝光正常背景卻過曝的情況。本例拍攝時間接近中午, 太陽較高, 所以背景的漁船都有受到光線照射, 這時為了避免位於前景的模特兒臉部太暗, 於是運用反光板補光, 如此一來前景和背景的亮度看起來便不會相差太多

地點: 淡水‧漁人碼頭
採光: 上午 11:00 左右的頂光、搭配反光板補光
測光: A 模式、使用矩陣測光模式對整個畫面測光
曝光: 光圈 f4.5、快門 1/500 秒、ISO 100

◐ 壓光其實也是一種補光的手法, 只是除了補光之外還會進一步壓制環境光, 企圖讓主體的亮度壓過背景, 因而營造出另一種截然不同的視覺感受。本例拍攝的時間其實和上一張差不多, 只是刻意將背景的曝光減 2 格造成曝光不足, 然後用閃光燈補足主體的亮度, 原本明亮的白天登時變成類似傍晚的氣氛

地點: 淡水‧漁人碼頭
採光: 上午 11:00 左右的頂光、搭配閃光燈補光
測光: M 模式、使用矩陣測光模式對整個畫面測光, 減 1 1/3 EV
曝光: 光圈 f27、快門 1/180 秒、ISO 100

壓光效果的曝光控制

壓光首重主體與背景的亮度控制，那要如何掌控呢？您可將相機的曝光模式設為 **M 模式**(全手動模式)，並將測光模式設定為**矩陣測光**後，對整個背景進行測光 (注意不是主體)，接著**再降低曝光 1/2 EV ～ 1 EV 左右**，這樣就能取得色彩飽和度高、細節層次多的背景曝光參數。最後再打開閃光燈拍攝，就能看到主體較亮，背景較暗的壓光效果。

拍攝後若主體出現過暗或過亮的情況，則可調整**閃光燈補償**來修正；若是背景亮度不滿意，無法與主體亮度做區隔的話，則應調整相機上的**曝光補償**來修正。

拍攝壓光效果的相片，測光時請測量背景然後再降低 1/2 或 1 格曝光，讓背景的顏色更飽和

用閃光燈補光要注意，千萬不要讓主體過曝了

一般若使用相機內建的自動或半自動曝光模式來表現壓光，效果都不太明顯，所以建議您應利用手動模式來拍，再由拍攝結果來加以修正，自然可取得滿意的佳作。

▶ 壓光表現的構圖技巧

壓光需要背景光線做為陪襯，所以構圖取景時，建議帶入一部分的背景，而不是採用框滿主體的特寫方式來表現；另外，主體的位置若能夠遠離背景，則可降低閃光對背景光的影響，使壓光表現更加強烈。

地點：台北・陽明山
採光：下午 1:00 左右的頂光、搭配閃光燈補光
測光：M 模式、使用矩陣測光模式測量背景然後減 1 格曝光
曝光：光圈 f11、快門 1/35、ISO 200

18 反光表現

反光是很重要的拍攝要素, 但大都被忽略, 直到明顯影響到畫面時, 才會刻意的消除; 然而只要您懂得應用, 其實反光是可以為作品帶來更多的可看性。

如何呈現反光效果

攝影人一直以來總是為反光所困擾, 無不想盡辦法將之消除, 這是因為當畫面出現大量反光時, 會使照片的色彩飽和度降低, 無法表現出物體的紋理。然而, 並不是所有的反光都是不可取的, 有時只要掌握相關的特性, 反而更能襯托出主體的特色! 問題是要如何掌握呢? 以下我們提出幾項反光的特性供讀者參考:

● **小而強烈的反光**: 這種反光的範圍小, 但是相當明亮、刺眼, 一般較適合用來強調平滑、平面、光亮的物體, 如拍攝金屬器具、手飾、珠寶 … 等。

● **大而柔順的反光**: 通常這種形式的反光所佔的範圍較大, 具有柔和平順的特質, 一般用來表現具有曲線的物體以顯示出物體的形狀, 同時又能增加畫面的美感, 例如拍攝人體曲線、車子造型 … 等。

● **具有影像的反光**: 此類反光常見於玻璃櫥窗、鏡子上, 它具有反射周圍場景的特色, 所以是以反光上具有特色的畫面為拍攝題材, 而呈現方式是「讓反光的影像清晰, 而讓實際主體的影像模糊」, 或是相反, 以表現出夢幻、浪漫的視覺感官。

嚴格來說, 反光表現並沒有固定形式, 依據不同反光的特性來拍攝只是一個大方向, 主要仍取決於攝影者的意念為何, 建議您可嘗試不同的拍攝手法, 想必會有許多另類的發現。

刻意脫焦, 使畫面中的反光區域變成白色的亮點

因為採用大光圈來拍攝, 使得亮點呈現圓形的效果

◐ 一般常見的攝影作品多是清晰的影像, 不過若以小而強烈的反光為表現題材時, 可嘗試脫焦使影像變模糊, 之所以這麼做, 是因為反光區域在脫焦後, 會呈現數個圓形的亮點, 同時原有畫面中的色彩也會表現出虛幻的融合效果, 進而使整個畫面充滿夢幻的視覺感受

地點: 台北・忠孝東路
採光: 裝飾品上的強烈反光, 並使用手動對焦使焦點模糊, 再用眼睛觀察反光模糊後的效果
測光: A 模式、使用矩陣測光對整個畫面進行測光
曝光: 光圈 f4、快門 1/2000 秒、ISO 100

⬆ 要表現出金屬樂器的質感, 就要懂得善用反光, 大範圍且強烈的反光不僅讓金色看起來更亮眼, 更襯托出樂器流暢的造型

地點：攝影棚

採光：攝影棚的人造燈光

測光：A 模式、使用點測光對最亮點測光, 並提高 1～2 EV 使最亮點過曝

曝光：光圈 f19、快門 1/125 秒、ISO 100

運用點測光對最亮點測光, 並提高曝光值讓反光點變成全白, 這樣閃閃發亮金屬質感才會出來

用大光圈製造淺景深讓鏡中人像稍微模糊　　　對焦位置在真實人像

⬇ 此作品的重點是鏡中的反光人像, 我們讓真人清晰, 鏡中反光人像略微模糊, 以表現虛實的世界。你也可以反過來, 將焦點對準鏡中人像, 而讓鏡外的真實人物模糊來做區隔

為避免拍攝者與相機入鏡, 建議使用長鏡頭來拍攝

地點：台北・信義計畫區

採光：下午 1 點多無明顯方向的擴散光

測光：A 模式、使用中央重點測光對鏡中人像測光

曝光：光圈 f3.2、快門 1/500 秒、ISO 320、
　　　曝光補償 2/3 EV

攝影：張宇翔

反光效果的曝光控制

正常狀況下用數位相機直接拍攝反光的畫面，幾乎都會出現反光區域曝光正常，但其它區域曝光不足的情況，這是數位相機為了避免反光區域失去細節的保護措施。然而，這並不是我們要的結果，因為反光區域原本就少有細節，若為此捨去其它區域的曝光，將造成曝光不足的情形。

所以面對具有反光的畫面，你應該依據反光範圍來選擇測光區域，**反光範圍大於主體則應選用矩陣測光模式，進行整個畫面的測光**；相反的，**若是反光範圍小於主體，則應選用點測光模式，並對主體沒有反光的區域進行測光** (以免曝光結果是以反光區域為主)，最後再依據色階分佈圖的狀況進行曝光補償，自然就能取得適宜的明暗表現。

橋樑的造型使得反光也形成半弧形，正好讓畫面構成上實下虛的幾何造形

測光區域為橋樑上反射到水面的反光

水面的反光因為長時間曝光的關係變得與眾不同，顯然成為畫面中吸引人的視覺要素

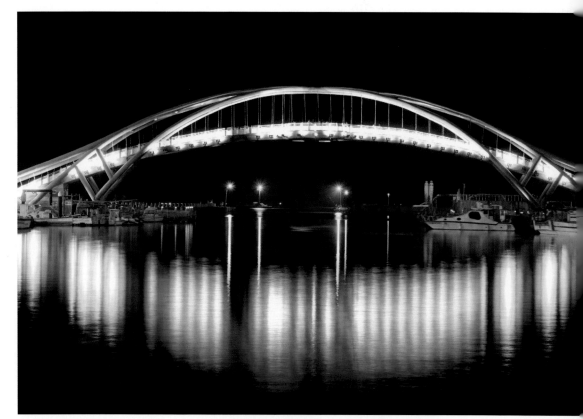

🔘 此作品的表現重點不在橋樑本身，而是在橋樑燈光反射在水面上的反光效果，因此測光時，應以水面上的反光為主要測光區域。不過要注意一點，由於水面彩色的反光面積並非佔滿整個畫面，因此最好選擇**中央重點測光模式**，才能準確的進行測光。另外，拍攝夜景時，大都會再增加1/2EV~1EV 左右的曝光值，好讓人造光源的華麗效果更加明顯

地點：桃園‧永安漁港
採光：來自橋樑的人造光源
測光：M 模式、使用中央重點測光對水面上的反光進行測光
曝光：光圈 f9、快門 30 秒、ISO 100、曝光補償 +1/2EV

框取畫面中少部分的陰影效果，可增添畫面的立體感

當水面的反光能完整反映實體的景色時，一般會以上下等比例的方式來構圖

水面的反光與實景幾乎一樣時，那測光區域就可選擇實景或虛景來進行測光

⬆ 此景若少了水面的倒影反光效果，那就不具吸引人的特質，所以測光後的結果應盡量表現水面反光的細節為主，不過好在場景的光線反差不大，水中反光的亮度也很接近實景，所以用**矩陣測光模式**對整個場景進行測光，就能取得不錯的曝光結果

地點：北海道・小樽
採光：大約下午 5 點左右的側光
測光：M 模式、使用矩陣測光對整個場景進行測光
曝光：光圈 f11、快門 1/40 秒、ISO 100

19 陰影表現

陰影不只局限於畫面中的暗部,只要應用得當,即可表現場景的空間深度及氣氛,甚至變成畫面中的主體,讓原本平凡的照片散發出美學的氣息。

如何呈現陰影表現?

光與影的表現同是影像重點,但人類會本能的將視覺集中在較亮的部份,而忽略陰影的表現,但是沒有陰影烘托,光又如何展現呢?所以一幅作品若要動人,陰影的表現不容忽視。以下是陰影表現的幾個建議:

● **展示空間感**:空間感表現有助於生命力的營造,而表現空間感的手法之一,就是光線照射在場景時,能夠一起呈現亮部與陰影的區域,若全部畫面都是整片亮部或陰影,那麼照片看起來就單調乏味。

受陽光直接照射的街道,在視覺上較為明亮

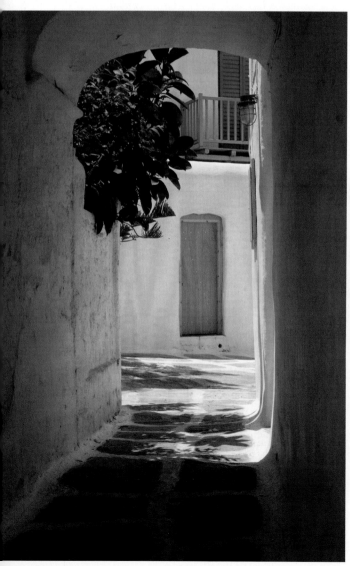

陽光間接照射在巷子內的陰影表現

◀ 巷道中的陰影與遠方陽光照射的亮部,剛好呈現明暗的對比關係,加上陰影的變化是慢慢延伸到遠方的亮部,因而產生由近而遠的空間感,讓觀賞者彷彿就親臨現場一般

地點:希臘・米克諾斯
採光:來自畫面左上方的側光
測光:M 模式、使用矩陣測光對整個
　　　場景進行測光
曝光:光圈 f11、快門 1/60 秒、ISO 100

● **適當的陰影表現**：不同的陰影效果需搭配合適的主體來表現，例如硬調光產生的強烈陰影很適合用來表現物體質感、圖案效果；而軟調光的柔和陰影，則易於製造氣氛、唯美的感受。

● **陰影為表現主體**：當陰影具有線條、圖案、造型、…等特色時，不妨將陰影當作拍攝主體，進而增加畫面的戲劇性或神秘感，不過在構圖上要讓陰影的範圍佔多數，這樣主體才夠明確，足以引起觀賞者的好奇。

牆上較為明亮的色彩，使得樹幹的陰影可以很清晰顯示出來

投射在牆上的陰影，為太陽投射在樹幹上所造成的

◄ 此作品是刻意等待樹幹的陰影投射在房子的牆上，以強調出兩者的明暗對比，若是單獨拍攝牆壁或是陰影本身，那在視覺上就比較平凡，沒有什麼吸引人的特色

地點：法國‧亞維儂教皇宮
採光：來自畫面上方的硬調光
測光：A 模式、使用矩陣測光對整個場景進行測光
曝光：光圈 f5、快門 1/800 秒、ISO 100

陽光投射到
棕櫚樹上所
形成的陰影

取景時刻意將
棕櫚樹排除在
外,讓畫面多
了一些神秘感

○ 咦,草地上來了一隻大蜘蛛?
噢,原來是棕櫚樹的影子,讓人虛
驚一場。這張照片告訴我們一件

事,陰影不是永遠的配角,偶爾
用陰影當主角反而更有戲劇效果
哦!

地點:希臘・羅德島
採光:午後接近 4 點的側光
測光:M 模式、運用矩陣測光模式對整個畫面測光
曝光:光圈 f6.3、快門 1/160 秒、ISO 100

陰影表現的曝光控制

若陰影的顏色較深且邊緣清晰，通常表示現場的明暗反差較大，有超出數位相機的動態範圍之虞；而且若是畫面的亮部居多，數位相機為了避免亮部曝光過度，還會讓陰影變得更黑而失去細節。要解決這個困擾可利用**漸層減光鏡**或**黑卡**來幫忙，至於應該使用哪一種，要看亮部與陰影兩者之間的曝光值差距：若兩者相差 3 EV 左右，則利用**漸層減光鏡**；若相差 3 EV 以上，則需用**黑卡**遮擋。

可是，如果亮部和陰影的分佈區域是不規則的，或曝光時間很短，則不適合使用**漸層減光鏡**和**黑卡**，不過我們還有數位的解決辦法。你可以設定 1 級或 1 1/2 級的包圍曝光，拍攝過曝、正常、不足 3 張不同曝光值的相片，或是拍攝 RAW 檔，然後再用影像軟體來編修，即可取得亮部與暗部的細節。

左側山凹處因為照不到光線，整個變暗

場景的光線投射在畫面的右側

⬤ 為表現山巒高低起伏的立體感，適度表現陰影可收畫龍點睛之效。此例為展現藍天並避免白雲過曝，以致左側山凹處的陰影顯得過暗，我們特意用 RAW 檔拍攝，然後利用 Photoshop 的 Camera Raw 增校模組將陰影處的細節調回來

地點：太魯閣國家公園・合歡山
採光：下午 3 時來自畫面左方的硬調光
測光：因為亮暗的分佈範圍平均，所以採用矩陣測光模式對整個畫面測光
曝光：光圈 f11、快門 1/500 秒、ISO 200

20 質感表現

學習光影控制, 必然逐漸接觸到質感表現, 而質感為何物呢? 它是指影像具備焦點清晰、紋理明確、反差得宜的特質, 透過這些特質, 就能給予觀賞者精緻的視覺印象。

如何呈現質感效果?

● **選擇適當的光影**:質感表現多半使用 "側光", 這會使物體表面產生凹凸效果極明顯的光影變化; 在光質方面則要以 "硬調光" 來表現, 並仔細觀察光線的角度, 當呈現的陰影越多時紋理愈明顯, 但陰影若佔據大部分的畫面, 效果則會大打折扣, 這之間的拿捏沒有準則, 完全依個案及個人喜好來取捨。

● **採用光學品質佳的光圈值**:光圈大小除了改變景深外, 還會影響成像品質, 故在表現質感時, 應選用鏡頭品質最好的光圈檔位 F8～F11 來表現。若是擔心景深不如預期, 則可改變與拍攝主體的距離, 或是利用鏡頭焦段來變化, 這樣就能同時兼顧高質感與景深效果的畫面。

金屬上的反光區域, 說明了光源來自畫面的右邊

陰影的分佈狀況, 顯示出明顯的凹凸紋理

◀ 刻意等待側光照射在教堂的金屬裝飾上, 就可以創造具有質感的畫面效果

地點:法國・里昂聖母教堂
採光:來自畫面右方的側光
測光:A 模式、以矩陣測光對整個畫面進行測光
曝光:光圈 f3.2、快門 1/50 秒、ISO 400

- **題材的選擇**：在拍攝題材的選擇上也很重要，具備金屬反光、紋理線條、豐富色彩、…等特質的物體，都是可以嘗試的題材。

- **搭配腳架與快門線**：質感表現相當重視畫面的清晰度，若拍攝條件許可的話，應盡量利用三腳架與快門線來拍攝，以避免不必要的震動，引起照片模糊的問題。

拍攝距離較近，所產生的淺景深效果

閃光燈照射下，水滴呈現的明暗效果

由於光碟片具備反光的特性，因而在光線照射下會產生不同的光彩

▲ 看似平凡不起眼的光碟片，只要撒上水滴以及利用閃光燈的照射，就能表現另類的色光，以及顯而易見的立體質感

地點：攝影棚
採光：來自水滴後側方的閃光燈
測光：A 模式、將手持測光錶對著鏡頭的位置，再觸發閃光燈，就能取得曝光值
曝光：光圈 f8、快門 1/60 秒、ISO 100

質感表現的曝光控制

質感重視影像細節、層次的呈現, 而要表現恰到好處的關鍵, 就在於使用點測光模式與測光位置的選擇。當場景呈現較暗光影時, 則點測光的位置應選擇最暗與中間亮度之間的位置來進行測光; 相反的, 若畫面呈現較亮光影時, 則點測光位置應選擇介於最亮與中間亮度之間的區域進行測光; 不過點測光失敗的機率很高, 最好在拍攝後立即檢查 "色階分佈圖", 看看影像的亮部、暗部細節有無消失的情況。

若是細節消失的話, 除了調整曝光值以保留細節外, 也應將相機設定中的反差選項降低; 若是細節完整補捉的話, 則可進一步將反差設定調高, 如此可使質感表現更加明顯。

亮度介於最亮與最暗之間, 即為點測光的測光區域　　較亮的區域

較暗的區域　　清楚的線條與反差得宜的紋理細節

> ▶ 色階分佈圖

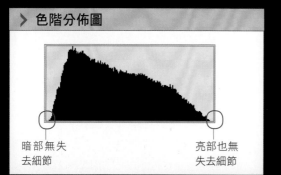

暗部無失去細節　　亮部也無失去細節

▲ 透過色階圖分析, 得知場景細　　的線條看起來較清晰, 如此就能　　地點：義大利・拿坡里
節都被相機所記錄, 因此筆者提　　讓質感效果變得更明顯　　　　　　採光：來自畫面上方的側光
高相機的 "反差設定", 使畫面中　　　　　　　　　　　　　　　　　　測光：A 模式、以點測光模式對畫面中間亮度的位置進行測光
　　　　　　　　　　　　　　　　　　　　　　　　　　　　　　　　　曝光：光圈 f5.6、快門 1/30 秒、ISO 100

21 抽象表現

抽象畫面並無一定形式, 但卻會留下特別的視覺印象, 比起一般具體的作品, 反而有另一番美感。

如何創造抽象的效果?

有時候路上的水漬、船隻旁的水紋、池塘的反光、具有彎曲線條的金屬物、夜晚的霓虹燈、…等都是拍攝的題材。不過光是這樣還不夠, 您可以在曝光過程中晃動相機, 或試著改變鏡頭的對焦環與變焦環, 如此更能使畫面抽象化, 變成與視覺習慣截然不同的作品。

另外, 表現抽象畫面時應盡量除去具體的景物, 所以取景要盡量靠近拍攝主體, 或用長鏡頭來框取, 將不必要的景物過濾掉, 否則將太過具體、熟悉的景物攝入, 就失去抽象表現的精神了。

曝光過程中, 因轉動相機所造成的光跡現象

商店的紅色與黃色招牌

店家裝飾用的霓虹燈, 因本身會閃爍, 所以出現空隙的情況

曝光過程中, 因轉動對焦環所造成的模糊效果

◯ 此地點為市區平凡的街道, 筆者看到店家的招牌具有多種色彩, 於是決定拍攝, 不過剛好沒有腳架, 索性就採用抽象效果來表現, 沒想到效果截然不同, 比起一般夜間的作品更具特色

地點:台北・信義路三段街道
採光:以現場的人造光源為主, 並調整拍攝角度, 使光源之間不會重疊
測光:M 模式、點測光、並以人造光源本身進行測光
曝光:光圈 f4、快門 0.5 秒、ISO 50、增加 1EV, 使燈光效果更明顯

抽象效果的曝光控制

抽象效果的曝光控制可以說完全沒有準則，按照一般的曝光方法來表現即可，不過這樣的光影變化往往無特殊之處，因此建議您拍攝時，在鏡頭前加上不同的濾鏡，如減光鏡、兩片偏光鏡、有色濾鏡、…等，並且將曝光模式設定在 M 模式後，試著用各種 "極端" 的光圈值與快門值來曝光，也許這麼做成功機率很低，不過一旦成功，其作品的另類感受將大大提昇。

陽光照射在水面上所引起的強烈反光，同時因為海水流動的緣故，因此呈現不規則的光影效果

此區域因為反光不夠強烈，加上被偏光鏡與減光鏡阻擋一部分的光線，使得成像後出現一片黑的情況

⬤ 此作品採用極小光圈 f32 來表現，不過這樣的畫面不具特色，仍然看得出是拍攝水面反光的結果，因此筆者拍攝前，在鏡頭前方加入 "偏光鏡" 與 "ND9 減光鏡"，只能讓強烈的水面反光進入鏡頭，而將光線較弱的部位隔離，因此就形成這幅完全不像水面反光的抽象作品

地點：淡水・漁人碼頭
採光：以中午時刻，太陽照射在水面上的反光為採光方向
測光：M 模式、點測光、以水面為測光區域
曝光：光圈 f32、快門 0.3 秒、ISO 100

光跡具有渲染明快、動感的視覺效果,只要運用得宜也可為夜間攝影帶來大異其趣的視覺感受。

如何呈現光跡效果

光跡效果也就是光源移動的痕跡, 這會為已經燈火通明的夜色, 帶來更夢幻的感受, 而大多數的人看到這樣畫面, 也都會不禁發出讚嘆!不過這麼吸引人特效, 拍攝方法確很簡單。

- **尋找會移動的光源**:拍攝光跡必須找尋「會動、會發光的物體」作為拍攝的主角, 而最常見的就是晚上行進中的車子;您不妨找個車流量大的路口試試。

- **光圈會影響光跡大小**:光圈愈大, 則光跡表現愈粗;相反的, 光圈愈小, 則光跡愈細。那到底要如何決定光圈的大小呢?**一般會建議使用小光圈如 F16、F22 來拍攝**, 理由是大光圈所產生的光跡會糊成一塊, 不容易看出線條分明的效果。

- **以慢速快門拍攝**:要拍出流動狀的光跡, 快門時間必須夠長, 因此建議使用快門優先模式拍攝, 並將快門時間盡量拉長。而快門時間應如何決定呢?主要有 3 點, 請看右表的說明:

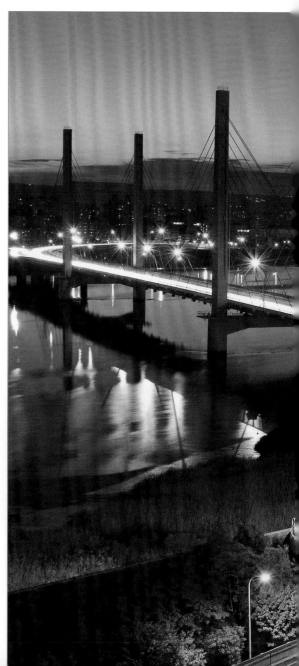

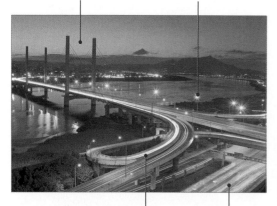

太陽落入地平線之後的色溫效果

人造光源為夜間攝影主要的光源

因為車子前方的車燈大都為白色、橙黃色, 因此產生接近橙黃色的光跡效果

車子後方的煞車燈為紅色, 因而造成紅色的光跡效果

決定的因素	造成的影響
光源移動的速度	光源移動速度愈快, 快門時間愈短
相機與光源的距離	兩者的距離愈遠, 快門時間愈長
鏡頭的焦段	廣角端, 快門時間長；望遠端, 快門時間短

地點：台北・重陽橋

採光：等待太陽落入地平線 10 分鐘, 以及夜間人造光源開啟時的綜合光線

測光：M 模式、並以矩陣測光對著整個場景進行測光

曝光：光圈 f16、快門 36 秒、ISO 100、增加 1EV 使夜間光源效果更加華麗

○ 在夜晚, 尋找場景中的移動光跡為主要表現的題材, 加上自然色溫與人造光源的襯托, 因此構成了靜寂夜晚中略呈現動感元素的視覺效果

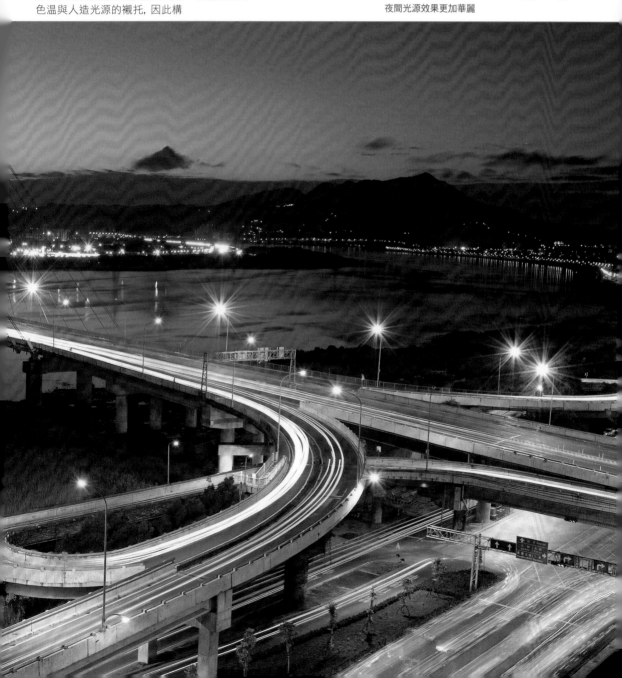

光跡的曝光控制

一般而言，光跡的曝光控制應以夜景本身為主要考量，這是因為光跡效果多半是移動中的光源，因此不易測光且誤差也較大；另外，拍攝夜景一般是廣角畫面居多，**建議選用矩陣測光模式，待測光後再增加曝光補償 1/2EV～1EV 左右**，即可拍出驚艷的光跡效果。

當然在增加曝光補償後，夜間的光源與光跡會有稍微曝光過度的情況，不過這些位置本來就沒有細節，因此建議您犧牲這些區域，以換取更好的暗部表現，才能使整個畫面的表現更有吸引力。

> 當數位相機正對著光跡時，很容易因為瞬間的光線太亮，而會有曝光過度的可能，所以光跡的拍攝多從側面表現。

移動船隻所產生的光跡效果

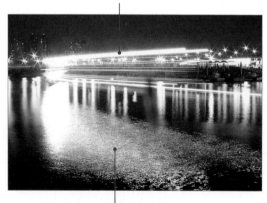

水面上因反射船隻光跡，以及海水流動的緣故，因而產生華麗的光影表現

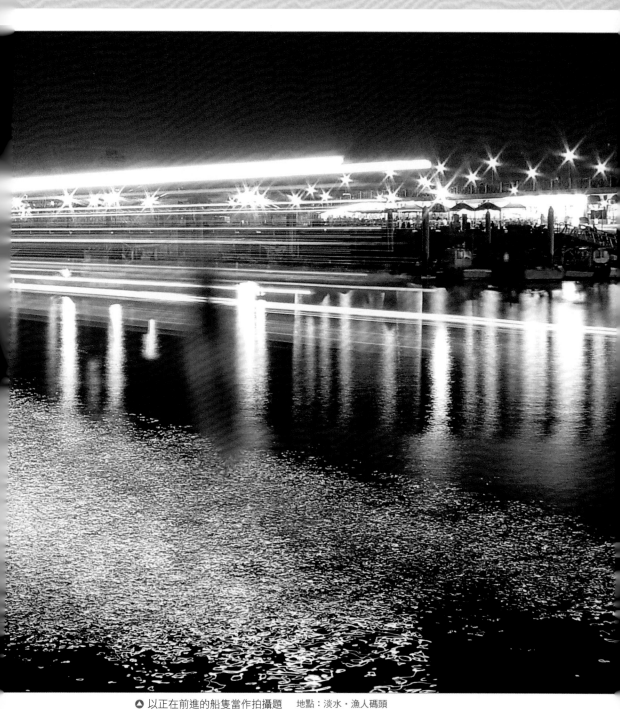

⬤ 以正在前進的船隻當作拍攝題
材，但刻意以光跡的方式來呈現，
而不是船隻本身，如此就能在夜
晚上拍出與眾不同的驚艷作品

地點：淡水・漁人碼頭
採光：拍攝夜晚正在移動的船隻，並以船隻上的光源為採光重點
測光：M 模式、在船隻還沒有移動時，先用矩陣測光對準遠方的夜景測光
曝光：光圈 f13、快門 30 秒、ISO 100、增加 1/2EV 使光跡效果更明顯

23 煙火表現

當夜空中綻放出燦爛煙火時，攝影者總是迫不及待的想將這美好景色記錄下來，不過卻往往因為臨場經驗不足而拍出事與願違的畫面，為此筆者提供多年經驗，讓您也能拍出令人稱讚的煙火作品。

事前的準備

煙火之所以吸引人，就在瞬間綻放的燦爛，然而想要完美記錄這一瞬間，您需要事前做好萬全的準備。

● **齊全的周邊**：拍攝煙火所準備的器材，除了相機與長短鏡頭外，還需要三腳架、遮光罩、快門線、手電筒以及可以擋光的黑卡紙；另外若等待拍攝的時間較長，不妨帶個椅子、帽子以及點心，以免到時候煙火還沒開始，人已經累壞了。

● **提前到拍攝現場**：一般而言，拍攝煙火最好能提前 4～8 小時到施放地點觀察，一來是取得絕佳的拍攝位置，再者是觀看大型煙火的人潮眾多，一般都會實施交通管制，若等到接近施放時間再去，就很難找到合適的拍攝地點。選好拍攝地點後，最好就先將三腳架架起來，以免到時人潮眾多，會有插隊的情況。

● **注意風向問題**：拍攝煙火，所站的位置最好是以順風或斜順風比較理想，若是在逆風下拍攝，則施放煙火所產生的煙霧可能會擋住煙火的表現，以至於只看到煙而看不到煙火造型。

> ### 雲台的建議
>
> 由於拍攝煙火的構圖動作要很快速，所以腳架上的雲台最好是球形雲台，若是三向雲台，則無法快速構圖，很容易就會錯過不少快門機會。

○ 球形雲台只需調整 1 個旋鈕，就能自由調整各種拍攝角度，使用起來較為直覺、方便

○ 煙火活動的拍攝人潮，可說是多到數不清，所以一定要提前到拍攝地點準備

- **關掉消除雜訊選項**：拍攝煙火首重快門機會，不過數位相機超過 1 秒以上的曝光時間大都會自動進行**消除雜訊**的工作，直到完成後才能再拍攝，這樣很可能會失去許多快門機會，因此拍攝前應將此功能關閉才是。關掉除雜訊的功能理當增加照片的雜訊，不過煙火是在晚上拍攝，雜訊會與夜空混在一起，加上曝光時間不長，所以實際成像品質仍然相當不錯 (依相機型號而定)。

- **切換到手動對焦**：面對一片黑漆漆的天空，自動對焦功能可說是毫無用武之地，因此必須改用手動對焦，然後等待煙火打在空中時以人工進行對焦；另外若煙火的位置相當遠，超過 1 公里以上，也可以將鏡頭上的對焦環轉到無限遠 ∞ 的位置，如此可減少對焦上的麻煩，同時又能保有清晰的煙火。

◔ 平常可打開消除雜訊的選項，使成像品質更好，不過拍攝煙火時，為避免錯失快門機會應先行關閉

◔ 拍攝煙火前，應將對焦方式改為手動對焦，以確保能取得清晰的煙火表現

◔ 當拍攝煙火的距離超過 1 公里以上，可試著使用手動對焦，並將鏡頭上的對焦環轉到無限遠 ∞ 的位置，這樣也可取得清晰的煙火照片

煙火的曝光控制

煙火施放過程中, 由於亮度變化很大, 若想要進行測光可說是一件相當困難的事, 所以您必須使用手動曝光的 M 模式, 然而再依下列的說明來調整光圈與快門值。

依煙火亮度決定光圈大小

依天空中的煙火亮度來設定光圈值。當天空中 "同位置" 只有 3 朵以內的煙火時, 表示亮度適中, 建議用光圈 f8 左右來拍攝; 若是超過 5 朵以上, 則會有較亮的亮度, 這時應使用光圈 f13 左右來拍; 若像國慶這種大型煙火, 同位置超過 10 朵煙火以上, 則光圈應使用 f16~f22 的級數, 以免煙火亮度過亮, 造成曝光過度的情況。

這個畫面超過 6 朵以上的煙火同時施放

由於光圈縮小的緣故, 因此煙火的光跡效果比平常更細緻

> ### 光圈大小決定煙火粗細

拍攝煙火時, 光圈愈大, 則光跡表現愈粗; 相反的, 光圈愈小, 則光跡愈細; 所以拍攝煙火時都會以光圈 f8 為基準, 再視煙火亮度慢慢調小, 以免大光圈造成煙火光跡過粗, 看不到線條分明的效果。

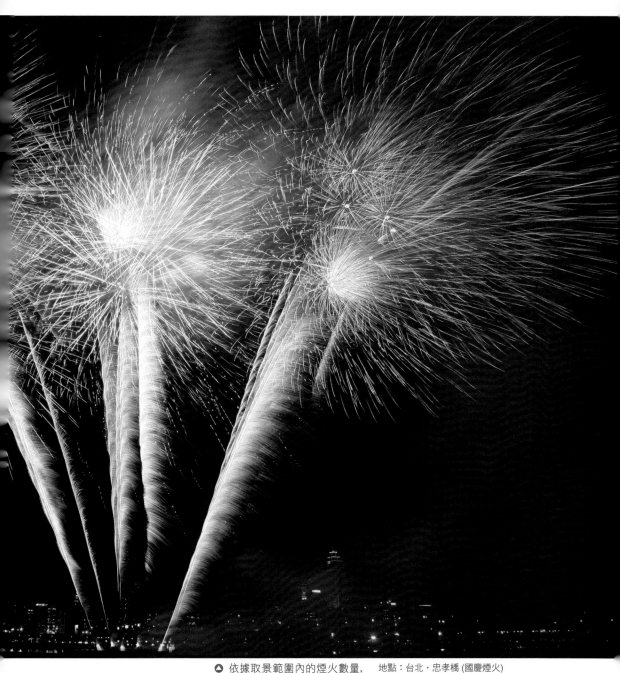

○ 依據取景範圍內的煙火數量，
來決定光圈值的大小，以免出現
曝光過度或不足的情況，而不是
固定光圈大小，從開始拍到結束

地點：台北・忠孝橋 (國慶煙火)
採光：來自煙火本身的光線
測光：M 模式、煙火的光線持續變化，因而無法測光
曝光：光圈 f13、快門 4 秒、ISO 100

依煙火展開過程決定快門時間

在快門方面最好是用 **B 快門**來拍攝。因為煙火會隨著環境，天候、形式、…因素，造成曝光時間的不同，所以必須在 B 快門下才能根據**煙火展開的過程**來決定曝光時間的長短 (一般是 2～ 15 秒不等)。另外，若您想在一個畫面中，呈現各種煙火的形式，也可利用黑卡在鏡頭前方做適當的遮擋，當需要的煙火出現時，拿開黑卡讓相機感光，若是太亮或不需要的煙火，則以黑卡遮擋，如此就能使不同位置、不同時間施放的煙火，同時存在同一畫面上。

等待綠色煙火出現時，將黑卡拿開，完成綠色煙火的拍攝

拍攝煙火過程中難免會有煙霧出現，不過若煙火本身的色彩能夠反射到煙霧上，則也有點綴夜空的效果

拍攝夜空中的紅色煙火後，立刻用黑卡來遮擋，以防曝光時間過長

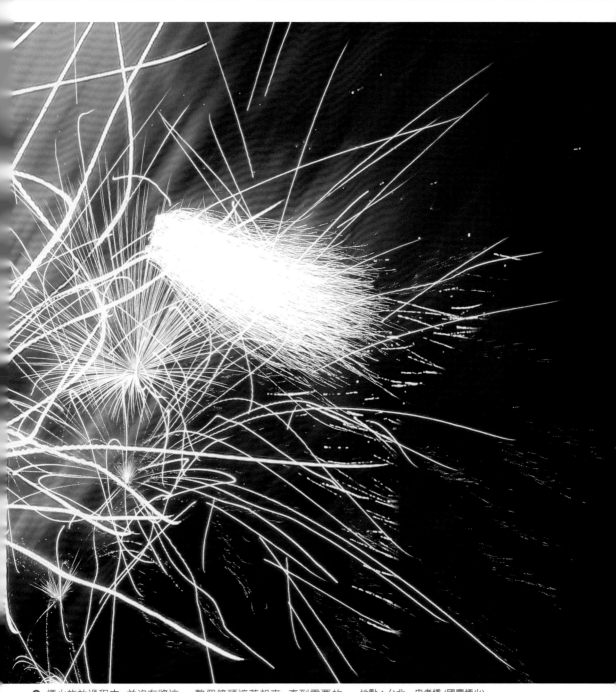

⬥ 煙火施放過程中, 並沒有將這 兩朵煙火一起施放, 不過作者想表 現紅、綠煙火的色彩對比表現, 因 而拍攝單一朵紅色煙火後, 並沒 有放開快門線, 而是利用黑卡將 整個鏡頭遮蓋起來, 直到需要的 綠色煙火出現時, 再將黑卡拿開 好讓綠色煙火曝光, 這樣就能完 成這幅具有紅、綠色彩對比的煙 火作品

地點：台北・忠孝橋 (國慶煙火)
採光：來自煙火本身的光線
測光：M 模式、煙火的光線持續變化, 因而無法測光
曝光：光圈 f13、快門 20 秒 (因等待另一朵煙火的出現)、
　　　ISO 100
攝影：WonderView 旗景數位影像

特殊表現技巧

一般我們看到煙火的光跡表現大都是從頭到尾細細的一條，這雖然是正常表現，不過視覺上較無特殊之處。那如何拍出與眾不同的煙火特效呢？筆者建議您可在 "曝光中途左右轉動對焦環"，以產生**曝光中途聚焦**與**曝光中途脫焦**的效果。所謂**曝光中途聚焦**，就是一開始的煙火先呈現擴散狀態，接著後續的煙火呈現清晰的線條效果；而**曝光中途脫焦**則是一開始的煙火呈現細線條狀態，但接近後面的煙火就變成擴散的視覺效果。

使用以上方法來拍攝煙火前，您需了解鏡頭上的對焦環在轉向上的差異，看是向左轉使對焦點變清楚，還是向右轉讓焦點變清楚，如此拍攝煙火時，才能隨心所欲的控制，展現有別於一般煙火的視覺變化。而轉動對焦環的過程並無一定法則，完全看您想表現的效果，若想得到較多清晰的煙火光跡，則按下快門後，等待一段時間，再轉動鏡頭上的對焦環；相對的，若是想增添煙火模糊的光跡效果，則按下快門後，立即轉動對焦環即可。

曝光過程中，轉動鏡頭上的對焦環，使其煙火影像慢慢聚焦變的較清晰

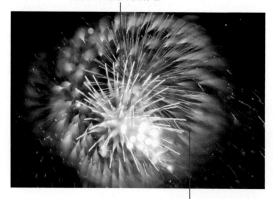

一開始鏡頭處於失焦的情況，所以煙火呈現模糊的效果

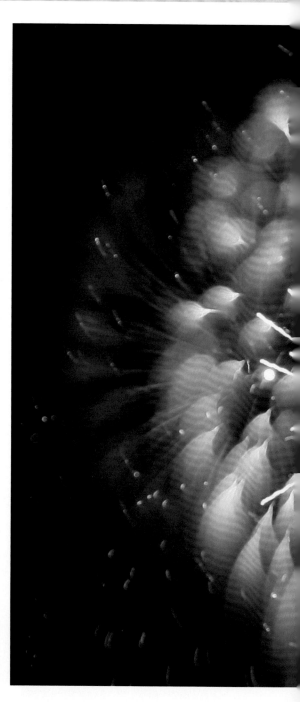

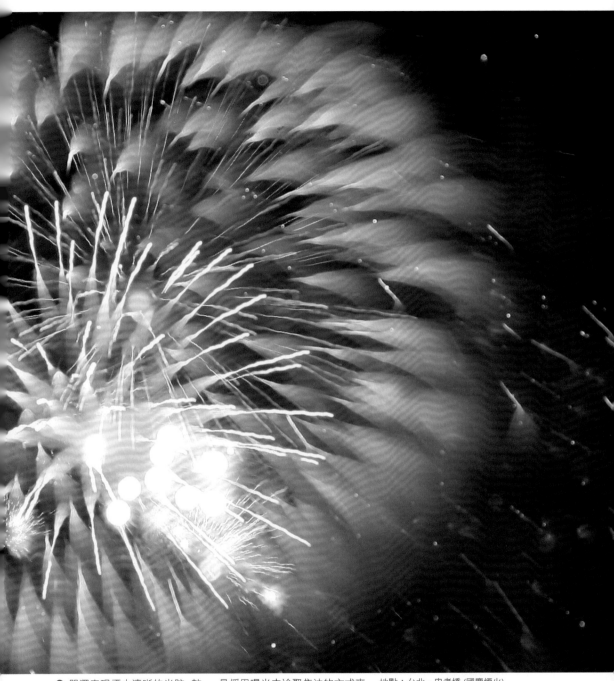

🔺 單獨表現煙火清晰的光跡，較無特殊之處，若能在曝光中途轉動鏡頭上的對焦環，即可表現出與眾不同的光彩，例如此作品就是採用曝光中途聚焦法的方式來表現，因而先爆炸的煙火呈現模糊效果，而後續的煙火則展現清晰的效果

地點：台北・忠孝橋 (國慶煙火)
採光：來自煙火本身的光線
測光：M 模式、煙火的光線持續變化, 因而無法測光
曝光：光圈 f8、快門 5 秒、ISO 100
攝影：WonderView 旗景數位影像

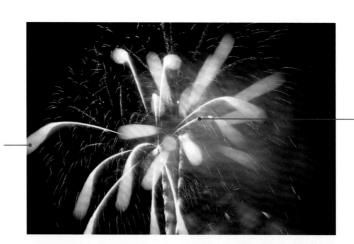

等煙火展開之後，才轉動鏡頭上的對焦環，如此後半段的煙火光跡就會變的模糊

一開始拍攝煙火時，由於鏡頭有正確對焦，因此前半段的煙火光跡較為清晰

△ 此煙火的表現手法，是在曝光中途轉動對焦環，使煙火影像由清晰變模糊，所以煙火一開始表現出細線條的狀態，但接近尾端就變成擴散的視覺效果

地點：台北・忠孝橋 (國慶煙火)
採光：來自煙火本身的光線
測光：M 模式、煙火的光線持續變化, 因而無法測光
曝光：光圈 f8、快門 3 秒、ISO 100
攝影：WonderView 旗景數位影像

＞ 拍攝煙火重點觀念整理

最後我們將煙火拍攝的重要觀念及注意事項做個彙整, 方便讀者查閱複習:

☐1 拍攝煙火是一個 "過程" — 由煙火爆發到散開為止。

☐2 因為拍煙火是一個 "過程", 其間亮度差異頗大, 所以拍煙火沒有相機測光這回事, 而要用眼睛測光, 每個攝影者拍攝的煙火都是代表個人獨到眼光的作品。

☐5 若要捕捉煙火各種遠近方位與角度, 最好廣角與望遠雙機使用, 因為拍攝期間根本沒有機會更換鏡頭。

☐6 一定要用腳架, 一定要用快門線。

☐7 請在煙火爆開的瞬間按下快門, 光跡多長就由曝光時間決定, 可設定快門速度, 一般約 1 ~ 8 秒, 也可用 B 快門配合黑卡, 手動控制曝光時間。

☐8 取下偏光鏡換上保護鏡。

拿開黑卡拍攝煙火爆發的畫面, 之後即可關閉快門

施放煙火前即先行曝光 8 秒, 以取得周圍的燈光環境

☐3 有些相機雖然提供煙火場景模式, 但各家廠商的設定都不相同, 一定要先試拍確定符合自己需求才用, 否則請用 M 模式來拍。

☐4 快門時間決定煙火光跡長短, 光圈大小則決定光跡粗細及周圍環境是否清楚, 一般從 f5.6 ~ f16 皆有人使用。若怕光圈太大使得光跡變粗, 你也可以使用小光圈在煙火施放前, 便先對周圍環境曝光 (使用 B 快門), 待取得清楚的背景後, 用黑卡遮住鏡頭, 等施放煙火時再拿開黑卡讓煙火入鏡。

◐ 2008 的 101 煙火據說將是最後一次, 當然不可錯過。記住, 要站在上風處才可以拍到清楚的煙火, 否則你可能只會看到一團白茫茫的煙霧

地點: 台北・101
採光: 周圍建築及來自煙火本身的光線
測光: M 模式、煙火的光線持續變化, 因而無法測光
曝光: 光圈 f20、快門 14 秒、ISO 100

24 海底攝影的光影表現

在海裏攝影, 只要對光的使用掌握地恰到好處, 再加上一些經驗, 就可以拍出很迷人的海底照片, 同時又能享受在海裏悠然自得的樂趣。

— 圖‧文/詹成尉

海底攝影技術提要

在海裏, 光的來源及光線的運用是海底攝影最難克服的一環。因為從水面往下沉 5公尺, 紅色的光波就被水吸收, 再下潛到 10公尺橘色就消失, 再下潛到 20 公尺黃色跟紫色也消失, 當潛到 30 公尺深的海底, 一切就剩下藍色。而且, 不但是垂直向下顏色的光波會被水吸收, 即使閃光燈橫向水平打光, 顏色也一樣會被吸收。所以當閃光燈橫向打出去 3 公尺照到一隻魚, 從魚本身反射回到鏡頭再加 3 公尺, 等於來回 6 公尺, 紅色一樣會消失。假設我在 20 公尺深的海裏看見一隻紅色的石斑魚, 如果我無法靠近它, 讓鏡頭距離這一隻紅色的石斑魚在 2.5 公尺內, 基本上再強的閃光燈都拍不出它該有的紅色。

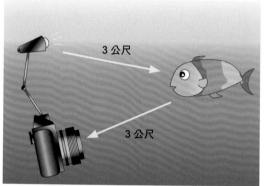

⬤ 自然光的光波會因水的深度被吸收, 閃光燈的光波亦會因水平方向的距離而被吸收, 以此圖而言, 閃光燈的光線來回總共 6 公尺的距離將導致紅色消失

即使在晴空萬里、海水清澈的海況, 水裏漫舞著無數的光束, 也只能讓你的視線變得比較好、看得比較遠、對焦比較容易, 但是對於相機捕捉色彩的能力並不會有太大的幫助。所以, 「光」在海底攝影是非常珍貴的, 你必須有足夠的光源才能拍出五彩繽紛的海底世界, 而自然光只有在比較淺, 靠近水面的地方才有色彩, 其他全靠水裏專用的閃光燈 (而且最好要有一對, 從兩邊同時打光), 當拍廣角及大景時, 最好兩種光源都有。

因此, 在海底攝影一樣要學習解決 3 個問題:

- ⬤ **採光** — 你的光源有多少是自然光, 有多少是來自於閃光燈?還是只要拍剪影?

- ⬤ **測光** — 這個步驟讓你知道相機所設定的光圈及快門的組合是不是太暗?太亮?

- ⬤ **曝光** — 以數位單眼而言, 這裏要控制 4 個因素:光圈、快門、ISO值 (感光度) 及白平衡, 才能讓色彩自然呈現。

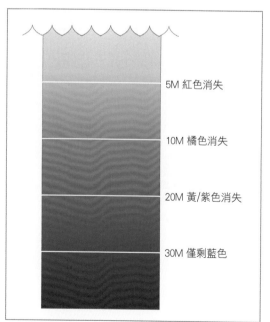

5M 紅色消失

10M 橘色消失

20M 黃/紫色消失

30M 僅剩藍色

⬤ 光波會隨著水的深度而被吸收, 以致漸漸失去色彩

看到這裏，不禁讓人擔心在海裏被波浪及海流推過來推過去，兩手拿著相機，只能靠腳力游泳，又要保持耳壓平衡，而拍一張照片又要設定這麼多參數，會不會太難控制了？其實只要對光的使用恰到好處，加上一些經驗就可以拍出很迷人的海底照片，同時又能享受在海裏悠然自得的樂趣。

你必須與小丑魚相距在 3 公尺以內，這樣才能拍出小丑魚身上的紅色

足夠的光讓海底世界還原它該有的色彩

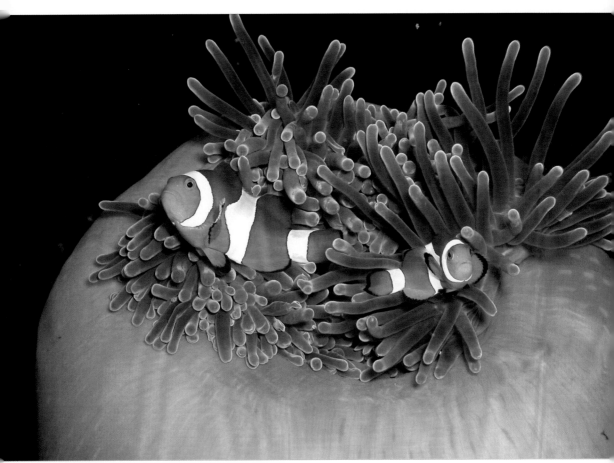

⬤ 紅色小丑魚

耐心是海底攝影最重要的成功因素，當你設定好相機，剩下的就是等待，等待魚、小蝦游入你的畫面

相機：Olympus4040、外接廣角鏡

測光：M 模式、點測光

曝光：光圈 f5.6、快門 1/100 秒、ISO 100、閃光燈

海底測光技巧

海底攝影不能等到要拍照前才測光。在相同的深度及與主題相同的距離，就可以先測光，預先設定好光圈及快門。測光是一個讓你知道參數設定的步驟，在經驗慢慢累積後，從成功的照片就會學到在什麼樣的深度、多強的閃燈強度、距離、跟主題本身的色彩，需要做什麼樣的設定值。因為在海裏往往會有人生難得一見的驚奇，或許忽然間游過一隻巨大的魟，如果沒有預先在這場景設好一定的光圈、快門組合，可能根本來不及拍，這隻魟已經游走了。因此在海裏測光，你可以先在潛水悠遊自在時就先測一下，把設定值調好，當你又游到另一個截然不同的環境再測一下，然後重新設定，這樣才能隨時拿起相機捕捉那千載難逢的一刻。

因為距離水面很近，可以接收到一些自然光

還是需要閃光燈替海龜補光，否則身體的條紋會出不來

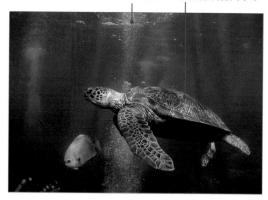

◐ 靠近水面的海龜
靠近水面時可以善用自然光，而且光跟影會呈現很自然的對比

相機：Olympus4040、外接廣角鏡
測光：M 模式、矩陣測光模式
曝光：光圈 f7.3、快門 1/500 秒、ISO 100、閃光燈

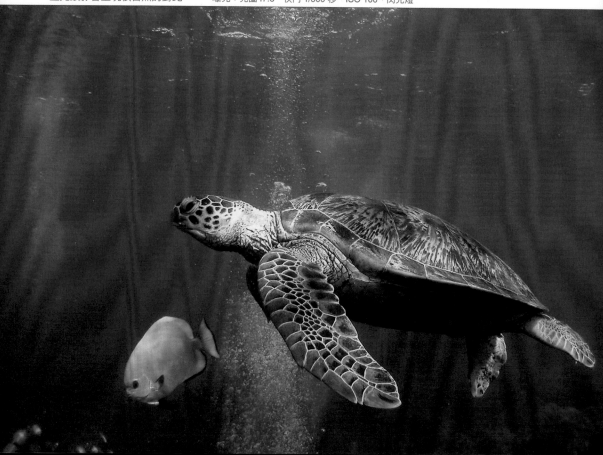

市面上數位單眼相機全部都有內建的測光功能，而且只要輕輕按著快門，就會顯示太暗或太亮，然後你就可以調整光圈、快門以及閃燈的強度。但首先，你必須知道你的攝影目標是大魚？是小蝦？是廣角？還是微距？以便選擇適當的測光模式。

光和焦點都集中在畫面中心，而且範圍不大，很適合用**點測光**模式測光

- **點測光**：這個模式只測量對焦點中心的小小範圍，大約整個畫面中心的 10%，這種測光一般適合微距攝影，而且主題很小、背景也很單調，例如一片沙、一塊石頭。這種情形，只要有充足的光線灑在主題上即可，所以只要知道太暗，就可直接調整閃燈的強度補光。即使有多點對焦模式的相機，通常也一定會配有相對的多點測光模式輔助。

Crinoid

如果只是要呈現生物臉上微細的表情，光跟焦點可以集中在畫面的中心部分，讓主題更明確

相機：Canon 350D、60mm 微距鏡
測光：M 模式、點測光模式
曝光：光圈 f5、快門 1/200 秒、ISO 100、閃光燈

● **中央重點平均測光**：這是海裏最常用的模式，
因為這種模式的測光範圍大約是整體畫中心
的 70%，所以主題及部份背景的光是否足夠
都會測到，對拍大景或小束西都可使用。

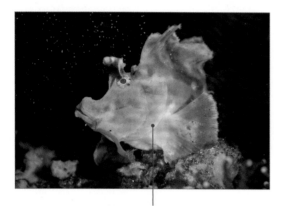

將整隻魚安排在畫面中央，
且魚身佔了將近 1/2 的畫面，
適合使用中央重點測光模式

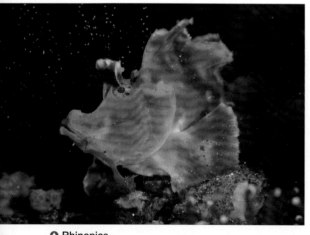

△ **Rhinopias**
大自然的進化使得這隻魚 (Rhinopias)
的頭像一隻犀牛，它的臉有一種高
傲的神情

相機：Canon 350D、60mm 微距鏡
測光：M 模式、中央重點平均測光模式
曝光：光圈 f5.6、快門 1/200 秒、ISO 100、閃光燈

● **矩陣測光**：這個測光模式在拍仰角，對著水面
拍一隻大魚或一群魚，而太陽在水面上形成一
個光暈，甚至也可用較高速的快門拍下光束。
所以一般都是用在靠近水面，逆光補正的狀
況，而且也只有廣角才能拍攝這種場景。

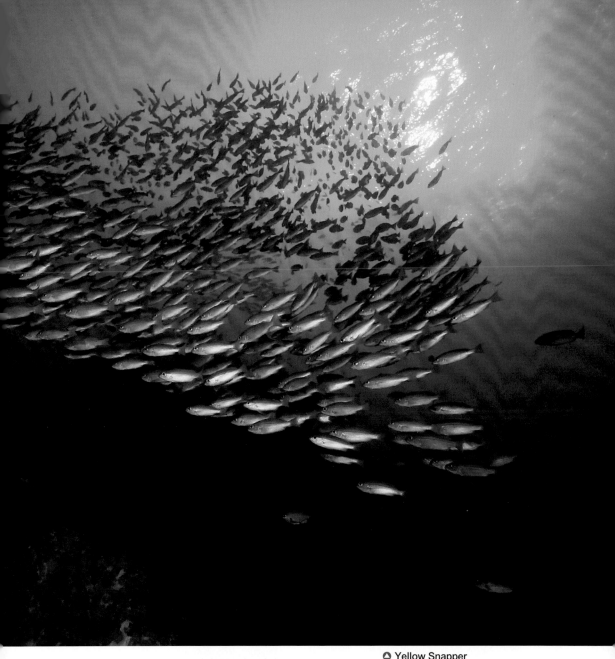

仰角拍攝, 將陽光在
水面上形成的光暈入
鏡, 此為逆光的情況,
適合用矩陣測光模式

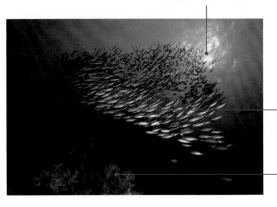

靠近水面可以接收到自
然光, 但水面下仍要用閃
光燈補光才能顯示顏色

因為閃光燈的光線, 才
能呈現出珊瑚的紅色

🔵 Yellow Snapper
水面上的光暈, 加上淺藍到深藍
的漸層使畫面有一種深度感, 而
魚身上鱗片的反光, 讓人感覺光
跟色彩都非常充足

相機：Canon 350D、 12mm 廣角鏡
測光：M 模式、矩陣測光模式
曝光：光圈 f9、快門 1/125 秒、ISO 100、閃光燈

海底採光技巧

其實在海裏拍攝的每一張照片幾乎都會用到閃光燈，除了少數的剪影照片，閃光燈在海裏有雙重作用。海底其實是單一的藍色色調，打閃光燈可以把它當作像 "著色" 一樣，所以並不一定要一片亮到像沙龍照一樣，而是把原色帶出來。因此小生物看似融入背景，但在適當的打光後，不僅原色重現，甚至身上細緻美麗的斑紋也清楚易見。適當的著色才能呈現出大自然進化後所賦予生物的美感。

另外，閃光燈的加強光源可以讓攝影者有更大的彈性去調整光圈，進而控制景深。如果你的閃光燈夠強 (GN>15，GN 值的說明可參閱第 31 章)，在拍攝微距時，你可以將光圈調到 f13 以上，那麼拍攝上對焦就容易很多。尤其當你的主題是兩隻魚一前一後並排，如果因為光源不足，你只能使用 f5.6 以上的大光圈，那麼你可能只能拍一隻對焦、另一隻模糊。當然精準地使用景深也是一種構圖的美感，這裏要強調的是，正確採光可以讓攝影上有更多的選擇。

海底攝影的一個重大挑戰就是如何善用「自然光」，因為只有自然光才可以讓海底世界呈現出蔚藍的漸層，從白的光束到深海的寶藍。這種漸層效果是最好的背景，就如同舞台上美術燈只打在主角身上，當光線由上往下照射，在黑暗中，不但能集中焦點，而且讓人心生敬畏。一般可以在水面下約 10 公尺內，能見度還不錯的情況下，仰角約 45 度，試著把部分太陽在水面上的

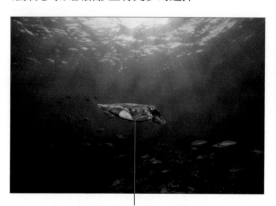

從烏賊的身上可以看出，自然光及閃燈的曝光平衡，感覺十分協調

▶ Squid 烏賊

背景跟主題都光源充足，但感覺上閃光燈只是補充顏色，整個畫面則充斥著純自然光，兩種光源配合地恰到好處

相機：Canon 350D、10mm 廣角鏡
測光：M 模式、矩陣測光模式
曝光：光圈 f9、快門 1/80 秒、ISO 100、閃光燈

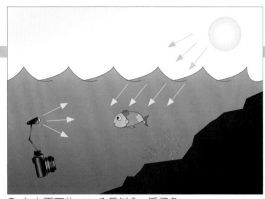

光暈包含在畫面上方的一小角 (避免過度曝光)，正對著主題 (一隻魚，或另一個潛水的人)，運用足夠的閃光燈，逆著自然光，將本來會反黑的主題補上色彩。這種雙重光源的運用，就像是將這隻魚當成愛情片中，女主角走在夕陽下，橘紅的太陽、漸層色彩的天空、加上女主角美麗的面孔依然清楚，兩種不同的美感同時存在一個畫面，呈現出一種協調感。

🔵 在水面下約 10 公尺以內，採仰角 45 度逆光拍攝，可充份運用兩種光源 (自然光和閃光燈) 營造特殊的協調感

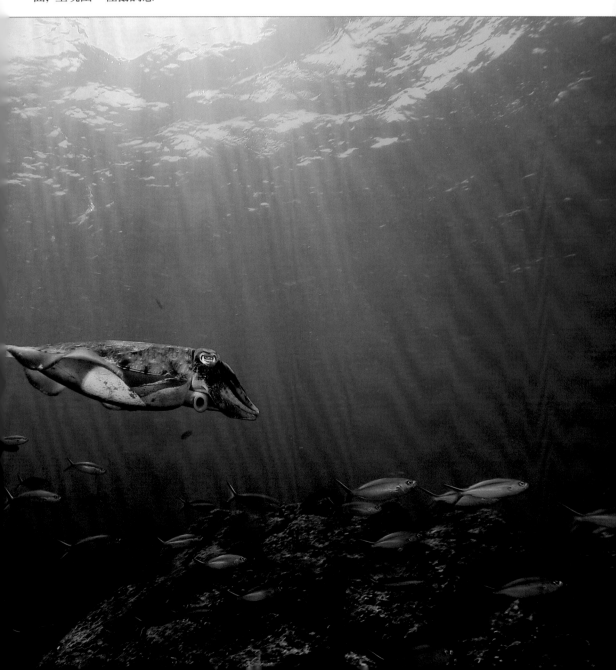

另外一種採光方式就是純自然光。一般海底攝影都是用在**剪影**，或是在水面下 2 ~ 5 公尺，拍攝魚群或是拍迴游性大魚的畫面。在這種光線充足的海況，事實上在測光後，用光圈優先或快門優先曝光模式就能拍出效果很好的照片；這是因為數位單眼內建的測光系統以及自動、半自動曝光模式，都是以陸地上使用為主，所以在接近水面時，相對比較像陸地上的狀況，採光容易，光線的運用也比較容易上手。

距離水面很近，可接收到足夠的自然光，所以即使採取自動或半自動曝光模式，成功機率也很高

因為還可以接收到一些自然光，所以剪影尚可看到部份細節

▶ **潛水同好 Tommy**
剪影在海底攝影算成功率相當高的拍攝技巧，只要對比清楚的呈現，畫面就可傳遞出簡單的美感

相機：Canon 350D、20mm廣角鏡
測光：A 模式、中央重點平均測光模式
曝光：光圈 f8、快門 1/100 秒、ISO 100、閃光燈

海底曝光控制

在光源充足的情況下，海底攝影的 "正確" 曝光有四個參數要考慮：**光圈、快門、感光度** (ISO 值)、和**白平衡**，這四個參數各自主宰著一張攝影作品中主要的成功要件。

> 要提醒的是，其實所謂 "正確曝光" 是一種相對值，在基本要件符合下，只要能呈現出該有的層次感、色彩對比、動感、色溫，都可以算是 "正確曝光"，尤其海底的生物到底真正的顏色也非常難以斷定，特別是很多生物都可以變色或擬態。

「**光圈**」除了能控制多少光放入照片的畫面，更重要的是景深。光圈值高 (同一個鏡頭)，就能產生較大的景深，f22 的景深幾乎是無限長，反之 f5.6 就只有鏡頭前很薄的一層空間是對焦，相機對焦後，再靠近一點或退後一點就失焦。但是精準地使用較低的光圈值 (大光圈)，可以拍出銳利的層次感，而且朦朧的背景更能襯托出主題物的美感，在照片上也容易表現出遠近。反之，在較高的光圈值 (小光圈) 則很容易對焦，海底拍照因為晃動的關係，雖然有自動對焦，但

如果光線不足，又沒有對焦燈輔助，其實用高光圈值可達成較高的成功率。

在海底攝影，「**快門**」相對比較好控制。因為在海裏所有的動作都會慢下來，即使游得很快的魚，1/100 秒也足以把它 "定" 住在畫面上。所以放慢快門，尤其是拍一些動作較慢的蝦、蟹，慢速快門 1/30、1/60 可以多放一些光在照片上，相對顏色也會更亮麗。

海底攝影只有一個情況快門控制比較複雜，就是在靠近水面時要拍**光束**。光束是海浪在海面上飄動，而太陽光穿透水面時，一部分的角度可讓光波穿透，一部分被海面折射反光，所以光束視覺上會跑來跑去。快門必須快到 "定" 住光束，但又不能快到光束的光還來不及進入鏡頭，快門就已經關起來了。而且太慢的快門會使太陽在畫面上的光暈變成一個 "燒焦" 大光球，加上早上、中午、下午，太陽光的位置不同，對光束的形成也會有影響，所以必須累積相當的經驗值才能捕捉光束。不同廠牌的設定值會有所不同，但建議可從 1/400 秒、1/500 秒開始嘗試。

僅拍攝部份的光量，較容易避免光量過曝

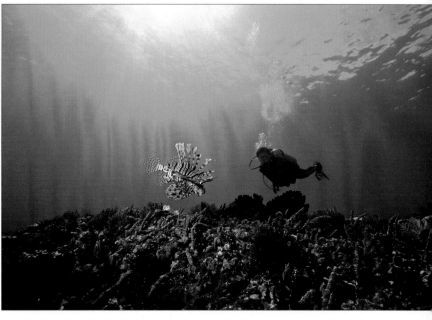

▶ Light
光束給人一種對大自然的敬畏

相機：Canon 350D、 12mm廣角鏡
測光：M模式、中央重點平均測光模式
曝光：光圈 f8、快門 1/200 秒、
　　　ISO 100、閃光燈

「**感光度** (ISO值)」是沿襲膠卷底片的名詞，事實上數位單眼是一種模擬的感光處理，但原理是一樣的。愈低的值，例如 100，感光度就較低，愈高的值，例如 800，感光度就愈高。對海底攝影而言，因為大多靠閃光燈補光，所以設定 ISO 100 都沒有太大的問題。只有在拍沉船、較深的海域 (超過 30 公尺)，整體環境比較陰暗的拍攝場景，建議感光值可以調高，同時可以有彈性去調高光圈，如此可增加景深，比較容易表現出船體殘骸中生長著許多海底生物的奇景。

「**白平衡**」會決定曝光後的色溫。因為水會吸收顏色，而且是從暖色系先吸收，所以白平衡的設定也會影響顏色的 "自然感"。因為海裏攝影多數光源是靠閃光燈，所以建議用**閃光燈**的白平衡模式，只有在水面 5 公尺內才用**日光**的白平衡模式。相機大部分有**自訂白平衡 (Custom)** 模式，但建議不要使用，因為海裏是找不到真正的白色，即使是白砂，其實也是偏黃或金黃，所以很難拍到一張純白作為基本設定。而以陸地上的白色自訂白平衡也會過 "白"，使其他的色彩看起來跟海裏藍色的背景感覺不融洽。市面上已經開始有一些數位相機內建海底專用的白平衡模式，這功能能算是非常貼心的設計。

總結

光在海底攝影就像在著色一樣，當你在拍一隻魚，你會希望整隻魚都有著色，而不是一半亮、另一半暗，所以要用一對閃光燈，從兩邊同時打光，而且光不是用 "照射" 而是輕輕地灑在攝影主題上。大部份的魚，鱗片都會反光，而拍攝的環境卻又陰暗，所以要光，但畫面又不能太亮。海裏攝影必須配合一些偶然的條件因素 (例如罕見的生物)，加上攝影者對相機性能的熟悉度以及本身構圖的創意，配合對光源的運用，才能拍出很有吸引力的作品。海底攝影的難度可能就是它最迷人的地方！

海底所看到的純白不同於陸地上的純白，用**自訂白平衡**模式並不適當

◎ 藍色海底世界

當距離太遠（超過3公尺），閃光燈只能
讓影像的框線比較清楚，但對顏色並
沒有多大幫助，靠仰角借自然光也只
能呈現遠近的感覺

相機：Canon 350D、 20mm 廣角鏡
測光：M 模式、矩陣測光模式
曝光：光圈 f7.1、快門 1/200 秒、ISO 400、閃光燈

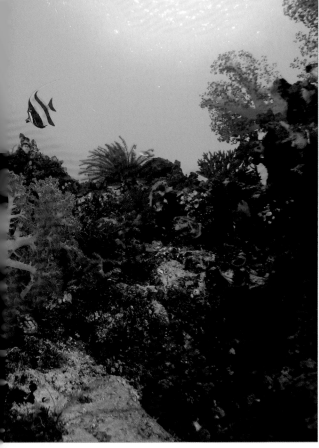

◀ 逆光海底景緻

海底出現 "純白" 的機會不多，但
對著水面上的太陽拍光暈，就比
較會出現白色的一圈

相機：Canon 350D、 20mm 廣角鏡
測光：M模式、中央重點平均測光模式
曝光：光圈 f9、快門 1/100 秒、ISO 100、閃光燈

海底攝影達人—詹成尉作品

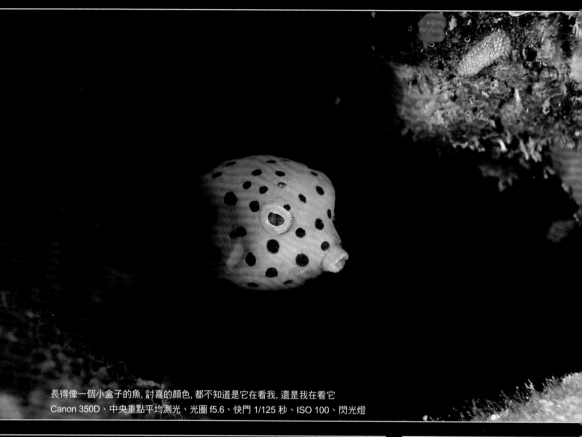

長得像一個小盒子的魚, 討喜的顏色, 都不知道是它在看我, 還是我在看它
Canon 350D、中央重點平均測光、光圈 f5.6、快門 1/125 秒、ISO 100、閃光燈

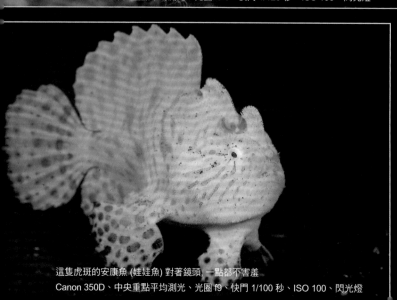

這隻虎斑的安康魚 (娃娃魚) 對著鏡頭, 一點都不害羞
Canon 350D、中央重點平均測光、光圈 f9、快門 1/100 秒、ISO 100、閃光燈

這種 Jawfish (後頜魚科) 是雄魚含魚卵孵
出小魚, 但這隻像是一副要咬人的樣子
Canon 350D、中央重點平均測光、光圈
f5.6、快門 1/160 秒、ISO 100、閃光燈

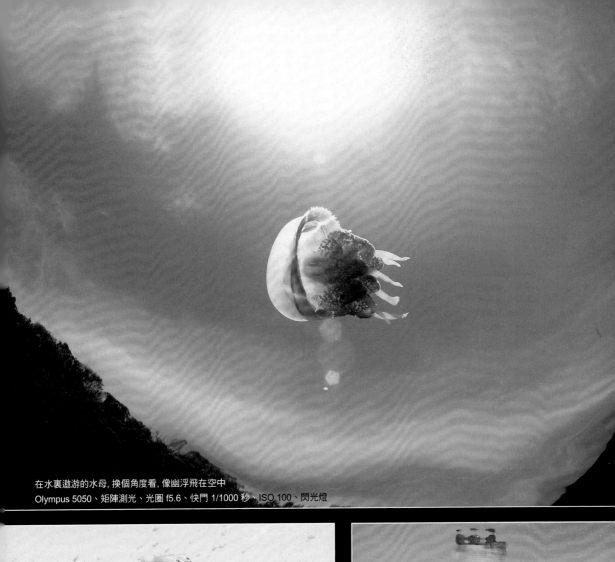

在水裏遨游的水母, 換個角度看, 像幽浮飛在空中
Olympus 5050、矩陣測光、光圈 f5.6、快門 1/1000 秒、ISO 100、閃光燈

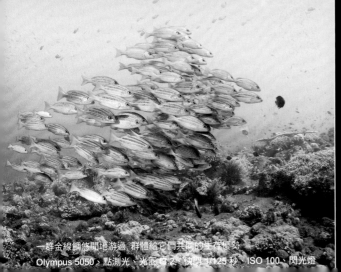

一群金線鯛悠閒地游過, 群體給它們共同的生存態勢
Olympus 5050、點測光、光圈 f2、快門 1/125 秒、ISO 100、閃光燈

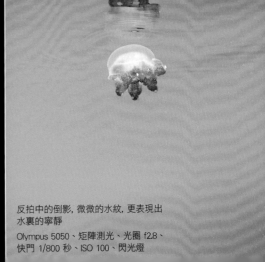

反拍中的倒影, 微微的水紋, 更表現出水裏的寧靜
Olympus 5050、矩陣測光、光圈 f2.8、快門 1/800 秒、ISO 100、閃光燈

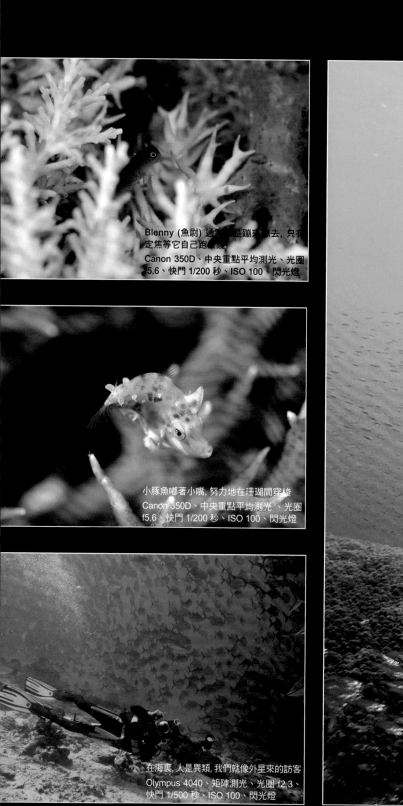

Blenny (魚尉) 通常 是蹦來跳去, 只有
定焦等它自己跑...

Canon 350D、中央重點平均測光、光圈
5.6、快門 1/200 秒、ISO 100、閃光燈

小豚魚嘟著小嘴, 努力地在珊瑚間穿梭
Canon 350D、中央重點平均測光、光圈
f5.6、快門 1/200 秒、ISO 100、閃光燈

在海裏, 人是異類, 我們就像外星來的訪客
Olympus 4040、矩陣測光、光圈 f2.3、
快門 1/500 秒、ISO 100、閃光燈

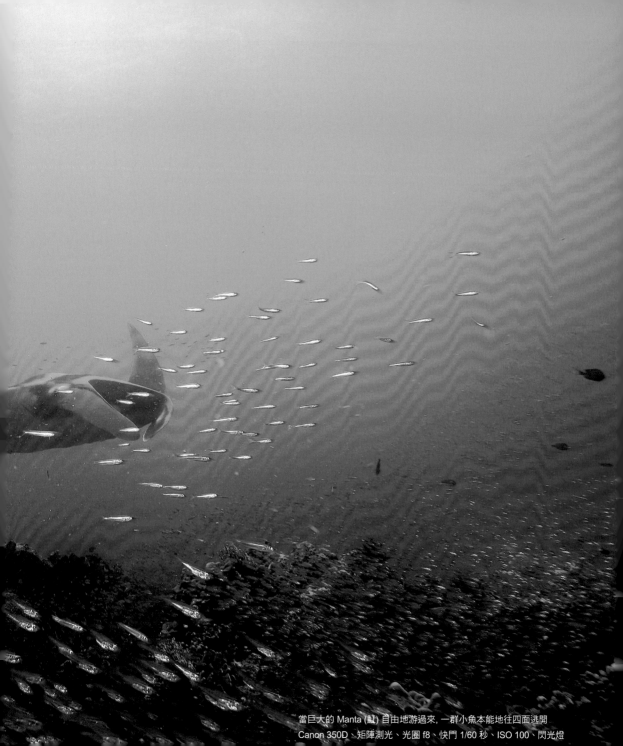

當巨大的 Manta (魟) 自由地游過來, 一群小魚本能地往四面逃開
Canon 350D、矩陣測光、光圈 f8、快門 1/60 秒、ISO 100、閃光燈

各時段的光影特性

——光影呈現的效果取決於攝影者處理光線的能力與觀念，而要訣就在於是否了解現場光線的特性以及拍攝技巧。

自然美景變幻萬千，不僅春、夏、秋、冬四季不同，晨昏、日夜亦各有巧妙，所以攝影人千萬不可以有刻板印象，以為北海道就是鮮豔的花田、希臘就是白牆和藍屋頂、埃及就只有炎熱的沙漠和金字塔。其實人文、景物都有它不同的面貌，攝影人可以在一天當中不同的時段、一年當中不同的季節，觀察到各種有趣、微妙的變化。本篇我們將就一天當中不同時段的光影特性，以及各時段的採光、測光、曝光的要領來加以說明。

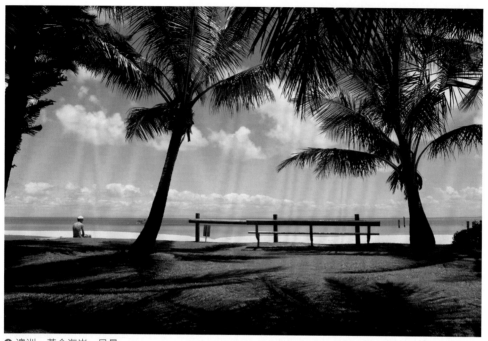

⬥ 澳洲‧黃金海岸‧早晨

⬥ 澳洲‧黃金海岸‧黃昏

同一場景不同時段的光影變化 (一)

即使是相同的場景，不同時段的光影所付予的氛圍、所引發的情感是完全不同的。早晨的海邊，新鮮的空氣、明亮的光線，讓人忍不住敞開胸懷，奔向大海的懷抱；到了黃昏時刻，棕櫚樹和孤單的長椅彷彿也在欣賞落日，靜靜等待黑夜的降臨

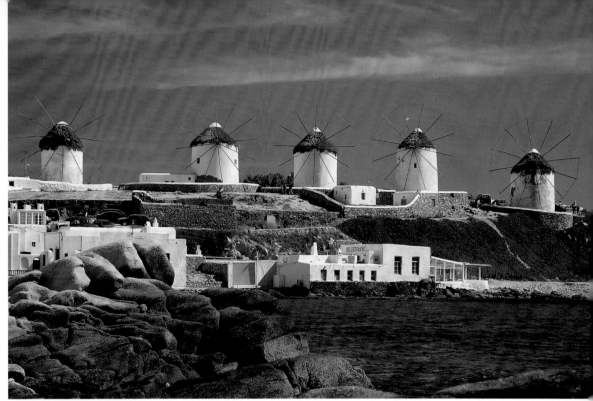

◯ 希臘・米克諾斯・白天

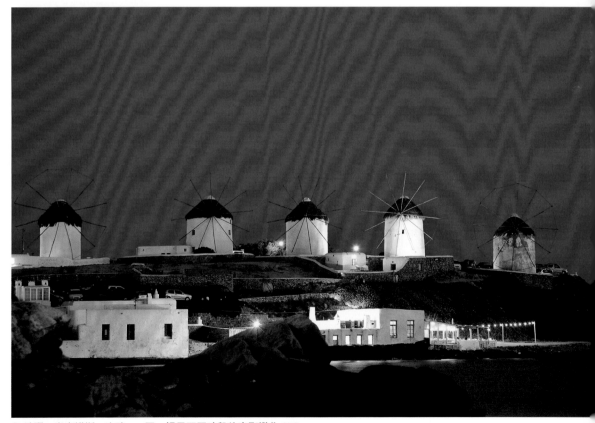

◯ 希臘・米克諾斯・夜晚　　**同一場景不同時段的光影變化 (二)**

不同時段的光影讓米克諾斯散發出　　鄰家少女, 夜晚則是豔光四射的貴夫
完全不同的氣質, 白天是嬌柔可愛的　　人, 果然是濃妝淡抹兩相宜!

25 晨曦的光線

光線變化萬千，特別是在晨曦的時刻更是如此。日出前夕與旭日初升的當下，炫麗的色溫是令許多攝影者著迷的地方；日出之後，投射角度仍低的光線再配上清晨的薄霧或雲海，將使場景的空間感展現無疑。

晨曦時刻的光線特性

變化萬千的色溫

一般而言，只要是晴朗天氣，在晨曦時刻的色溫都相當艷麗，接近太陽的色溫呈現濃郁的紅、橙表現，從光源位置漸層擴散，並與天空的藍、紫會合。這些變化在幾分鐘之內就會有完全不同的組合，所以即使是同一構圖的作品，也會因不同的色光表現而呈現截然不同的風貌。

> ### 晨曦時刻的白平衡設定

晨曦時刻的色溫大約在 2500° K 至 3500° K 之間，陽光中多呈現紅、橙色光，此時相機的白平衡應設定在多少範圍呢？若按照正常白平衡修正的標準，則應選擇接近 2800° K 的鎢絲燈模式，然而這麼做，畫面的紅、橙色彩會被修正，反而失去迷人的色溫表現。因此，建議您可嘗試不同的色溫模式，例如刻意設為多雲、陰影模式，若是相機有更改白平衡數據的功能，則應往高色溫調整 (如 10000° K)，這樣晨曦時刻的紅、橙色光表現將會變得更加濃郁。

還有，晨曦時刻的色溫變化速度很快，相機的白平衡模式也應隨時變化，不要固定一個模式拍到底。

○ 等級較高的數位相機會提供可調整色溫數值的選項，方便攝影者進行更多的變化，創造與眾不同的色溫效果

○ 色溫表現是攝影上相當迷人的效果之一，不過若想拍攝這難得的色光表現，就非得在清晨或日落的時刻，所以攝影人稱這兩個時段為「黃金時刻」。要注意的是，拍攝時不要只拍天空的色溫本身，應適時加入陪襯的景物，例如此畫面的山脈、雲海…等，這樣才能增添畫面的意境，若只有色溫表現則會顯得單調

地點：嘉義・阿里山
採光：晨曦時刻的逆光
測光：使用中央重點測光對天空中的雲彩測光
曝光：光圈 f22、快門 10 分鐘、ISO 100
攝影：應文進

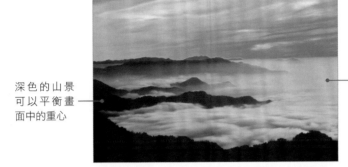

深色的山景
可以平衡畫
面中的重心

色温效果除了展現
在天空中, 也反應在
雲海上, 為原本單調
的白色雲海加入了
鮮紅的色彩表現

展現空間的立體感

太陽升起之後，由於位置還很接近水平面，光線投影的角度較低，再加上清晨的水氣比其它時段充足，此時若有薄霧或雲朵的幫襯，幸運的話就可看到迷人的斜射光，讓整個畫面忽而立體起來，空間感十足。

陽光從枝葉的縫隙射入

空氣中的水氣受到光線照射蒸發,清楚可見

◀ 白天看來很普通的林道，由於清晨的水氣與低角度的斜射光線，讓整個空間灑滿金黃色的光束，有如置身仙境一般。通常晴朗天氣不妨起個大早到林間走走，遇到斜射光的機率還滿高的。本例由於亮部和暗部的面積平均，所以使用矩陣測光對整個畫面測光，然後減 1/2 EV 讓光束更明顯

地點：北海道
採光：清晨時刻來自畫面右上角的斜射光
測光：A 模式, 使用矩陣測光模式測量整個畫面
曝光：光圈 f4.5、快門 1/350 秒、ISO 200、曝光補償 -1/2 EV
攝影：WonderView 旗景數位影像

晨曦光線的拍攝技巧

拍攝題材的選擇

晨曦時刻的陽光需穿過較厚的大氣層，加上空氣中較多水氣的緣故，使得現場瀰漫朦朧的視覺感受，適合表現具有抒情元素的主體，不管是人物、花草、岩石、山林、海面⋯都是不錯的題材。取景時要注意應以 "簡單" 為原則，過多雜亂的物體會破壞畫面傳達的語言；另外，晨曦時刻的太陽、雲彩多半是考量的重點，適時加入將有助於作品張力的表現，強化抒情的心境。

清晨時的 "陰影" 也是表現的重點之一，此時陰影的色溫偏高，通常帶有深藍色，而被太陽照射到的物體又呈現黃色或金黃色的光輝，冷色調的藍色和暖色調的黃色碰撞在一起，會形成許多怪異或有趣的畫面，是表現創意的好時機。

晨曦時所引起的
藍色色溫效果

樹幹的造形與
線條是此作品
吸引人的特質

表現的重點是在樹
木，因而對焦對置與
景深範圍，只需控制
在前方的樹木即可

柔和影像的反差往往較不明顯，此時可增加相機的反差設定來改善；但也可以反其道而行，降低反差來強化柔和朦朧的效果。

⚫ 雲層將原本就很微弱的陽光遮擋，使得照片整體的亮度變得較暗，因而選擇亮色系的樹幹來拍攝，以避免畫面的主體不夠明確。同時藍調的色溫與近似黑色的暗部更將淺色的樹木線條顯現出來，不至於因為照片較暗而降低了作品的視覺強度

地點：嘉義‧阿里山
採光：晨曦時刻的微弱光源
測光：使用中央重點測光對
　　　天空中的雲彩測光
曝光：光圈 f22、快門 10 分
　　　鐘、ISO 100
攝影：應文進

採光概念

晨曦時段的採光特性可考量**主體形態、表面層次**兩個要點。在**主體形態**方面, 由於此時太陽的位置較低, 建議選擇輪廓明顯的主體, 例如建築、岩石、山峰、樹木 ... 等, 並且利用**側光、逆光**來表現；取景角度上, 則以不讓主體被場景中的影子所重疊為主。在**表面層次**方面, 隨著太陽逐漸升高, 照射的面積愈來愈廣, 許多地物的輪廓漸漸亮了起來, 但尚有一些隱沒在陰影中, 此時運用**順光、斜順光**可以充份表現出地表的層次。另外, 當下的光線具有明顯的紅、橙色光, 所以物體的色彩會被改變, 要善於利用。

紅色、紫色色溫是晨曦時刻最常見的色溫表現

水面的反光不應消除, 如此才能表現出光影, 間接與深色的岩石形成明暗的對比

晨曦初期的光線不是很亮, 請搭配三腳架與快門線一起拍攝, 以減少相機震動疑慮。

▶ 為了要表現石頭的光影效果, 所以選擇逆光的角度來表現, 此外更調整偏光鏡好讓畫面中積水的區域產生反光, 進而與深色的岩石形成亮暗的對比, 若是消除反光的話, 反而會讓前景沒有變化, 變成一片黑

地點：基隆・北海岸
採光：晨曦時刻的逆光光源
測光：使用中央重點測光, 對天空中的雲彩測光
曝光：光圈 f22、快門 10 分鐘、ISO 100
攝影：應文進

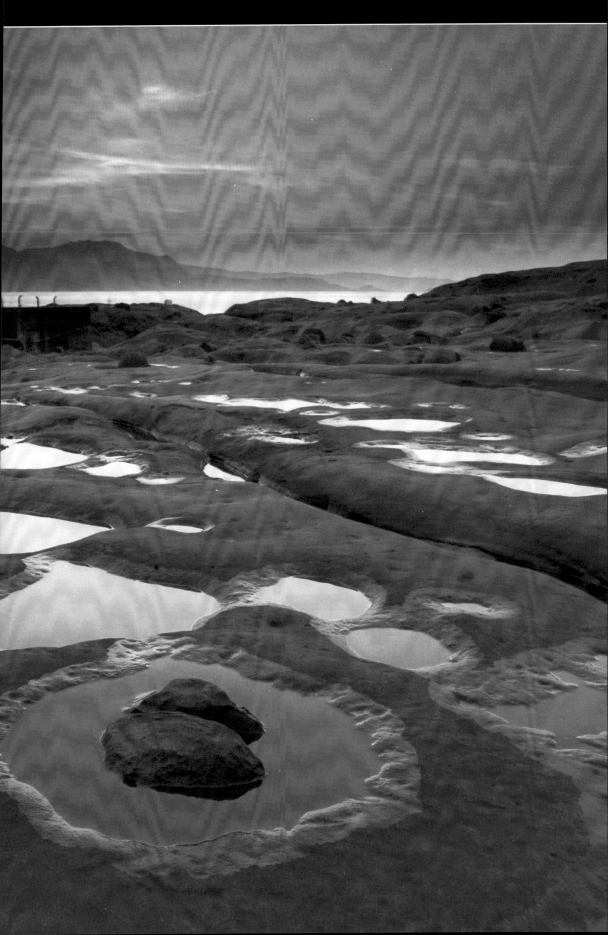

測光依據

晨曦時刻光線的變化相當快速, 所以測光要更加靈活。若要表現的是日出前夕或日出時天空的色光, 而讓前景的景物變成全黑的剪影, 建議可用**點測光**對天空的雲彩測光。不過, 若取景畫面包括太陽, 則測光區域是以太陽以外的雲彩為測光依據, 這時您可依測光區域的大小, 選用合適的測光模式, 一般建議採用**中央重點測光模式**來測光。

當整個太陽跳出來之後, 亮度漸漸增強, 但空氣中的水氣尚未完全散去, 所以光線偏向於軟調光性質, 此時以**矩陣測光模式**對整個場景進行測光, 一般而言可以得到不錯的曝光結果。

太陽靠近水平線的關係, 使得水平線區域出現金黃的色溫表現

色溫作品往往過於平靜, 容易造成畫面呆板的問題, 為避免此狀況, 可將水平線的位置安排在畫面三分之一處

🔺 此作品迷人的地方就在金黃色的色溫效果, 因而拍攝前對此區域進行測光, 以取得正確的曝光表現。另外, 畫面下半部的山景, 因為陽光照射不到, 本來就呈現曝光不足的情況, 因此曝光時不需要取得此區域暗部細節, 只要讓畫面上半部的曝光正確即可

地點: 基隆・北海岸
採光: 晨曦時刻的逆光光源
測光: 使用中央重點測光, 對天空中的雲彩測光
曝光: 光圈 f22、快門 10 分鐘、ISO 100
攝影: 應文進

曝光技巧

晨曦時刻的色溫艷麗、光線柔美，不過若用數位相機測光結果直接拍攝大都會讓人失望。建議在測光後，將曝光值再降低 1/3 EV～1/2 EV，以取得更飽和的色彩表現。還有，逆光拍攝時，若不希望前方景物黑壓壓地一片，可搭配**漸層減光鏡**或是**黑卡**來拍攝。

然而不止這樣，因為此時的光線變化相當快，也許前後差距不到一分鐘，整個曝光結果便又不一樣。所以建議開啟相機的**包圍曝光**功能，連續拍攝不同曝光的照片，事後再透過相機的色階分佈圖進行檢視，挑選出最理想的相片，如此才不會錯失良機造成遺憾。

對天空的雲彩測光

用手電筒替背光的拳頭石補光

▶ 萬里的拳頭石是拍攝日出色溫相當熱門的景點，有心嘗試的人清晨四點就要到達才能佔到好位置，還有手電筒不可少，為了自己的安全，也可以順便做補光的用途

地點：萬里・拳頭石
採光：晨曦時刻的逆光光源
測光：使用中央重點測光，對天空中的雲彩測光
曝光：光圈 f22、快門 8 秒、ISO 100
攝影：應文進

26 上午的光線

相較於日出、晨曦時刻，上午 8 點到 10 點這段時間的光線變化較少，即使是攝影初學者也很容易就能取得不錯的曝光結果。不過您真正要面臨的是在平凡的光線中，如何為主體創造出與眾不同的光影表現。

上午的光線特性

光線表現穩定

上午的光線表現，除了色溫的紅、橙效果愈來愈不明顯外，在光源方向、光質、亮度、...等方面也不會有太大的變化，這點與晨曦時刻的光線是截然不同的。這樣的特性可讓攝影者從容不迫的進行採光、測光、曝光等拍攝動作，不過攝影者仍需注意，天空中的雲層偶爾會將陽光遮住，讓光線產生間斷性的變化，這時建議您應先稍等一下，待光線恢復正常之後再進行拍攝。當然，你也可以抓住這一瞬間的變化來拍攝難得一見的景像。

> ### 曝光的安全偏移

為了避免按下快門的瞬間，因為外在環境或主體的亮度突然變化，而使得照片曝光過度或不足，有些數位相機設有**曝光安全偏移**功能選項，只要啟動後，當相機遇到光線瞬間變化時，就會自動改變攝影者設定的快門或光圈值，以獲得合適的曝光結果。

曝光安全偏移只能在**光圈優先**、**快門優先**的半自動曝光模式中使用，若是**自動**、**手動**、**情境**模式將無法設定；另外，若是為了表現另類的曝光效果，則建議將此功能關閉，以免拍出來的照片張張 "曝光正常"。

▶ 晴朗天氣的上午，陽光的變化相對穩定，本例是採取順光，讓天空的藍、花田的紅、紫、白、黃更加凸顯，形成鮮豔的對比；此外，用廣角鏡頭製造出的延伸感，可以讓花田顯得更壯觀

地點：日本・北海道富田農場
採光：上午 9 點多的陽光，採順光拍攝
測光：A 模式，使用矩陣測光對整個畫面測光
曝光：光圈 f13、快門 1/90 秒、ISO 50
攝影：WonderView 旗景數位影像

用廣角鏡頭強化花田的延伸感

順光可以忠實呈現天空和花朵的色彩

具有兩種光質表現

一般而言，只要是晴空萬里的好天氣，上午的光質多屬於硬調光性質，不過，此時的太陽愈來愈高，照射到地面的光線會產生 "反射光"，並投射到物體的背光面，當這些光線一起投射在物體上，就會產生不同的光線特徵，例如硬調光會在照射的位置產生明顯的明暗反差，但是反射光卻具有平衡反差的效果，這樣畫面就會呈現明亮、立體感，而陰影面又具有柔和豐富的層次表現。

不規則形狀的陰影增添畫面的趣味性

白色沙灘會反射光線，使得沙灘上的陰影柔和許多

上午的光線會投射在大地而產生柔和的反射光，但是若反射區域的顏色比較深、紋理較為粗糙，將無法為物體的陰影面進行補光，這時應適時的加入閃光燈，或是使用反光板…等輔助工具。

⬆ 白色的沙灘、白色的躺椅、白色的陽傘產生的反射光,使得畫面中幾乎看不到強烈的陰影,這樣清新的早晨讓人的心情也不禁輕鬆了起來

地點:澳洲·黃金海岸
採光:上午 8 點左右來自相機後方的自然光
測光:M 模式, 矩陣測光
曝光:光圈 f9、快門 1/200 秒、ISO 200

上午光線的拍攝技巧

拍攝題材的選擇

在上午時刻的光線下，拍攝題材的選擇性相當廣，不過也因為這樣往往讓攝影者無所依循。可能的話，不妨嘗試以寬廣的**風景**為主題，並以場景中的天空與太陽為表現方向，這麼做會展現蔚藍天空、金黃太陽共存的色彩表現，使整個畫面的顏色更加豐富；同時，被陽光照射的區域也是畫面表現的重點，所以主體的位置應適時的安排在這個區域。

另外，上午時刻不建議拍攝**淺色系的主體**，因為此時的光線充足且多屬於 "硬調光" 性質，若是拍攝淺色系主體，則照片表現會偏向 "高調性" 表現，這樣的搭配在視覺上較不協調，所以建議您上午時刻應以 "深色系" 的主體為主，較容易表現適當的視覺印象。

🔼 在光線充足的上午若選擇淺色系的主體來拍，要特別注意曝光，建議測光後再加 1 ~ 1 1/2 格曝光值再拍，否則影像容易過暗，失去高調性的特色

◀ 早上太陽的位置還不高，可以投射出邊緣清晰的影子，本作品特別採取側光的角度拍攝，讓花崗岩的紋理以及崖壁上的林木變得更立體

地點：日本・昇仙峽
採光：早上 10 點左右的自然光
測光：M 模式, 矩陣測光
曝光：光圈 f16、快門 1/25 秒、ISO 100

採光概念

上午光線具有硬調光與反射光共存的特性，所以採光時應同時考量 "受光面" 與 "逆光面"。一般而言，主體最有特色的一面應安排在受光面的位置，其中順光、斜順光可呈現主體的色彩及表面的細節，而側光則可表現立體感與紋理；但是若主體因環境限制而位於逆光的位置，則最好利用閃光燈、反光板進行補光的動作，否則主體最具特色的一面會曝光不足，應盡量避免。

另外，主體逆光面的亮度也需要注意，首先是逆光面的範圍應比受光面小，在亮度方面應比受光面暗，但又不能與受光面的亮度相差太大，一般建議兩者約相差 2EV 以內，這樣的反差量能被相機完整記錄，不會有需要取捨的問題。

斜側光在花瓣邊緣投射出清楚的陰影，使得荷花的紋理、輪廓更立體鮮明

由於荷葉的反射光，使得逆光面的陰影變柔和了，並使得荷花從模糊的背景跳出來

運用大光圈模糊前景，突出主體的存在感

▶ 上午是拍攝荷花的最好時機，本例是利用斜側光突顯花瓣的紋理和輪廓，並利用前景的荷花稍微遮擋逆光面的陰影，整朵荷花不僅有層次而且相當立體

地點：新店・台大安康農場

採光：早上 9 點左右來自畫面右上的斜側光

測光：A 模式，使用點測光測量受光面的花瓣

曝光：光圈 f2.8 、快門1/640 秒、ISO 100

攝影：WonderView 旗景數位影像

測光依據

上午時刻的測光較為容易，只要主體不在逆光下，或是主體表面的顏色不是很黑、很白，直接用**矩陣測光模式**都有不錯的曝光結果；不過若是主體有上述的狀況，則測光就得小心，建議您先選定主體上正確曝光的區域（例如：人的臉類），再用相機上符合這個區域大小的測光模式（例如：點測光）來進行測光，再適時依據區域的顏色進行曝光值的修正（顏色愈暗，則減少曝光值；顏色愈亮，則增加曝光值）這樣就能取得正確的曝光結果。

⬤ 本例為了讓逆光的楓葉能夠得到正確的曝光，故使用點測光直接測量透光的楓葉，而投射在透光楓葉上的陰影更能強化楓葉半透明的效果

地點：日本・京都
採光：上午 9 點左右的陽光，採逆光拍攝
測光：A 模式，使用點測光模式測量透光的楓葉
曝光：光圈 f4.5、快門 1/250 秒、ISO 200
攝影：WonderView 旗景數位影像

曝光技巧

在上午時刻拍攝只要測光位置選擇適當，一般而言曝光結果都沒什麼問題，不過若遇到主體逆光，或是環境的亮度與主體相差太大，且透過**色階分佈圖**查看，也發現暗部或亮部有失去細節的情況，那麼就要適時修正曝光值。修正的準則應先以主體的亮度為優先考量，再來考量畫面中亮部的曝光表現，最後是畫面中暗部的曝光。

以亮部曝光而言，當失去細節的是光源本身則無太大影響，若失去細節的是場景中的重點區域，則應適時降低曝光值，直到色階分佈圖的亮部區域不在出現 "剪裁" 的情況。同理，暗部曝光也是一樣，不重要的區域可忽略，若是關係作品成敗的重要區域則應提高曝光值，使暗部細節展現出來。

不過，在調整曝光值之後，主體的亮度也會同時變化，攝影者需考量補光的必要性，不然就是需要透過 "數位編修" 的方式來使主體、亮部、暗部同時呈現細節。

◉ 本作品的視覺焦點是宮燈上的那片楓葉，故使用點測光測量這片楓葉以獲得正確曝光，雖然這會使得楓葉兩側的木樑陰影因曝光不足而顯得太暗，不過這剛好可以襯托出楓葉所在的亮部

地點：日本・京都
採光：上午 8 點左右的斜射光
測光：A 模式，使用點測光模式測量宮燈上的楓葉
曝光：光圈 f4、快門 1/400 秒、ISO 320
攝影：WonderView 旗景數位影像

27 中午的光線

中午是太陽升到最高角度的時候, 此時並不是一個好的拍攝時段, 許多攝影人都會刻意避開。不過即使如此, 我們還是應該了解中午光線的特性, 才知道為何要避開它, 萬一無法避開時, 又該如何利用它。

中午時刻的光線特性

呈現物體質感

晴朗中午陽光的投射角度位於物體或場景的上方, 透過這種高角度投射的光線, 可刻劃出纖細清晰的細節, 讓物體表面的紋理呈現出質感, 進而達到留駐觀賞者視線的效果。

深色的陰影讓人感受到光線的強度

岩石的紋理清晰可見

○ 這張作品約是下午 1 點多左右拍攝的, 太陽的位置仍然很高, 而且很強, 在岩石和石牆的下方投射出短而明顯的陰影, 整個畫面相當簡潔, 岩石的紋理和石牆的層次更顯突出

地點:法國・普羅旺斯
採光:中午時段的頂光
測光:M 模式, 矩陣測光
曝光:光圈 f7.1、快門 1/125 秒、ISO 100

⬥ 看到中午時段的光線忠實表現出河水的綠、龍舟的藍、划槳的黃、選手身上的紅,幾乎讓人忘了頂著大太陽在橋上等待龍舟入鏡的辛勞

地點:台北‧大佳河濱公園
採光:中午時段的頂光
測光:A 模式,矩陣測光
曝光:光圈 f5.6、快門 1/350 秒、ISO 250
攝影:WonderView 旗景數位影像

不會造成色偏

不同光源下，物體的顏色會受到光源色溫的影響而產生色偏，不過中午時刻的光線由於是標準色溫（5200°～ 5800°K 之間），所以呈現出來的光線為白色（無色）；也就是說，在這段時間所拍攝的照片，其色彩的表現與拍攝實景最為接近，而不像其它時段會有偏藍、偏紅的現象。

○ 這兩張的拍攝地點都是卡薩布蘭加的哈桑二世清真寺，只不過一張是接近中午的時候拍的，可以清楚感受到白色大理石的潔白；另一張則是接近黃昏的時候拍的，此時光線的色溫已漸漸降低，我們可明顯看到整座清真寺都染成澄黃色了

明暗反差強烈的光影

中午時刻陽光與場景之間大多沒有任何遮蔽物，因此物體的亮部（受光面）會顯得很亮，而暗部（背光面）則變得很暗；同時，因為太陽的位置高，物體的影子很短，因此適合用來拍攝形狀明確、圖案和色彩強烈的影像。不過，若光線強度太強，可能造成現場明暗反差太大，超過相機所能擷取的亮度範圍，此時攝影者需小心進行測光與曝光調整，才能擷取所要表現的亮部與暗部細節。

中午的頂光可以讓主體的顏色、線條忠實呈現出來

由於白色牆壁的反射光，讓陰影不致顯得太暗

◐ 希臘的夏季陽光非常強烈，更別說是在中午時分了，不過正是這種光線才能表現希臘建築的特色。中午的頂光將陰影縮到最短，又忠實呈現出房屋的白牆、藍色的天空和門、以及土黃的屋頂，所以得到這色彩鮮明又乾淨的作品

地點：希臘‧聖托里尼
採光：上午 11 點左右的頂光
測光：M 模式，矩陣測光
曝光：光圈 f9、快門 1/160 秒、ISO 100

中午光線的拍攝技巧

拍攝題材的選擇

從中午光線明暗反差大、影子較短且邊緣清晰、標準色溫 ... 等特性來看，建議您可選擇具**有紋理細節、色彩豐富**及**不重視影子表現**的景物來拍攝，例如寺廟的屋頂、遊樂園的設備、建築物的浮雕圖案 ... 等，都是不錯的拍攝題材。

不過，中午時刻的光線也有不適合的拍攝題材，就以人物而言，會在眼睛、鼻子、下巴...等位置留下難看的影子，有時連肌膚的缺陷也都會清晰的呈現，因此這個時段一般是不會以人像為題材；再者，風景題材也不適合在中午時刻拍攝，因為光線由上而下投射在大地時，所呈現出來的光影效果比較平面，不具立體感。

◔ 儘可能避免在中午頂光的時間拍攝人像，因為容易在臉部產生不好看的陰影

◐ 選在中午的時刻拍攝這座雄偉的摩天輪，鮮紅的車廂和輪軸，剛好與天空形成完美的對比。另外，拍攝運轉中的摩天輪時快門一定要夠快，這也是本例明明陽光已經很充足，ISO 卻要提高到 200 的原因

地點：日本‧北海道
採光：上午 11 點左右的頂光
測光：A 模式，矩陣測光
曝光：光圈 f8、快門 1/250 秒、ISO 200
攝影：WonderView 旗景數位影像

採光概念

中午時刻的採光概念要考慮**明暗反差**與**光影呈現效果**，雖說其間變化萬千，不過只要能掌握要訣仍是有方向可循。首先您要思考，畫面中明暗反差區域是否能將作品的特點表現出來，而光影表現是否會干擾到畫面。基於這樣的拍攝概念，再適時改變物體與相機的位置，相信就能找到最佳的拍攝角度。不過若拍攝條件仍然無法符合，則可藉助一些控光設備的協助，如反光板、吸光板、柔光板、閃光燈等，都是控制明暗反差的常用工具。

◑ 前面提過中午的頂光會在臉部造成難看的陰影，所以若是需要在中午的時候拍攝人像，不妨在周圍找可以稍微遮蔽光線的地方，例如本例的涼亭，如此僧侶的臉部亮度就顯得相當均勻，美中不足的是，這位僧侶的表情似乎太嚴肅了點

地點：柬埔寨‧吳哥窟
採光：中午 12 點左右的頂光
測光：A 模式，矩陣測光
曝光：光圈 f4.5、快門 1/250 秒、ISO 125
攝影：WonderView 旗景數位影像

測光依據

當場景的亮部與暗部反差尚在相機的動態範圍之內 (大約 5 EV)，則測光時只需選擇亮度居中的位置即可，或是以**矩陣測光**模式進行測光也能取得不錯的曝光值。不過中午時刻的明暗反差較大，亮度居中的區域較少，若是用相機測光結果直接拍攝，往往會失去暗部或亮部的細節；要解決此問題，應選擇被攝主體或是重要區域來進行測光，並且依測光區域的範圍來決定測光模式。

❯ 善用自然景物控光

遇到寬廣畫面或是身邊沒有控光設備時，不妨利用大自然的景物來進行控光的動作，就像等待太陽被雲層遮蔽時，就能大幅減少畫面明暗反差的程度，或透過屋簷與樹蔭的遮蔽，同樣也有不錯的效果。

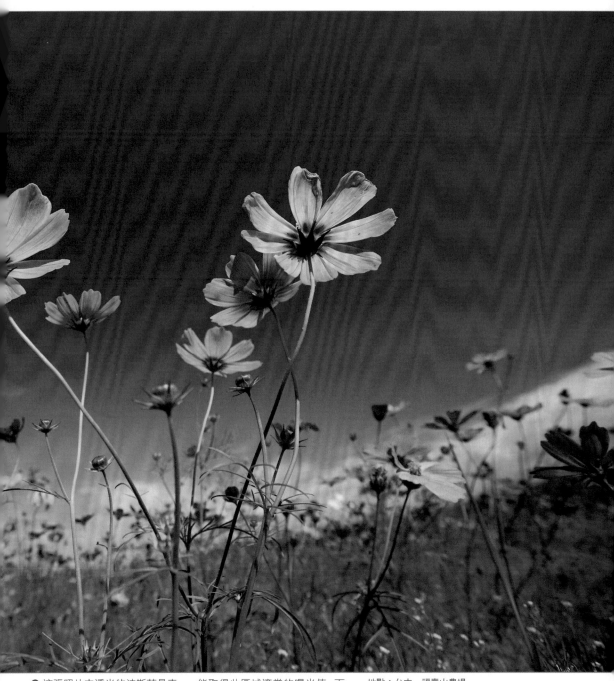

⬤ 這張照片中透光的波斯菊是表現重點, 不過範圍較小, 所以選用點測光模式來進行測光, 如此才能取得此區域適當的曝光值, 而不會受到其它區域光線的影響

地點：台中‧福壽山農場
採光：中午 12 點左右的頂光, 逆光拍攝
測光：A 模式, 使用點測光測量透光的波斯菊花瓣
曝光：光圈 f6.3、快門 1/500 秒、ISO 200
攝影：WonderView 旗景數位影像

曝光技巧

測光後取得的曝光值大體上有 8 成以上的準確性，至於剩下的 2 成則取決於測光位置的反射率，以及各種相機機型的曝光特性。那要如何掌握這些因素呢？您只需要善用數位相機提供的**色階分佈圖**來分析即可。例如右邊範例的色階分佈圖偏向暗部，使得照片中門框下方的陰影完全失去細節，如果這是你要的效果，則不需進行曝光調整；相反的，若這不是你所期待的，則應該適當增/減曝光值再重拍，直到色階分佈圖上的明暗分佈狀況達到你的要求為止。

> ❯ **中午時刻曝光補償提示**

中午時刻若選擇以色彩為表現重點的題材來拍攝，不妨將曝光值降低 1/3 或是 1/2 級，如此可呈現較佳的色彩飽和度。若是表現紋理造型的題材，則需考量亮部、暗部範圍，當亮部範圍較多時，曝光重點應以亮部為主，暗部其次；反之，若是暗部範圍較多，則曝光重點應以暗部為考量，亮部其次。

⚫ 強烈的頂光在門框下方形成一條濃黑的陰影，剛好可以突顯門框邊緣的藝術線條，而門板上的幾何圖形也因為短而黑的陰影而更顯立體，所以雖然從色階分佈圖上發現影像有暗部剪裁的情況，但攝影者並未刻意提高曝光

地點：尼泊爾・加德滿都街景
採光：中午 12 點左右的頂光
測光：A 模式，矩陣測光
曝光：光圈 f4、快門 1/640 秒、ISO 100
攝影：WonderView 旗景數位影像

28 下午的光線

下午的光線可分成上半場、下半場,上半場的特性和上午時段類似,光質穩定且變化速度慢,所以攝影者需多從主體的選擇著手,才不會讓作品流於一般形式。隨著時間愈接近傍晚,下半場的光線會慢慢出現暖色調的變化,這種光線會改變主體外觀的顏色,呈現出完全不同的質感。

下午時刻的光線特性

充分表現明暗、立體感、輪廓效果

下午時刻的光線為來自場景側面上方 30°～80° 之間的 "斜射光",因而當光線投射在物體上即可明顯劃分亮部、暗部的範圍,並產生戲劇性的陰影變化;透過這些特性,正好可用來表現物體的**明暗、立體感、質感及輪廓**…等效果。

這塊三角形的陰影為畫
面增添了動態的趣味

斜射的光線明顯區分
出浮雕的暗部與亮部

一般而言,下午光線比較充足,建議可將最大光圈縮小 1～2 級,使成像品質更為提昇。

斜射的光線會明顯區隔出暗部與亮部,不僅使得浮雕更立體,連牆面的細緻紋理也清晰可見,所以下午的光線相當適合表現物體表面的質感

地點:柬埔寨‧吳哥窟
採光:午後 3 點來自畫面右上方的斜射光
測光:A 模式, 矩陣測光後減 2 級曝光
曝光:光圈 f4、快門 1/125 秒、ISO 100
攝影:WonderView 旗景數位影像

色溫緩慢變化

下午時刻太陽斜射的角度不像晨昏時刻那麼低，故光線可穿過較薄的大氣層就能到達地球，因此各種色光被散射的程度較少，這樣的現象讓下午時刻的色溫表現接近無色 (5000°K 左右)，換言之，就是能夠忠實呈現物體原本的色彩表現。不過隨著時間接近傍晚，太陽位置愈來愈接近地平線，色溫也就變得愈來愈低，物體原有的色彩將會受到紅、橙色溫的影響而形成微微的 "暖色調" 表現。

從船身及房屋的顏色可得知光線色溫已經開始變低了

將前景的小朋友與海鷗攝入，使畫面多了動態與故事性

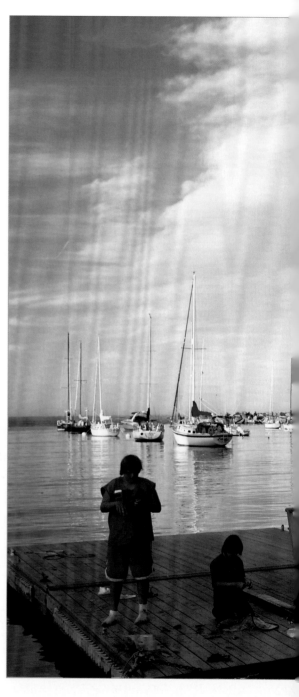

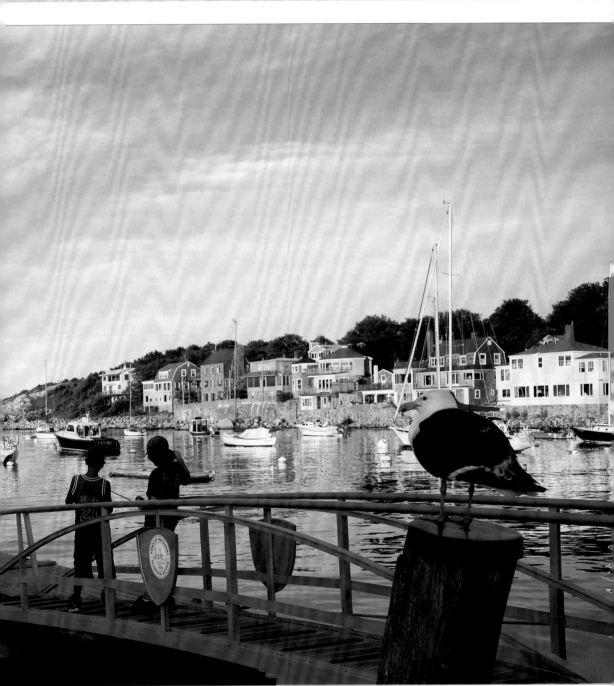

○ 下午的光線在不知不覺間已添上金黃，使得帆船、水面、岸邊的房屋都染上金色，前面 4 個小朋友忙著釣魚和整理釣具，似乎無心欣賞這美景，殊不知身後的海鷗正打著鬼主意，覬覦他們即將釣起的大餐

地點：波士頓‧Glucester 漁港
採光：下午已接近黃昏的陽光
測光：M 模式，矩陣測光
曝光：光圈 f8、快門 1/80 秒、ISO 250

下午光線的拍攝技巧

拍攝題材的選擇

晴朗天氣的下午，光線大都會直接投射在場景上，所以能表現明顯的亮光面與逆光面，這樣的特性讓拍攝題材有了選擇的方向，例如具有**紋理、質感、圖案**特質的岩石、木雕、花草 …

等都很適合。不過，人們對於下午的光線較為熟悉，因此以平常手法拍攝的作品，其光影表現較沒有特色。為了改善這個問題，建議您改用不同高、低角度來拍攝，同時善用鏡頭的 "透視" 與 "壓縮" 特性來表現，如此相信能讓作品更具有吸引力。

用廣角鏡採低角度拍攝製造誇大變形效果

下午斜射的光線讓影子拉長了

▶ 難得悠閒的京都下午，街道上排了一排招攬觀光客的人力車，原本很平凡的街景，想不到採低角度往上拍攝，竟讓人力車有騰空飛起的感覺，加上拉長的陰影，讓人彷彿進入哈利波特的魔法世界

地點：日本・京都街景
採光：下午 3 點左右的斜射光
測光：A 模式，用矩陣測光取得曝光值後減 1/3 EV
曝光：光圈 f4.5、快門 1/320 秒、ISO 200
攝影：WonderView 旗景數位影像

透視與壓縮

"透視" 效果就是靠近鏡頭的景物愈大, 遠離鏡頭的景物愈小, 鏡頭焦距愈廣, 透視效果愈明顯, 我們可以用此特性來強化主體的張力；而 "壓縮" 效果其實也是透視效果的一種, 從視覺上看起來, 愈長的鏡頭所產生的壓縮感愈明顯, 使主體與背景之間的距離變近, 間接過濾複雜的背景, 達到展現單一主體的視覺印象。

▶ 下午時分由紐約的帝國大廈俯視, 平時看來高聳的摩天大樓群呈現出完全不一樣的景觀。運用中長焦段的鏡頭創造出適度的**壓縮**效果, 讓摩天大樓更有群聚的感覺

▼ 改用廣角鏡頭來拍, 透視變形的效果更明顯, 之前直挺挺的大樓這回好像耐不住性子, 忍不住往外伸展懶腰, 有點像花朵綻放的感覺。所以, 雖然下午的光線與晨昏相比較無特色, 但善用 "透視" 與 "壓縮" 手法可以為影像增添不同的趣味性。

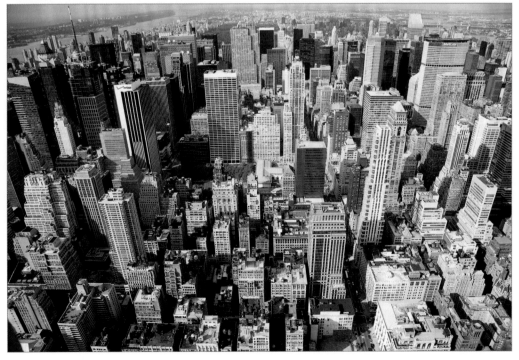

另外要注意的是在背景上的選擇, 因為當下午強烈的光線照射在 "淺色系" 的背景上時, 容易造成反光, 使背景細節消失、色彩變淡, 因而無法與主體區隔, 所以下午時刻拍照, 除了主體的選擇外, 背景也是要注意的重點。

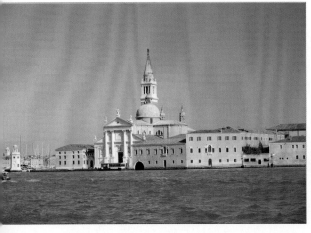

▲ 下午光線很強時，若採用逆光 色；稍微改變角度拍攝（如右圖）
來拍攝（如左圖），藍天會因為反 就可恢復藍天的色彩，連帶也更
光而泛白，主體建築也顯不出特 襯托出教堂的輪廓與顏色

地點：義大利・威尼斯
採光：下午來自畫面右側的側光
測光：A 模式, 矩陣測光
曝光：光圈 f4.5、快門 1/750 秒、ISO 200
攝影：WonderView 旗景數位影像

採光概念

下午光線多為 "硬調光", 容易在被攝物體上產生明顯的陰影, 不過採光時, 若能等待太陽被雲層 "稍微遮蔽" (不是全部遮蔽), 那麼光線的表現將更具變化, 例如物體的受光面有少許硬調光產生, 而陰影面卻可呈現柔順的階調。另外, 下午的太陽位置仍然很高, 使得在地面上或其它物體的反射光能夠為主體的暗部進行補光, 所以攝影者不應只將重點放在受光面, 應該再觀察暗部的呈現是否好看, 有無喧賓奪主的問題。

○ 此處的光線因為受到山脈高低起伏的遮擋, 於是在綠色的山坡上形成趣味的明暗變化

地點：日本・北海道禮文島
採光：下午 4 點過後的斜射光
測光：A 模式, 使用矩陣測光測量整個畫面
曝光：光圈 f5.6、快門 1/200 秒、ISO 64

測光依據

晴朗天氣的下午，處處可見高反差的場景，這使得感光元件無法完全補捉場景的明暗變化，導致拍攝出來的照片會有細節消失的情況。 所以當利用相機測光時，建議以 "主體周圍的亮部" (不是最亮的區域) 當作測光位置，以確保亮部曝光正確。然而這麼做，那暗部表現不是更暗嗎？沒錯！不過在透過數位編修之後，我們很容易就能將暗部細節調整回來，這樣照片上就能同時呈現暗部與亮部的細節；反之，若是以較暗的區域來測光，造成亮部曝光過度的話，那麼即使利用數位編修的方式，也很難將亮部細節救回來。

面對多區域且反差大的場合，建議您使用**點測光模式**來進行測光，若沒有點測光模式，則可用 "鏡頭變焦" 或 "相機靠近" 的方式來對測光區進行測光，這樣才不會受到其它區域的亮度影響而造成測光誤差。

◀ 下午強烈的光線造成影像反差過大，在這張作品上表露無遺，攝影者為了讓主體的楓葉曝光正確，於是運用點測光直接測量中間的楓葉區域，如此一來，雖然背景會曝光不足，但楓葉反而更加突出

地點：日本・京都
採光：下午4點多來自畫面左側的斜射光
測光：A 模式，運用點測光測量楓葉的受光面
曝光：光圈 f4.5、快門 1/125 秒、ISO 200
攝影：WonderView 旗景數位影像

曝光技巧

下午強烈光線下的曝光準則主要是依據主體的
明暗來決定，而非主體以外的場景，同時更需適
時增減曝光值，以使主體的明暗亮度盡量分佈在
相機的動態範圍內，至於場景太亮、太暗的部位
則可忽略不考慮。另外，您還可以將相機的**反差**
選項調低，以平衡來自外在光線造成的強烈反
差。調整後您會發現，色階分佈圖左、右兩側會
有微微內縮的情況，這樣將會比沒有調整時記錄
更多的明暗細節。

按照以上的曝光方式，大致上可確保主體的明暗
表現，不過若要連場景的明暗細節都同時記錄的
話，光是在拍攝當下是很難做到的，因為數位相
機動態範圍有限，加上下午光線強烈，明暗區域
沒有固定，所以也無法使用黑卡、漸層減光鏡…
等光影控制器材，最簡單的辨法就是透過 "數位
編修" 的方式來修正。

▶ 下午的光線在沙丘上形成明顯
的暗部與亮部，由於暗部的範圍
不大，所以攝影者直接利用矩陣
測光的曝光值來曝光，這可讓作
品中的天空和沙丘亮部得到正確
曝光，陰影面雖然有些暗，但剛好
可以烘托出沙丘的高低起伏

地點：摩洛哥‧撒哈拉沙漠
採光：下午接近傍晚的斜射光
測光：A 模式, 矩陣測光
曝光：光圈 f8、快門 1/250 秒、ISO
　　　自動

29 黃昏的光線

黃昏時刻的夕陽與雲彩, 可為作品帶來截然不同的味道, 然而這段時間卻很短暫, 經常讓攝影者錯失拍攝良機。本章我們將說明黃昏時刻的光線特性與相關拍攝技巧, 以幫助您能拍出最美的黃昏作品。

黃昏時刻的光線特性

迷人的色溫表現

黃昏時刻太陽比較接近水平面, 所以光線需穿過較厚的大氣層, 使得短波長的色光被大氣散射, 只剩長波長的光線得以穿透, 而這種現象會形成迷人的泛紅色溫表現, 讓原本單調的畫面增添許多氣氛和情感。另外, 此刻的太陽光線較弱, 使得投射在物體上的明暗反差變得更為柔和, 這點剛好可以與畫面要呈現的氛圍做最合適的搭配。

> 黃昏時的光線受大氣中塵埃的影響, 有時除了紅、橙色溫表現外, 還會有黃色、紫色的色溫效果出現。

▶ 太陽取景小技巧

取景時若需將太陽拍攝進來, 請記住不要透過觀景窗直視太陽以免造成眼睛的傷害, 若不得已也請將 "光圈縮到最小" 如 F22、F32, 再按下相機上的**景深預觀鈕**, 這樣進入觀景窗的光線就會減弱, 相較之下更方便我們進行取景, 等到決定好構圖畫面後, 再放開景深預觀鈕, 重新設定工作光圈拍攝即可。

整個畫面以天空佔大部份, 所以雲彩獲得正確的曝光

前景的遊客則因曝光不足而形成剪影

此幅作品若只拍攝天空的色溫表現，會顯得過於單調，將戲水的遊客剪影帶入前景，不僅呈現出遠近的空間感，整張相片也更生動了起來

地點：台中‧高美濕地
採光：下午 6:30 左右來自鏡頭前方的陽光，逆光拍攝
測光：A 模式、採矩陣測光對整個畫面測光
曝光：光圈 f22、快門 1/125 秒、ISO 200

抒情的暮靄效果

黃昏時刻與晨曦時刻一樣, 太陽的位置都很接近地平線, 不過黃昏時刻大氣中的塵埃較多, 使得畫面產生 "暮靄" 的視覺效果, 加上夕陽本身以及紅、橙色溫的襯托, 自然就形成了極佳的抒情元素, 特別適合用來表現寫意、抒情的畫面。

太陽落下後的餘光讓天空展現出炯然不同的色溫

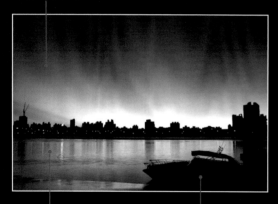

長時間的曝光, 使得水面變得如鏡子般地平靜

前景帶入一艘漁船讓畫面有了故事性

▲ 當夕陽落下後是另一個攝影時段的開始，原本紅、橙的天空會漸漸展現出深藍、靛紫、澄黃的色彩。不過這段時間的光線變化很快，差個幾分鐘就可能得到完全不同的畫面，建議各位要充份利用持續拍攝，直到天空整個變暗為止。

地點：台北‧大稻埕
採光：夕陽西下後來自天空的餘光
測光：M 模式, 用矩陣測光模式對整個畫面測光
曝光：光圈 f11、快門 1/2 秒、ISO 100

神秘的藍色天空

暮靄過後, 夕陽餘暉的暖色調漸漸消失, 此時天空會呈現一種深得發亮的藍色調, 透露著一股神秘、高貴的氛圍, 這種藍色調的天空再搭配造型特殊的建築, 可營造華麗典雅的視覺印象。所以, 即使太陽下山, 暖色調的光線也已消失, 但是請不要急著收工, 因為要感受魅惑的藍色天空就在此時此刻!

暖色調消失後, 天空改由冷色調的藍色填滿, 另有一種神秘感

金黃色的玻璃金字塔與藍色天空形成迷人的對比色彩

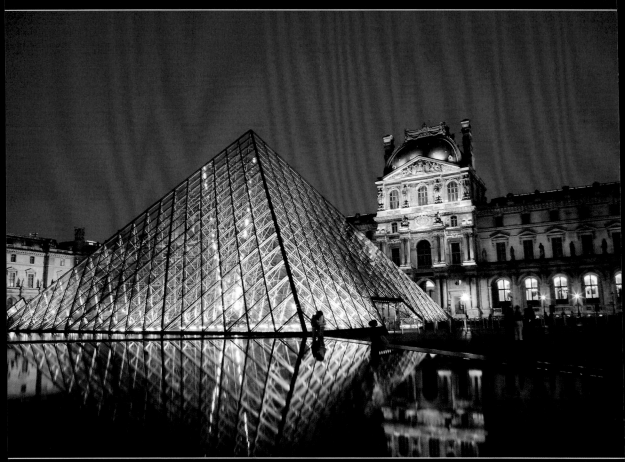

▲ 造型特殊的玻璃金字塔與羅浮宮, 在藍色天空的襯托下, 彷彿換上一襲華麗的外衣, 更加顯得璀璨輝煌

地點：法國・羅浮宮

採光：太陽落下後半小時內的天空餘光, 及建築物的人造燈光

測光：A 模式、使用矩陣測光模式對整個畫面測光

曝光：光圈 f16、快門 3.2 秒、ISO 1000

少了夕陽餘暉的照
耀，低調的藍依然
散發無窮的魅力

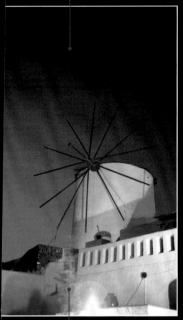

因為曝光時間較
長，所以風動的
樹影變模糊了

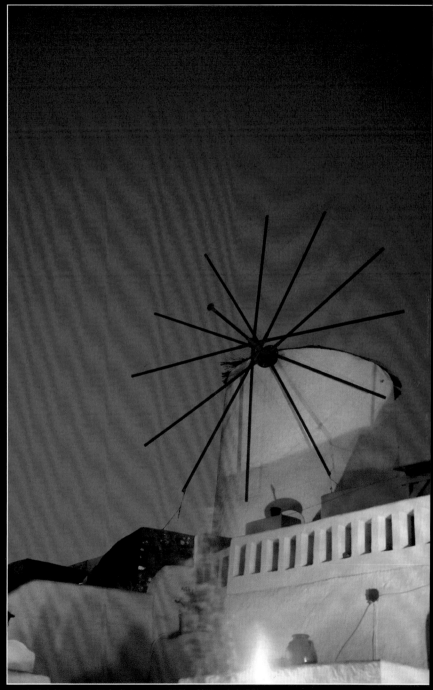

▲ 希臘的藍天一直頗富盛名，但
那是白天的天空，令人意想不到
的是，原來逼近晚上的藍天更具
特色，整個天空像是在一個大攝

地點：希臘‧米克諾斯
採光：太陽落下後半小時內的天空餘光，及人造燈光
測光：M 模式、使用中央重點平均測光測量整棟風車建築
曝光：光圈 f4、快門 30 秒、ISO 100

黃昏時刻的拍攝技巧

拍攝題材的選擇

黃昏時刻在拍攝題材的選擇上, 以大場面的海景、山景為主, 或是以夕陽、雲彩為拍攝題材也不錯。不過黃昏攝影強調氣氛表現, 所以應加入具有**輪廓、造型、線條、姿態**的景物來點綴, 並且在位置安排上盡量將之襯托在天空中, 其間要注意線條之間不要有太多的重疊, 以免物體的外形變成黑影, 失去寫意氣氛的營造。

測光區域請避開太陽, 對旁邊的雲彩測光

刻意讓站前的新光三越大樓變成剪影, 表現它的造型

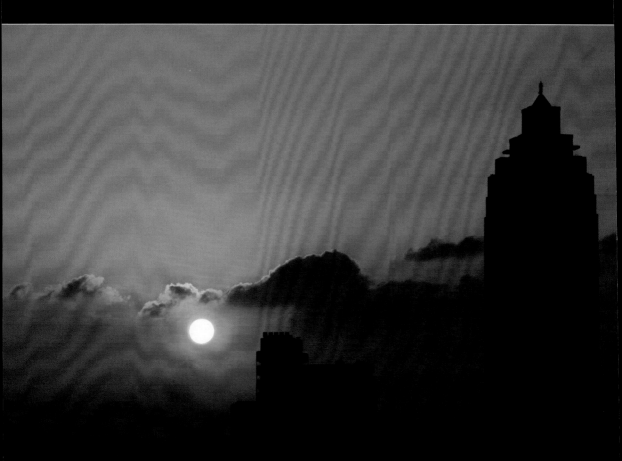

🔺 即使是台北市區偶爾也會出現難得一見的景觀。本例作者運用點測光測量太陽左側的雲彩區域, 讓天空和雲彩獲得正確曝光, 前景的大樓則變成剪影, 讓人不禁發出"夕陽無限好"的感歎

地點: 台北・忠孝東路
採光: 下午 6 點左右的陽光 , 採用逆光拍攝
測光: A 模式、使用點測光對天空的雲彩測光
曝光: 光圈 f8、快門 1/50 秒、ISO 100

黃昏時刻能夠在物體上產生很長的陰影, 所以除了
主體的剪影外, 嘗試拍攝影子也是不錯的題材喔！

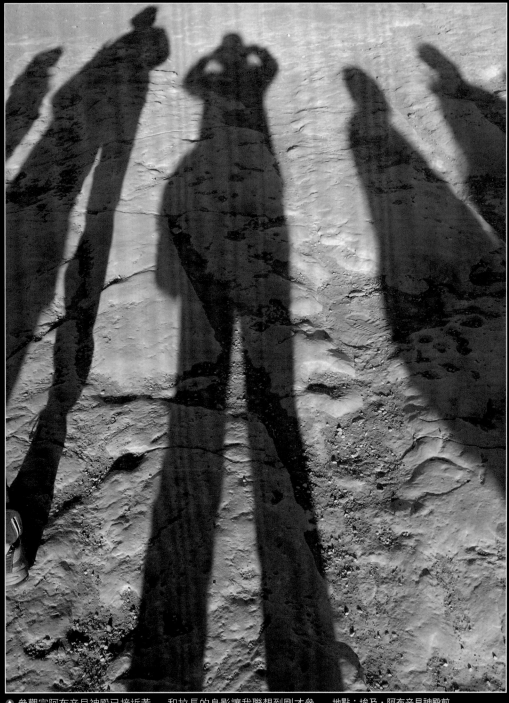

▲ 參觀完阿布辛貝神殿已接近黃　和拉長的身影讓我聯想到剛才參　地點：埃及・阿布辛貝神殿前
昏的時刻, 大伙兒在神殿前的廣　觀的巨大神像, 覺得神奇又有趣,　採光：下午 5 點左右, 來自鏡頭後方的順光
場聊天, 此時投射在地上的影子　於是拍照留念　　　　　　　　　測光：P 模式、使用矩陣模式對整個畫面測光
吸引了我的注意, 金黃色的光線　　　　　　　　　　　　　　　　曝光：光圈 f5.6、快門 1/200 秒、ISO 64

採光概念

黃昏時刻除了一般順光、側光的拍攝角度外，大多數的專業攝影人更會利用逆光、斜逆光的採光方式，以形成剪影效果，原因是黃昏時刻的光線適合表達氣氛，若以逆光來表現黑色剪影，反而比一般拍攝手法更具視覺吸引力，此外也能掩飾不重要的部份，使畫面表現更簡單、明確的特質。

● 黃澄澄的天空搭配樹枝的剪影
及地面的一條小河，其餘景物皆
隱沒在陰影之中，簡單俐落的畫
面反而更能引人深思

地點：柬埔寨‧吳哥窟
採光：黃昏時刻的自然光線, 逆光拍攝
測光：A 模式、矩陣測光
曝光：光圈 f13、快門 1/60 秒、ISO 100
攝影：WonderView 旗景數位影像

● 黃昏時刻的光線帶著濃厚的金黃色調, 會使得物體的外觀變得與眾不同。這座由紅磚砌成的教堂, 在陽光照不到的地方呈現土土的灰色, 但被陽光照射到的地方甚至呈現出玫瑰色的色調, 這就是夕陽的魔力

地點:埃及・西奈山
採光:接近下午 6 點, 來自畫面左方的側光
測光:A 模式, 矩陣測光
曝光:光圈 f11、快門 1/60 秒、ISO 200

測光依據

黃昏時刻的測光重點一般是以夕陽光源以外的雲彩來進行測光, 這麼做可以確保天空的雲彩曝光正確, 使主體呈現剪影的效果。而在測光模式的選擇上, 您可以**中央重點平均測光**為主, 這樣即可將太陽排除在測光範圍外, 又能測得局部雲彩的曝光值。但若亮部與暗部的安排剛好接近一半一半的比率, 則使用**矩陣測光**亦無不可。

以太陽外圍的天空為測光區域

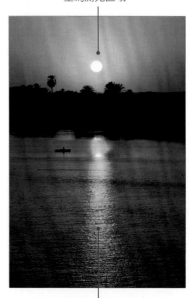

陽光在水面形成一條金黃大道, 讓空間感更為延伸

● 對著太陽外圍的區域測光, 以表現出整個變成橘色的天空, 同時灑落在尼羅河上的金黃大道也得以呈現, 對岸的建物形成剪影則可簡化構圖, 並突出樹葉的造型

地點:埃及・路克索
採光:黃昏時刻的逆光
測光:A 模式、用中央重點平均模式對太陽外圍的天空測光
曝光:光圈 f11、快門 1/500 秒、ISO 200

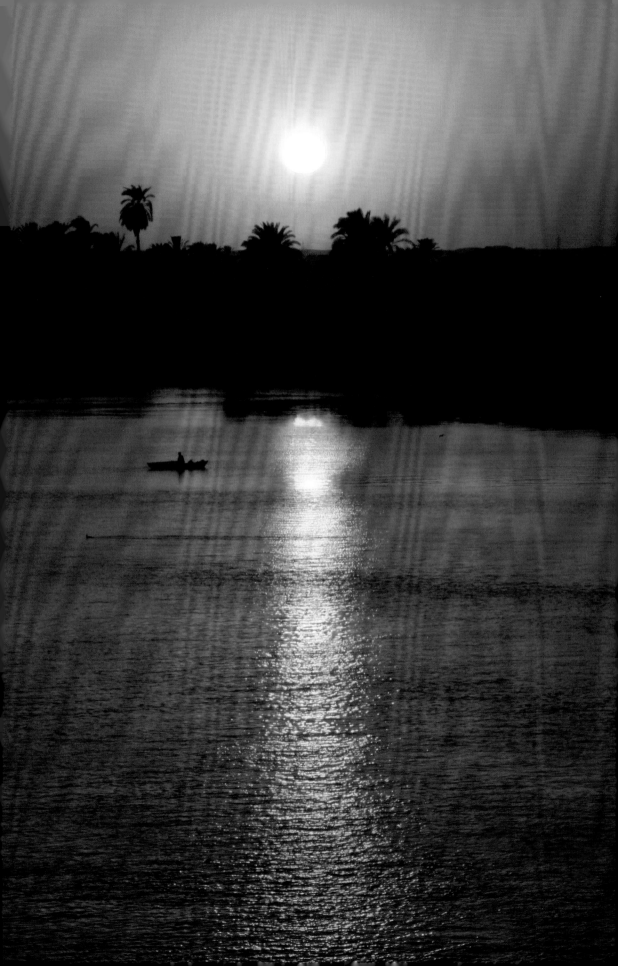

但是, 若不表現剪影效果, 而是希望夕陽與場景同時呈現的話, 就必須將曝光模式設為 M (手動模式), 再分別對天空的雲彩與場景中主要區域進行測光, 並自行計算兩者相差的 EV 值為何, 以做為曝光的依據。

由於不是正逆光, 小吳哥的正面仍然看得到細節, 並未變成剪影

亮部暗部約各佔一半, 採矩陣測光

清晰的倒影表現虛實的世界

○ 小吳哥的雕刻、造型遠近馳名, 是許多夕陽佳作的主角, 不過大部份都是把小吳哥拍成剪影, 這位攝影者稍微將鏡頭偏右來取景, 使吳哥城並不完全背對陽光, 而能保有雕刻的細節, 加上清楚的倒影陪襯, 儼然也是一幅吳哥夕照的佳作

地點: 柬埔寨·吳哥窟
採光: 黃昏時刻的光線, 採斜逆光拍攝
測光: M 模式、矩陣測光
曝光: 光圈 f22、快門 1/2 秒、ISO 100
攝影: WonderView 旗景數位影像

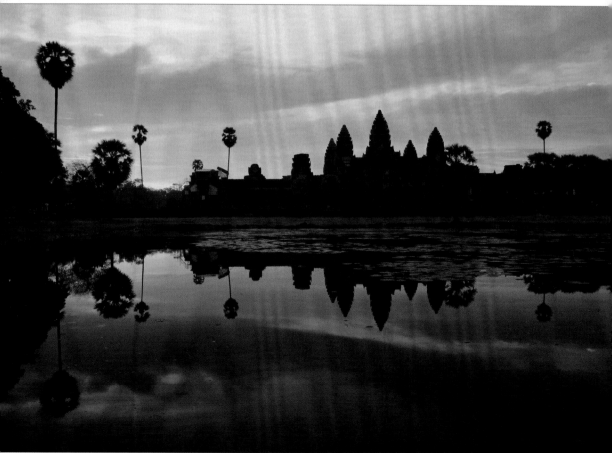

曝光技巧

黃昏時刻的曝光技巧可區分為兩個方面：若以剪影手法來表現，那麼只要將相機對雲彩所測得的曝光值再降低 1～2EV 左右，這樣就能讓雲彩的色彩飽和度提高，又能呈現夠黑的剪影效果。然而，若是要同時呈現場景與雲彩的細節，則需考量兩者的 EV 值為何：一般若相差 3EV 以內，數位相機都還能呈現雲彩與場景細節；若是相差 3EV 以上則需使用**漸層減光鏡**分別以較黑的區域遮住雲彩，較亮的區域遮住場景即可；若兩者相差超過 5EV 以上的話，則可採用**搖黑卡**的方式來平衡雲彩與場景的反差。

▶ 分別對天空的暮靄和前景的沙洲測光，得到 f9、1/2 秒和 f9、2.5 秒兩組曝光值，結果以後者來曝光，待曝光 1/2 秒後，即搖黑卡遮住天空的部份，讓前景的沙洲繼續曝光到 2.5 秒為止

地點：台北・大稻埕
採光：下午 7:00 左右太陽落下的餘光
測光：A 模式，分別對天空和沙洲測光計算兩者的差距
曝光：光圈 f9、快門 2.5 秒、ISO 50、搭配黑卡遮光
攝影：WonderView 旗景數位影像

30 夜間的光線

華燈璀璨的夜間光線總是讓人流連忘返, 然而數位相機拍攝後的結果卻往往與實際場景相差很多, 所以您必須對夜間光線有進一步的了解, 才能呈現最好的夜景作品。

夜間的光線特性

自然光與人造光的組合

到了夜幕低垂, 夕陽最後一道迷人的色光與街上華燈相互配合, 往往是夜間攝影的最佳時刻, 不過這樣的畫面持續時間很短, 攝影者需事前做好準備工作, 才能捕捉這自然光與人造光共同組合而成的綺麗光采。

長時間曝光使得雲層變得模糊

用廣角鏡頭完整呈現海灣的美

⬥ 時間接近傍晚 7:30，天空還留有些藍色色光，同時山坡上的街燈都已經亮了起來，攝影者用廣角鏡頭將這美好的畫面捕捉進來，並利用長時間曝光所造成的車燈光跡為作品增添動感

地點：台北・金瓜石
採光：傍晚來自天空的餘光以及街道房舍的人造光源
測光：A 模式、使用矩陣測光測量整個畫面
曝光：光圈 f8、快門 30 秒、ISO 125
攝影：WonderView 旗景數位影像

多變的人造光線表現

入夜後自然光大幅減少，取而代之的是各式各樣的人造光源，如車燈、街燈、裝飾用燈…等，這些光源具有不同的顏色、造形、亮度…等表現，因而使原本漆黑的夜景被點綴的相當華麗。不過人造光源下的場景表現與白天完全不同，物體的細部線條幾乎看不到，取而代之的是大範圍的黑色輪廓，同時近景與遠景的光線分佈不平均，造成遠近不易分辨，加上數位相機所能補捉的細節比眼睛看到的更少，因此拍攝後，作品的層次感、空間感往往無法與實際比擬，可是這並無損夜景的光華亮麗。

精緻的雕刻隱沒於陰影之中反而更能突顯教堂的造型之美

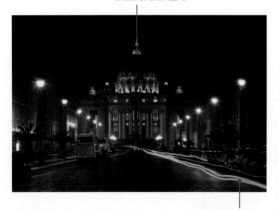

長時間曝光造成的車燈軌跡

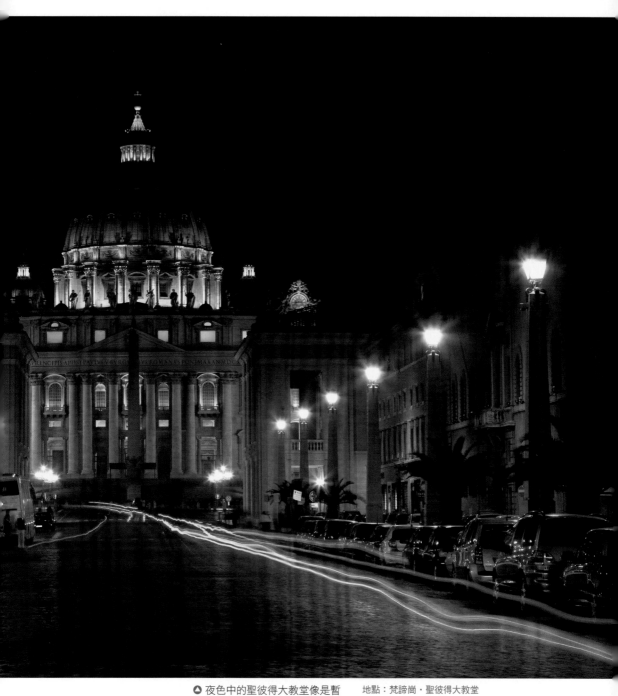

🔺 夜色中的聖彼得大教堂像是暫時褪下華麗的巴洛克外裝，在車流不息的街道上靜靜地散發出一股宗教的莊嚴氣氛，讓人忍不住駐足靜心體會

地點：梵諦崗‧聖彼得大教堂

採光：夜間的人造光源

測光：A 模式、本例採矩陣測光測量整個畫面，一般也可以測量最亮的地方，再增加 2 EV～3EV 的曝光

曝光：光圈 f13、快門 15 秒、ISO 100

攝影：WonderView 旗景數位影像

人造光源具有各種色溫表現，不過當您想表現
夜間寧靜、細柔的感受時，建議可將相機的色彩
表現調向 "藍色調" (例如將相機的白平衡值調
低)，將使視覺感受更加明確。

◭ 刻意將相機的白平衡設定為鎢
絲燈，讓整座城堡散發出淡淡的
藍色調和紫色調，強化夜晚的寧
靜和神秘的氛圍

地點：日本‧熊本城
採光：夜間的照明燈光
測光：A 模式、矩陣測光
曝光：光圈 f5.6、快門 4 秒、ISO 200

◯ 你也可以自訂白平衡，創造出
與眾不同的另類效果

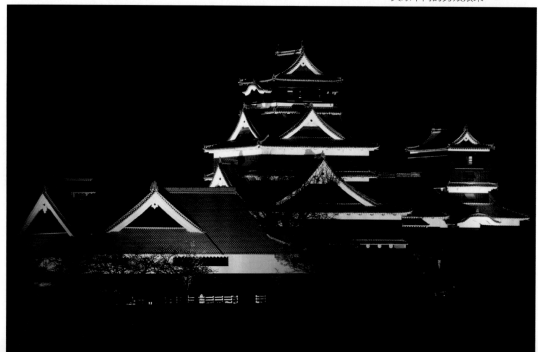

夜間時刻的拍攝技巧

拍攝題材的選擇

以數位相機而言，夜間時刻的拍攝題材有些許的受限，原因是數位相機在長時間曝光後，照片中容易產生 "雜訊"，而且曝光時間愈長，雜訊愈多；因此在題材的選擇上要以較亮光源的都會場景為主，例如街燈、車燈、霓虹燈、…等都是拍攝的好題材，這樣才能縮短相機的曝光時間，減少雜訊的產生。另外為了讓畫面更具可看性，可適時加入水面的反光，例如雨後馬路上的積水、河面的倒影…等，也是不錯的拍攝題材。

入夜後，若天空中沒有雲，那麼看起來幾乎是一片黑，這時天空所佔的比例要少一點，以免畫面過於空洞。

因為下雨和曝光時間較長的關係，使得倒影的燈光呈現不規則形狀

讓亮部和暗部各佔畫面的一半，直接用矩陣模式測光即可

⬤ 如果你以為下雨的夜晚沒什麼好拍的，那就錯了！低頭看看淋濕的路面，一個你想像不到的繽紛世界就在那裏。不過下雨天拍照要特別小心，不要滑倒了，也注意不要讓相機淋濕了

地點：台北・忠孝東路
採光：夜間的車燈與路燈
測光：Auto 模式、用矩陣測光測量整個畫面
曝光：光圈 f3.5、快門 1/4 秒、ISO 400

許多有名的建築到了晚上都會打上燈光, 而且燈光的裝飾都經過專家的設計, 讓整個建築的風格為之一變, 這種有趣又具藝術感的燈光表演當然也是夜間攝影相當好的題材。所以去各地的風景名勝觀光旅遊, 不要全部都安排在白天參觀, 別忘了晚上也有另一番的風貌!

時間約是夕陽西沈後的半小時, 所以天空還有些藍光

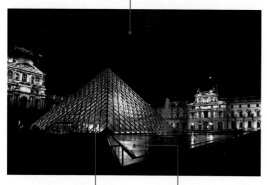

除非打燈, 否則我們真的很少有機會看到這麼美的紫光

水池反射紫光, 使得前景的空間不致過於陰暗

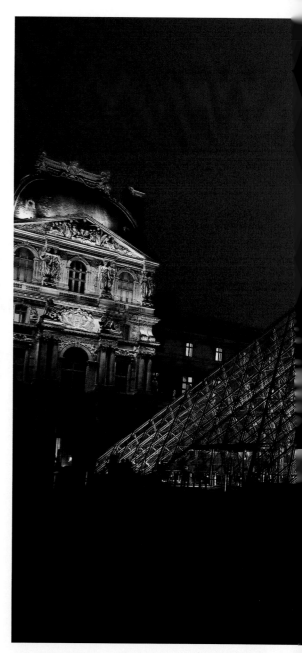

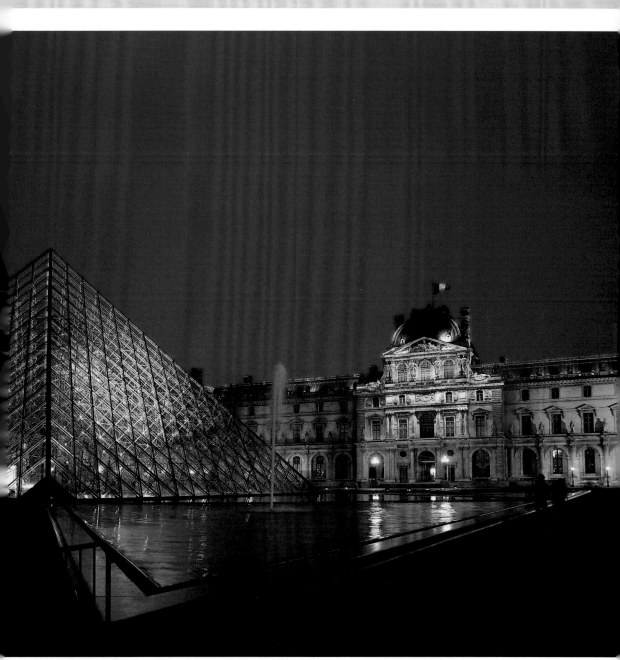

◔ 白天的羅浮宮想必許多人都已司空見慣, 但散發紫光的玻璃金字塔可就讓人覺得既新鮮又神奇了。此作品冷暖色系交雜, 有明亮的金黃色, 有神秘高貴的紫色, 有低調的深藍色, 夜間攝影的迷人之處展露無疑

地點:巴黎・羅浮宮
採光:天空的餘光以及建築本身的照明燈光
測光:M 模式、用矩陣測光測量金字塔再提高 2 級的曝光
曝光:光圈 f4、快門 1/2 秒、ISO 800

採光概念

當夕陽落入水平面而華燈初上時, 可說是夜間最
佳的採光時間, 這時仍然可以看到少許場景的紋
理細節, 並且在取景時, 將鏡頭對著落日的方位
來拍攝的話, 還可以取得較為明顯的色溫表現,
為原本靜寂的黑色天空加入點綴的色彩效果。另
外, 夜間採光還要注意, 主體的亮度不能與背景
落差太大, 否則無法表現遠景與近景的層次感,
使照片過於平面化。

對天空測光以表現
天空的雲彩層次

前景的零星燈光亮度剛
好, 不會讓前景暗成一片,
也不會壓過背景的雲彩

⬤ 本例讓天空的雲彩正確曝光, 以呈現海天一色的美感, 而前景則靠零星的燈光透露出少許的場景細節, 讓畫面的遠景與近景層次得以展現

地點：關島・杜夢灣
採光：傍晚天空的餘光以及人工照明燈光
測光：A 模式, 使用矩陣測光對著天空測光
曝光：光圈 f8、快門 2 秒、ISO 200

測光依據

希望那個區域曝光正確，就選定能夠符合此區域大小的測光模式，針對此區域來測光。一般而言，拍攝夜間是以較寬廣的畫面居多，所以測光模式可選用**矩陣測光**來進行；若是拍攝望遠畫面，主體較為明確，則依據主體上希望曝光正確的區域大小，選擇正確的測光模式即可。

但有時夜色相當晚，眼睛只看到明亮的燈光而看不到場景時，上述的測光方式就會失誤，那要如何解決呢？這時可將測光模式設定為**點測光**，並以 "場景燈光的周圍進行測光"，接著提高曝光值 2EV～3 EV 之後，進行**曝光鎖定**的動作，這樣取得的曝光值應能拍出不錯的夜景畫面。

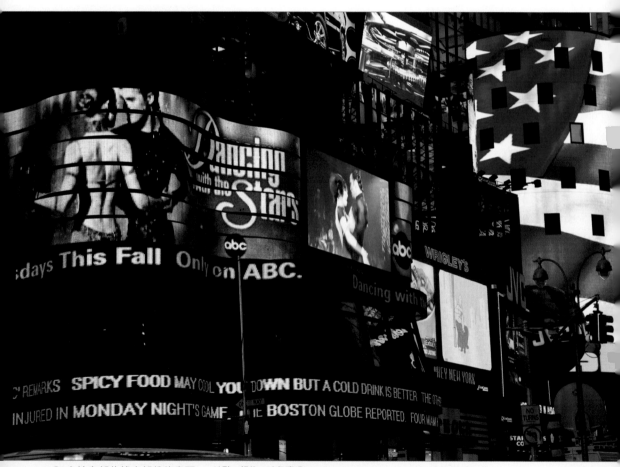

🔘 由於亮部佔據大部份的畫面，所以直接按矩陣測光的曝光值曝光即可

地點：紐約‧時代廣場
採光：街道的人工照明燈光
測光：M 模式, 矩陣測光
曝光：光圈 f6.3、快門 1/250 秒、 ISO 200

⬤ 橋墩的燈光比較微弱, 所以此
例是利用點測光測量橋墩上較亮
的地方, 然後增加 1 1/2 EV 來拍攝

地點：義大利·羅馬
採光：人工照明燈光
測光：M 模式, 用點測光測量橋墩的亮部, 再增加 1 1/2 EV
曝光：光圈 f19、快門 10 秒、 ISO 100
攝影：WonderView 旗景數位影像

曝光技巧

夜景的曝光重點在整個夜景的亮度控制, 但是相
機測光結果往往會偏暗, 主要是因為相機要避免
夜間中的光源有曝光過度的情況, 而造成光源曝
光正常, 但場景卻是曝光不足的現象。然而, 光
源位置就算曝光正常也少有細節, 因此夜間攝影
應以場景的亮度為考量, 建議測光後再刻意將曝
光值提高約 2 EV～3 EV, 以取得較為明亮的
畫面表現。

> ▶ 避免相機晃動小撇步

夜間攝影, 相機多要長時間曝光, 所以曝光時
絕對不能有任何晃動, 不然照片會模糊不清。
為了解決這個問題, 拍攝時應將相機固定到三
腳架上, 並且將反光鏡鎖上的功能啟動, 同時
再配合快門線來拍攝, 自然就可將震動減到最
小。若沒有快門線, 也可啟動相機的自拍功能
來減少按快門時所產生的震動。

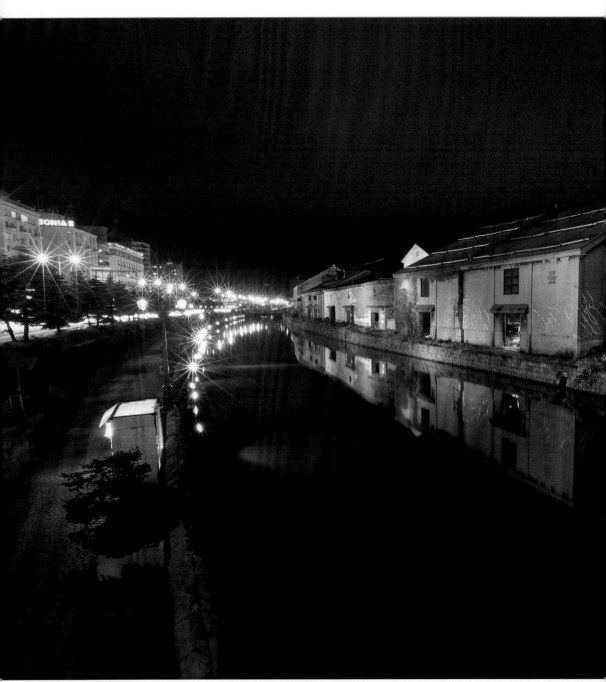

🔺 右上圖是測光後直接拍, 感覺
有些偏暗, 上圖則是將快門再延
長約 1 分鐘, 亮度剛好

地點：日本・北海道小樽
採光：天空的餘光及人工照明燈光
測光：M 模式、用點測光測量岸邊的路燈拍攝一張, 延長快門時間約 1 分鐘再拍一張
曝光：光圈 f19、快門 2 分鐘、ISO 50
攝影：WonderView 旗景數位影像

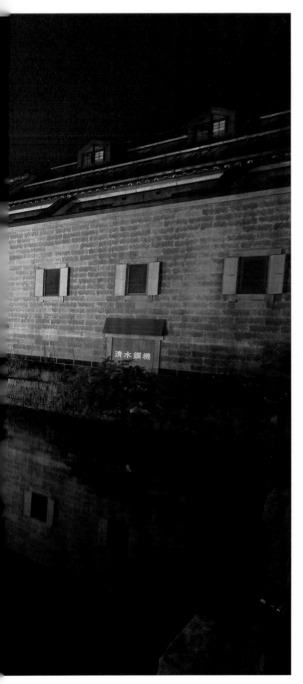

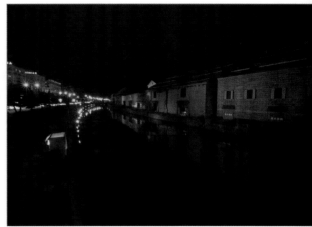

❯ 防止有害光線

夜間曝光要特別注意相機的四周不要有強烈光源的存在, 這會造成有害光線進入相機, 影響原有的曝光結果, 尤其是 "直射觀景窗的光源更應該避免", 您可在長時間曝光時, 將**觀景窗遮片**拿來遮住觀景窗, 自然就可減少有害光線的影響。

⬤ 長時間曝光時, 若怕有害光線從觀景窗進入相機, 請用**觀景窗遮片**遮住觀景窗

夜間攝影的挑戰

夜間攝影第一個遇到的問題就是光線不足，其解決辦法基本上就是運用三腳架，延長曝光時間來拍，但假如現場環境無法架設三腳架怎麼辦呢？這時我們可藉由提高 ISO 來縮短曝光時間，雖說提高 ISO 會導致雜訊增多，但總比空手而歸好，而且事後還可用影像軟體來補救；此外，若你所處的環境不夠穩定，例如在船上、馬車上，則應開啟**連拍**來輔助，多拍攝幾張以提高成功的機率。

應事先對艾菲爾鐵塔試拍幾張，以取得正確的曝光值

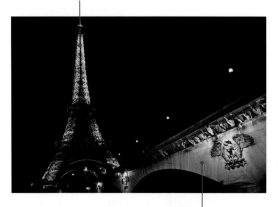

尋找趣味的角度可以增添作品的吸引力

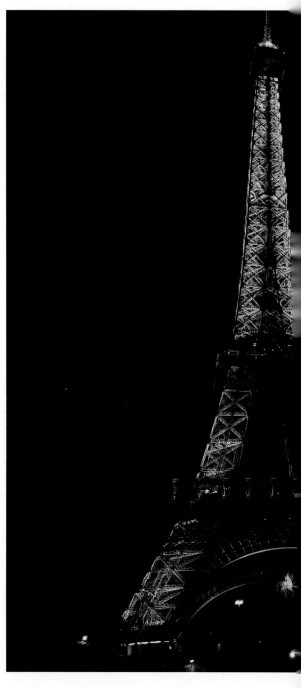

🔵 此作品是坐遊輪遊塞納河時所拍攝的, 由於是晚上, 加上遊輪一直在移動, 使得拍攝河岸的夜景變成是一項艱巨的挑戰。為了提高成功的機率、避免影像模糊, 作者將 ISO 提高到 1600, 並開啟**連拍**來拍, 雖說拍了一、二十張僅有兩、三張是成功的, 但還是很值得, 而且從河上看的艾菲爾鐵塔就是和在陸地上看的不一樣

地點:巴黎・塞納河的艾菲爾鐵塔

採光:鐵塔及橋墩的照明燈光

測光:M 模式、事先用矩陣測光測量鐵塔並試拍, 以取得適當的曝光值

曝光:光圈 f4、快門 1/100 秒、ISO 1600、連拍

5 光影控制輔助器材

如何掌控光影的萬千形態、提昇作品的可看性，是攝影者所需具備的重要技能。本篇我們將介紹幾種常見的光影控制器材，包括：閃光燈、反光板、偏光鏡、減光鏡、漸層減光鏡、黑卡等，協助您對光影的掌控更得心應手。

31 閃光燈

> **閃光燈**可說是最普遍的光影控制器材,可惜大部份的人對於閃燈的用法多只停留在簡單的補光而已,甚至還有一些錯誤觀念;這一章我們要來釐清觀念,說明閃燈各方面的知識,讓各位能夠更深入地活用閃光燈!

閃燈與曝光、光圈、快門的關係

以往在不使用閃燈的情況下,我們就是考量**現場光**來決定曝光,現在多了閃燈,對於曝光會有什麼變化呢?底下我們先來說明幾個概念,讓大家對閃燈與光圈、快門、ISO 的關係有一個基本的認識,然後再來探討閃燈的應用技巧。

> 在第 1 章我們提到閃燈可分成 3 種類型:內閃、外閃、和大型閃燈,本章介紹的內容主要著重在內閃和外閃的應用,大型閃燈因為多用在專業棚拍的用途,不在本章討論之列。

閃燈與測光

其實多了閃燈,對於我們的測光程序並未造成太大的改變,因為現在的閃燈都具備**閃燈 TTL**功能。所謂**閃燈 TTL** (Through The Lens)是一種測光方式,它是指閃燈打在物體上的反射光,會經由鏡頭進入相機內部的測光系統,然後相機就會根據反射光的強弱來控制閃燈的光量,以取得正確的曝光。而且,**閃燈 TTL** 模式是測量 "進入鏡頭" 的光量,所以若鏡頭前有加裝濾鏡、接寫環、增距鏡 … 等設備,或是閃燈不是直接對著主體,而是利用周遭的屋頂、牆壁來進行反射式閃光 … 等等因素,皆已被納入運算,不用我們再手動進行修正。

所以,多了閃燈的測光程序,其實只是多了在測光之前需先將閃燈電源打開的動作,後面的步驟就和以往不用閃燈的情況一樣,即測光、對焦、構圖、然後按下快門曝光。有一個小小的差異是,在你按下快門的那一瞬間,閃燈會先發出預閃,以藉由從主體反射回來的亮度來決定閃燈閃光的光量。

接下來,我們繼續探討閃燈與 ISO 值、光圈大小、以及快門的關係。

> 各閃燈的 TTL 模式名稱略有不同,主要差異是在提升閃燈曝光的準確性,但動作原理是類似的,例如 Nikon 的 D-TTL 與 I-TTL 系統、Canon 的 E-TTL 與 E-TTL II 系統。

由相機控制閃光
燈所發出的光量

光線會由鏡
頭進入相機

閃光燈指數與光圈大小

「閃光燈指數 (Guide Number)」 也就是所謂的「GN 值」，是衡量閃光燈發光強度的一個標準單位，GN 值愈大，代表閃光燈的發光強度愈強、照射距離愈遠。一般 DSLR 內建閃燈的 GN 值約在 12～14 左右，外接閃燈的 GN 值則可高達 24～64 之譜。

光看 GN 值似乎沒什麼，其實 GN 值跟「拍攝距離」 (閃燈與拍攝主體的距離) 以及「光圈大小」有密切關係，閃燈說明書上標示的 GN 值是指在「ISO 100」的情況下「拍攝距離」與「光圈級數」的乘積：

$$GN = 拍攝距離 (m) × 光圈級數 (f)$$
$$※ ISO = 100$$

上述公式我們可以解釋成，在 ISO 100 的情況下，閃燈可以照得多遠受到光圈大小的限制。例如閃燈的 GN 值為 56，配上 f4 的光圈，56/4=16(m)，表示在 16 公尺內的範圍才可以受到閃燈正常的照明；若將光圈調大成 f2，56/2=28(m)，則拍攝距離就增長為 28 公尺。但請注意，這是在 ISO 100 的情況下，若將 ISO 提高，閃光燈的拍攝距離可以更遠。

另外，還可從另一個角度來求得拍攝的光圈值，假設拍攝主體位於 8 公尺遠的距離，56/8=7(f)，表示設定的光圈大小不能小於 f7，否則主體將無法得到足夠的閃燈照明。

此外，鏡頭焦距也會改變閃燈的照射情形。當鏡頭焦距設定成望遠端 (如 70 mm)，其照射範圍會僅限於畫面中央附近，但光量較強，所以拍攝時應適量縮小光圈；若設定成廣角端 (如 24 mm)，則照射範圍較廣，但光量會降低，所以拍攝時應放大光圈。

閃燈與快門

從 GN 值的公式可以了解光圈大小和 ISO 值對閃燈出力的關係，那快門呢？

快門長短影響的不是閃燈的出力強弱，而是閃光與現場光的比例關係。使用閃光燈攝影時，當快門開啟後，相機會同時接收到現場光以及閃光的曝光，但閃光是短而強的光，約只有 1/10000 秒，只要閃光一閃，被閃光照到的主體即可立即得到足夠的曝光，快門的時間長短根本影響不到它。

所以，快門時間決定的是現場光的曝光程度，快門時間短，現場光的曝光量就比較少，就整張影像的曝光量而言，此時閃光佔較大比例；快門時間長，現場光的曝光量就會增加，此時現場光所佔的比例也會跟著提高。

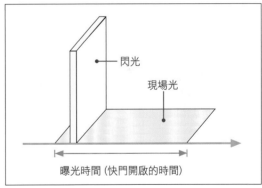

閃光

現場光

曝光時間 (快門開啟的時間)

● 閃光的光量很強，但一下子就結束了，不會隨著快門時間而增加曝光，現場光則會隨著快門時間而增加曝光

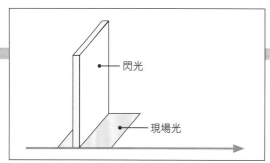

◯ 快門時間短, 現場光的曝光時間也比較短, 適合用在逆光時替人像補光的場合, 例如背對夕陽的人像、站在窗前的人像。若用在背景較暗的場合, 則會發生主體明亮, 但背景仍烏黑一片的情況

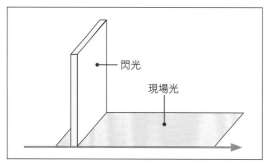

◯ 快門時間長, 現場光的曝光量也會跟著增加, 適合用在背景較暗的場合, 例如拍攝夜間人像, 這樣人像和背景皆可獲得正確曝光 — 人像是因為閃光、背景則是因為現場光而獲取足夠的曝光

閃燈同步快門

有些攝影初學者可能會發現, 當他打開閃光燈時, 快門會被固定在 1/60 秒, 或是不管怎麼設, 快門就是無法超過 1/200 秒？到底怎麼回事？現在我們就來細說分明。

一般 DSLR 的快門都是由前簾跟後簾兩組金屬片組成, 閃光燈必須在前簾完全打開, 後簾尚未跟進前進行閃光, 這樣整個感光元件才能夠得到閃燈一致的照明；若快門速度太快, 使得後簾太快跟進, 那麼閃光時將會有部份感光元件被後簾遮住而無法感光。

因此, 使用閃光燈時快門速度有個 "上限", 也就是快門不能快過這個上限, 否則將導致感光元件受光不平均, 這個快門速度的上限就是所謂的**閃燈同步快門**, 也就是相機規格表上標示的**X同步**。各家相機規定的同步快門不盡相同, 常見的有 1/150 秒、1/200 秒、1/250 秒、1/500 秒等。

在同步快門以下 使用閃光燈：

◯ 等整個前簾全開, 後簾尚未跟進前, 閃燈進行閃光, 所以畫面受光完全, 沒有被遮擋的地方

在同步快門以上 使用閃光燈：

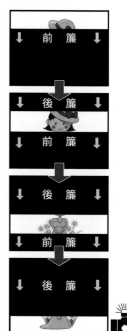

◯ 前簾結束時閃光燈進行閃光, 不過此時的後簾已開始跟進, 因此會遮擋住部份的影像

為了防止攝影者在拍攝時, 誤將快門設定在比**閃燈同步快門**還要快的速度, 因此閃光燈 (包括內閃和外閃) 都設有和機身訊號連結的功能, 只要一打開閃光燈, 相機就會自動將快門限制在閃燈同步快門或是以下的速度, 而且無法任意調整。

例如在 P 模式與 Auto 自動模式, 當開啟閃光燈拍攝時, 快門會被限制在 1/60 秒, 無法變更, 這是相機為了避免晃動所採取的安全措施。假如你需要更快的速度 (例如在室內拍攝, 想要凍結寵物的動作), 那就要切換到 M、A (Av)、或 S (Tv) 模式才能調整, 調快調慢都可以, 不過最快仍舊不能超過**閃燈同步快門**的限制。

假如你發現在 A 模式下快門速度被固定在**同步快門**, 無法往下調整, 那你必須到相機的功能表 (Menu) 中將 **Av** 模式下的閃光同步速度設成**自動**才行。

高速同步閃燈

從前面的說明我們了解, 當使用閃光燈時, 快門速度會被限制在同步快門以下, 也就是不能比同步快門更快, 否則感光元件會受光不平均。然而有些情況, 例如在大晴天想要用閃光燈為逆光人像補光, 若我們開大光圈以營造淺景深的效果, 此時快門速度就有可能超過同步快門的限制; 除非縮小光圈, 否則只能用同步快門的速度來拍, 結果將造成主體和背景的曝光錯誤。

又或者在需要閃燈補光的環境下拍攝, 但我們需要高於同步快門的速度來凍結動作, 例如前面提過在室內拍攝寵物的動作。

為此, 外接閃光燈設計了**高速同步閃燈模式**, 此模式取消了同步快門的上限, 如此一來, 即使是在強光的環境下用閃光燈為主體補光, 也不怕快門速度會超過同步快門的限制。

◐ 原廠閃燈所支援的高速閃燈模式, 內建閃燈一般沒有這項設定

高速閃燈動作示意圖:

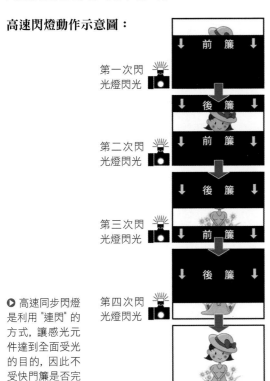

第一次閃光燈閃光

第二次閃光燈閃光

第三次閃光燈閃光

▶ 高速同步閃燈是利用 "連閃" 的方式, 讓感光元件達到全面受光的目的, 因此不受快門簾是否完全打開的影響

第四次閃光燈閃光

曝光完成

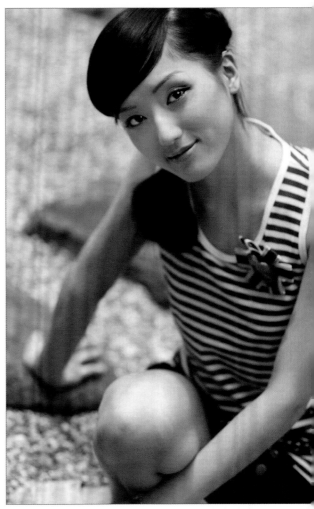

◐ 這張照片是在艷陽下拍攝, 同時又使用大光圈來表現背景模糊的景深效果, 導致快門速度高達 1/2000 秒, 遠遠超過相機同步快門的限制, 因此在使用閃燈補光時, 必須設定成**高速同步閃燈模式**, 才能獲得正確的補光效果

地點:台北・椿園日式會館
採光:上午 10 點左右, 來自畫面右側的斜順光
測光:A 模式、中央重點平均測光
曝光:光圈 f2、快門 1/2000 秒、ISO 100、閃光燈
攝影:張宇翔

慢速同步閃燈

在光線昏暗的場合使用閃光燈，由於快門速度會被限制在 1/60 秒～**同步快門**之間，使得快門速度不夠慢，而導致主體曝光正確但背景卻昏暗一片的現象。**慢速同步閃燈模式**可以延緩快門速度，讓快門在閃燈動作之後仍然保持開啟，使背景得以繼續感光，這樣就能夠讓主體與背景的光線變得更均勻一些。一般相機提供的**夜景人像**情境模式，運用的就是慢速同步閃燈的道理。

要注意的是，使用慢速同步閃燈時因為快門速度變慢了，所以需搭配三腳架來拍攝，同時被攝主體在閃光燈閃光之後不能有太大的動作，以避免影像模糊，但若是要表現動感的話，那就另當別論。

各相機啟動**慢速同步閃燈**的方法不盡相同，通常是要切換到 A、S 模式或 M 模式，然後透過閃燈按鈕或轉盤來切換；有些機種是在 A 模式下或是**夜景人像**模式，當啟動閃光燈時，快門就會自動隨著外在光線強弱自行調整適合的快門值，並不需手動調整成慢速快門模式。

🔺 一般外接閃燈和內建閃燈都具備**慢速同步閃燈**功能

🔺 未開啟**慢速同步閃燈模式**，因為曝光時間太短，閃光燈又照不到後面的背景，因此只有主體曝光正確，背景仍是一片黑

▶ 開啟**慢速同步閃燈模式**來拍攝，不但主體明亮，背景也得到適當的曝光

地點：台北・信義商圈
採光：下午約 7 點天空的餘光以及商店的人造燈光
測光：M 模式、中央重點平均測光
曝光：光圈 f3.5、快門 1/15 秒 ISO 400、閃光燈補光
攝影：張宇翔

閃燈補光技巧

不論白天或夜晚、明亮或昏暗，只要在光線反差較大的場景拍攝，若發現拍攝主體上面出現難看的陰影，例如逆光下人物的臉部，便可以利用閃光燈對陰影處進行補光的動作，這一節我們就來介紹閃燈的補光技巧。

判斷快門速度

不管是白天、晚上，當使用閃光燈進行 "補光" 時，您必須先行判斷所需的快門速度，基本上就是 3 個選項：**同步快門、高速同步閃燈、和慢速同步閃燈**。

判斷的方式其實就是和相機的**同步快門**來做比較，若所需的快門速度比**同步快門**慢，而且比 1/60 秒還要慢，那就需要使用**慢速同步閃燈模式**，這樣相機才會考量現場光的亮度，而閃光燈的光量也會變動，以呈現最佳的補光效果。一般應用在較昏暗的場所替主體或人像補光的時候，範例照片可參考 5-8 頁。

若所需的快門速度超過**同步快門**，例如在光線不足的環境下要凍結動作，或在光線非常充足的環境下製造淺景深效果，這時就要設成**高速同步閃燈模式**才能正確補光，範例照片可參考 5-7 頁。

除了上述提到的特殊狀況之外，其餘補光的情況運用 1/60 秒～**同步快門**之間的快門速度應該都足以勝任。

快門速度	適用時機與情況
同步快門	所需快門速度介於 1/60 秒～同步快門之間
高速同步快門	所需快門速度**超過**同步快門，適用在弱光環境下凍結動作、或是在光線充足的環境下製造淺景深
慢速同步快門	所需快門速度**低於** 1/60 秒，適用在較昏暗的場所替主體或人像補光，讓主體和背景都獲得適當的曝光

閃光曝光鎖

利用閃光燈補光時，基本上是對整個畫面來進行補光，因此很容易造成閃光燈光源的亮度超過主光源，使呈現出來的光影效果不夠協調。要解決這個問題，我們可以利用**閃光曝光鎖** (EFL) 來針對特定局部部位進行補光動作。

1 首先，先將閃光燈彈起。

2 接著將觀景窗中央位置對著欲補光處半按快門進行對焦。

3 按下相機上的 FEL 鈕，此時閃光燈會發出預閃，取得拍攝主體所需的補光參數，接著重新構圖後就可完全按下快門拍攝。

Canon 相機的 EFL 鈕

◯ 未啟用閃光曝光鎖來補光, 可以看出花茶杯的明暗很強烈又僵硬, 與背景的光影很不協調

◯ 啟用閃光曝光鎖補光的結果, 花茶杯的陰影變得較為柔和, 並與整個畫面的光影形成一體, 一點兒也沒有突兀的感覺

閃光曝光補償

閃光曝光補償的時機和一般曝光補償的時機是一致的, 也就是高反射率的拍攝主體, 例如穿著淺色服裝的模特兒, 需要「正補償」, 也就是提高閃光的強度; 低反射率的拍攝主體, 如穿著深色服裝的模特兒, 則需要「負補償」, 降低閃光的強度。

閃光曝光補償的範圍一般介於 ±2 級(內閃) 或 ±3 級 (外閃), 並可選擇以 1/2 或 1/3 的級距進行調整。

> 若外閃與機身設定不同的閃光曝光補償值, 那麼外閃的設定會取代機身的曝光補償設定。

◯ 外閃的曝光補償直接在外閃上面操作設定

◯ 內閃的曝光補償則在機身的功能表中設定

閃燈的應用

在運用閃燈補光的時候, 還有許多應用上的技巧是我們需要注意的, 懂得這些技巧可以讓補光更完美。

改變光源性質

當現場光源不是我們需要的效果時, 我們可利用閃光燈來改變其光質表現。例如在燭火下拍攝, 就算使用白平衡來修正, 照片仍會有偏黃的現象, 這時若能加上閃光燈的協助, 那麼將可修正光源造成的色偏現象。

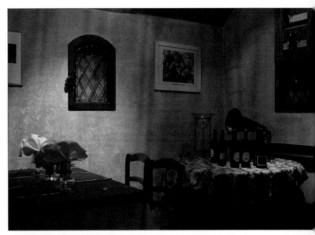

◯ 雖然透過白平衡來修正, 不過仍然看到照片略有偏黃

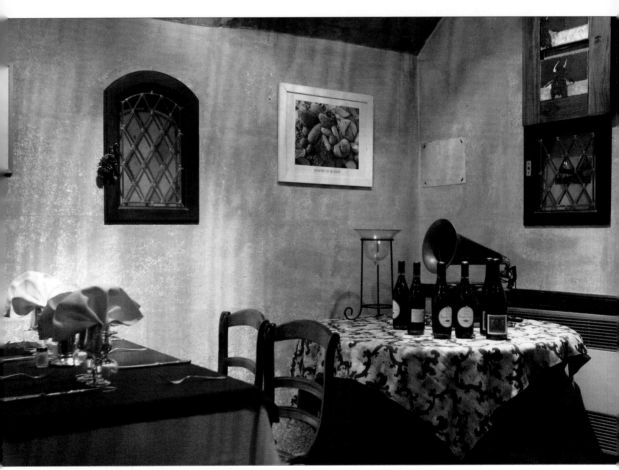

◯ 相同條件, 並適時加入閃光燈拍攝後, 色偏情況減輕許多

反射式閃光

當閃光燈直接對著主體拍攝時，會因為光線太過強烈而破壞主體表面的色彩紋路以及現場光的氣氛，此時就要應用**反射式閃光**技法來克服。它是指改變閃光燈燈頭的位置，使其不直接照射在被攝物體上，而是利用天花板、牆壁或反光板來做反射的動作，如此就能達到光線擴散、減輕陰影的效果。

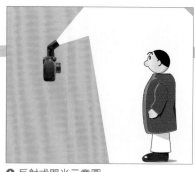

⬤ 反射式閃光示意圖

使用反射式閃光時要注意閃光燈的角度，要先以目測觀察一下被攝主體是否大約在反射角度的範圍中，否則就會出現主體受光範圍不均勻的情況。

⬤ 閃光燈對著人物直接拍攝，會發現照片看起來不協調過於強烈，且有很明顯的影子充斥在其中

攝影：張宇翔

⬤ 透過反射式閃光拍攝後，照片看起來柔和許多，視覺上也比較自然，最重要是幾乎看不到難看的影子

攝影：張宇翔

離機閃光

不管內閃或外閃都是固定在相機上方，若想要改變閃光燈的位置時該怎麼做呢？最容易的方法就是利用同步線，這樣外接閃燈就可脫離相機，由您決定擺設的位置，以創造不同的光影表現。

○ 離機閃光狀況下，攝影者可自行決定閃光燈的位置，創造不同的燈光效果

◐ 將離機閃光燈移到人物的右上方，會發現拍出來的光影效果較為立體

攝影：張宇翔

32 反光板

攝影過程中若發現物體受光強弱不同, 而有亮度不均的現象, 譬如逆光下、斜逆光下就會發現這種情況, 這時經常利用反光板來控制陰影面的亮度, 使其與亮面呈現合適的明暗反差, 達到兼顧暗部、亮部細節而不需有所取捨。

⬤ 利用反光板對暗部進行補光, 讓
畫面的亮、暗部取得平衡, 如此便
不需為了兼顧哪一邊而有所取捨
攝影：張宇翔

反光板的大小與顏色

反光板的大小取決於需補光區域的範圍，範圍愈大所需的反光板尺寸愈大，範圍愈小則需要的反光板就愈小；若反光板尺寸小於補光區域，則會產生明顯的影子，形成不自然的反差現象。所以選購時，需評估用在那些場合，再依需求選擇合適的反光板大小。

除了大小之外，要用什麼顏色的反光板來補光也是考量的重點之一，以下是常見的款式：

- **白色反光板**：反光強度最弱，但是效果柔和自然，可呈現陰影面最多的細節，主要適用於反差不大的場合。

- **銀色反光板**：補光強度較強，對於反差較大的場合有較佳的補光效果，尤其無法靠近補光區域時，在遠處使用也有不錯的表現；再者拍攝人像，透過銀色反光板較容易產生「眼神光」，可讓人物眼睛的表現更為傳神。

- **金色反光板**：反光強度與銀色反光板相同，但是補光的質感表現類似太陽光的效果，所以多用於光線不佳的陰天，或是營造金色光線效果時使用。

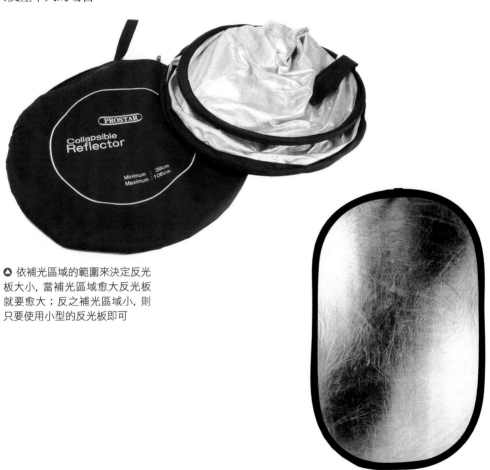

○ 依補光區域的範圍來決定反光板大小，當補光區域愈大反光板就要愈大；反之補光區域小，則只要使用小型的反光板即可

○ 一般反光板大都採雙面式設計，一面為白色，另一面為銀色或金色，方便您依不同需求選用

反光板使用技巧

使用反光板前必須先決定主體與相機的位置，之後再調整反光板的方位，讓現場的主要光源投射在反光板上，然後再微調反光板以便將補光的光源投射在補光區域，並適時前後改變反光板與補光區域的距離，來調控補光光量的強弱。不過切記，補光的光量不應超過主體亮部的光量，否則會有喧賓奪主的情況，並且還會產生更多的明暗反差，而失去平衡畫面暗部與亮部的意義。

🔼 使用反光板時, 反光板要能接受到光源的照射, 然後調整角度, 以便將光線反射到需要補光的區域

🔽 透過反光板為主角進行補光後, 不僅臉部的陰影變少了, 膚色也顯得更加白皙

地點：台北・敦化南路
採光：陰天無明顯方向的擴散光
測光：A 模式、中央重點平均測光
曝光：光圈 f3.2、快門 1/160 秒、ISO 320、反光板補光
攝影：張宇翔

🔽 無使用反光板的相片, 除了臉部全籠罩在陰影下之外, 整個畫面看起來也比較暗沉

攝影：張宇翔

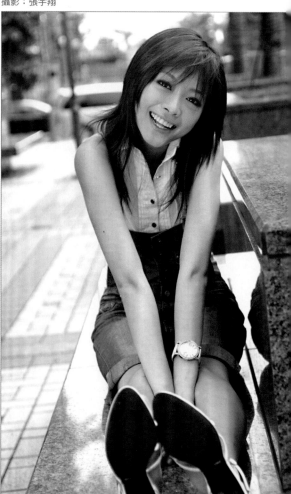

33 偏光鏡

拍照經常遇到色彩不夠飽和的問題, 這是因為您忽略了**反射光**對色彩的影響 — 當物體的表面充斥著反射光時, 就會降低色彩的飽和度。另外, 拍攝風景時也常發現影像翳霧不清, 藍天不夠藍、白雲少有細節的情形, 原因則是陽光照射在大氣塵埃而引發的**散射光**所致。這裏提到的反射光和散射光即是所謂的**偏振光**, 攝影上要如何消除這種到處充斥的偏振光, 重顯亮麗的色彩呢?這就要用到風景攝影必備的利器 — **偏光鏡**了。

⬤ 偏光鏡最為人熟知的功能, 就是拍出湛藍的天空和飽和的色彩

地點:捷克・布拉格
採光:早上, 來自畫面左前方的斜順光
測光:A 模式, 矩陣測光模式
曝光:光圈 f2.8、快門 1/4000 秒、ISO 100、偏光鏡

偏光鏡的應用

偏光鏡是利用偏光角度來過濾光線的一種濾鏡。偏光鏡有一個偏振方向，當偏振光的偏振方向與偏光鏡一致時，光線即能通過偏光鏡；當偏振光的偏振方向和偏光鏡呈垂直時，光線即不能通過。因此，調整偏光鏡的角度即能控制偏振光通過鏡頭的比例。

◐ 偏光鏡的鏡片是裝在一個可旋轉的鏡座上，讓攝影者可以轉動調整偏光鏡的角度

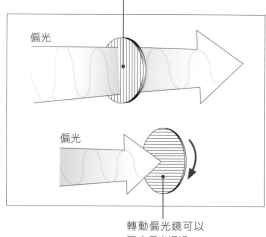

當偏光的方向和偏光鏡一致時，偏光即能通過偏光鏡

偏光

偏光

轉動偏光鏡可以阻止偏光通過

消除反光, 透視水底鏡面

偏光鏡的功用之一，是用來消除水面或玻璃鏡面這類閃亮表面的反射光。水面或玻璃的反射光會遮住水底以及玻璃鏡內的景象，有時，我們會希望能夠清楚拍出水底景物的細節、或是玻璃櫥窗內的擺設，那麼只要在相機鏡頭前加裝偏光鏡，便可以透過偏光鏡來消除反射光，顯露水底或玻璃後面的景物。

要注意的是，場景裡除了直接光源之外，其餘都是反射光，攝影者必須掌握場景的要素，針對會妨礙畫面呈現的反射光來加以消除，才能發揮偏光鏡的功效。例如針對水面的反光來消除，而不是又要消除水面反光，又要消除油漆長椅的反光，這樣是永遠調不好偏光鏡的角度的。

◐ 因為反射光的緣故，整個水面顯得泛白、沒有透明的感覺

◐ 運用偏光鏡消除水面的反光後, 水面變透明了，水鴨的腳掌和石頭排列的紋路都清晰可見

地點：宜蘭・冬山河親水公園
採光：天氣多雲, 無明顯方向的擴散光
測光：A 模式、矩陣測光模式
曝光：光圈 f5、快門 1/50 秒、ISO 100、偏光鏡

消除偏光，重現湛藍天空

藍天白雲本身並不發光，它是受到陽光的照射，再經過輻射而發光的，這種就稱為「散射光」。散射光都是偏振光，當我們拍攝藍天白雲時，空氣中的微塵也會散射光線並夾雜進入鏡頭，使得藍天白雲產生翳霧不清的現象。這時，我們可以用偏光鏡來過濾空氣中微塵所散射的雜光，使藍天更藍、白雲更立體。

然而，和消除反射光不同的是，我們必須調整偏光鏡的角度，讓藍天白雲的偏振光相對通過較多，而非致力於讓雜光減少。原因是，反光有一定的來源及方向，例如：窗戶或水面，所以我們可針對它來加以消除；然而雜光的來源、偏振方向並不一致，因而無法一一予以消除，最有效的方法是讓偏光鏡和藍天白雲的偏振方向一致，如此自然可以排除其他偏振方向的雜光，這是和一般消除反光原理不同之處。

⬤ 由於散射光的緣故，可看到藍天不藍，白雲少有細節的情況

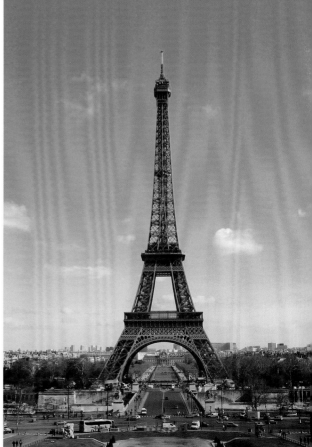

▶ 將散射光消除之後，藍天變得更藍，白雲細節也變多了，最重要是整個畫面的飽和度也提昇不少

地點：巴黎・艾菲爾鐵塔

採光：下午 3 點左右，來自畫面右方的側光

測光：A 模式、採用矩陣測光模式測量整個畫面

曝光：光圈 f11、快門 1/100 秒、ISO 100、偏光鏡

消除反光, 顯現飽和色彩

物體表面若充斥強烈的反射光, 不僅顏色會變淡, 更嚴重的是色彩還會顯現不出來, 這種現象在陽光強烈的晴天會感覺更明顯。同樣的, 我們也可以利用偏光鏡來消除物體表面的反射光, 但這次的目的是為了重現物體表面飽和的色彩。

▶ 岩石表面受到反射光的影響, 色彩變得不夠飽和

▶ 花瓣和綠葉上充斥著反光, 感覺花朵的顏色像是淺紫色, 不夠濃郁

�😊 用偏光鏡將反射光消除後, 便呈現出飽和的赭紅色岩石

地點：東北角風景區
採光：上午 10 點左右的斜順光
測光：A 模式、用矩陣測光模式測量整個畫面
曝光：光圈 f8、快門 1/100 秒、ISO 100、偏光鏡

▶ 用偏光鏡試著偏掉花瓣上的反光, 花朵的顏色變得很飽和, 連莖葉也變得更深綠

地點：北海道‧層雲峽
採光：上午 10 點左右的斜順光
測光：A 模式、矩陣測光模式
曝光：光圈 f8、快門 1/100 秒、ISO 100、偏光鏡

偏光鏡的使用技巧

偏光鏡的操作和一般濾鏡不大一樣，當我們將偏光鏡裝上鏡頭後要慢慢旋轉，然後透過觀景窗觀察偏光的效果，以便決定偏光鏡旋轉的角度。要提醒您的是，旋轉偏光鏡的方向要跟安裝濾鏡時的方向一致，否則反方向旋轉的話，偏光鏡會有掉落的危險。

◎ 旋轉偏光鏡時，請透過觀景窗觀察消除反光或偏光的效果，當出現令你滿意的畫面後就可停止旋轉

光源與物體的角度

物體的反光跟光源位置有一定的關係，因此要發揮偏光鏡最大的效用也有特別的角度。就消除天空的偏光而言，以跟太陽呈 90° 的天空地帶是消除偏光效果是最明顯的區域，其餘小於或是大於 90° 的地帶，偏光的效果就會打折扣。

◎ 讓大姆指與食指保持 90° 的角度，並將食指對著光源，那麼大姆指所指的區域就是偏光效果最明顯的位置

拍攝時要快速找到天空最佳的偏光區域，我們可以打開大姆指跟食指使其呈約 90° 的角度，然後用食指當軸心並對著光源，那麼姆指所指的位置就是偏光鏡消除偏光效果最明顯的角度。不過，若光源位置與偏光鏡呈一直線，例如正順光、正逆光、或是太陽位於頭頂時，偏光鏡是完全沒有效用的。

若是要消除玻璃或是水面的反光，一般來說，較適當的角度介於 30°～60° 之間，不過你並不需要真的去測量角度，你只要在旋轉偏光鏡時並試著移動位置，應該就可透過觀景窗找到最佳的角度。

◎ 若要消除玻璃鏡面的反光，絕對不要正面對著玻璃，否則不論你如何旋轉偏光鏡，玻璃上的反光永遠都在

◎ 換個位置，讓相機鏡頭斜著對向玻璃櫥窗，此時轉動偏光鏡就可明顯感受到消除反光的效果

偏光效果的選擇

使用偏光鏡時，並不是要將畫面中的反光完全消除才是對的，而是應該透過觀景窗一邊旋轉偏光鏡，一邊觀察偏光的程度，再依想要呈現的視覺效果來決定消除反光的比例。例如取景畫面是池塘中的鯉魚，可是卻因為水面反光的緣故而看不清鯉魚，這時就可以利用偏光鏡將水面反光 100% 消除來克服。又比如，拍攝彩虹時反而是 0% 偏光最佳，因為彩虹是光在水氣中產生的折射現象，當 100% 偏光時，反而會使彩虹色彩飽和度降低，甚至消失不見；所以旋轉偏光鏡時，同樣也要透過觀景窗邊觀察彩虹邊調整，直到彩虹最鮮明的角度出現為止。

不偏光

不偏光

中度偏光效果

中度偏光效果

最大偏光效果

最大偏光效果

曝光值的設定

偏光鏡會阻擋部份光線進入鏡頭，所以曝光值通常會提高約一級左右，這樣影像才能獲取足夠的曝光。然而提高曝光值往往會導致快門時間延長，所以最好搭配三架腳拍攝，以免拍出模糊的影像。

另外有個情況要特別注意，使用偏光鏡時，若你讓天空佔據畫面很大的面積，比如 3/4，則相機的 TTL 測光系統有可能被誤導而造成曝光錯誤。原因是偏光鏡會使大範圍的天空變暗，於是測光錶為了讓天空得到應有的亮度而提高曝光值，但這將導致其它景物曝光過度。解決的辦法是，先將偏光鏡轉到偏光效果最低的角度，也就是不要讓天空變暗，然後測光取得曝光值，並進行曝光鎖定的動作，之後再轉動偏光鏡取得最佳的偏光效果再進行拍攝。

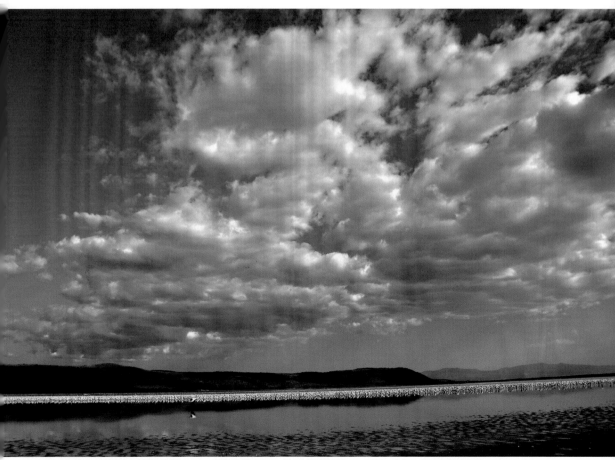

🔵 使用偏光鏡拍攝大範圍的天空要特別注意不要讓測光錶誤判了，否則你得到的可能是和平常一樣淺淺的藍天、地景卻過曝的影像。記得要先測光並鎖定曝光值後，再調整偏光鏡來拍

地點：肯亞・納庫魯國家公園
採光：下午，來自天空雲層擴散的頂光
測光：A 模式、矩陣測光模式
曝光：光圈 f5.6、快門 1/800 秒、ISO 200、偏光鏡

偏光鏡的副作用

偏光鏡固然可以幫助消除反光, 讓影像色彩更飽和, 但另一方面也可能產生一些困擾, 我們來討論如何避免這些問題產生。

暗角問題

偏光鏡是由多片鏡片組成, 在厚度上比一般濾鏡更厚, 當使用在超廣角鏡頭上時, 偏光鏡的鏡框容易擋住鏡頭的視野, 而在畫面四周出現 "暗角"。

● 偏光鏡的厚度比一般濾鏡厚,
用在超廣角鏡頭拍攝時, 容易在
相片四周出現暗角

那要如何克服暗角的問題呢？你可以運用下列幾種途徑:

● **將鏡頭焦距往前推**: 既然在最廣角端會產生暗角, 那拍攝時可以將焦距往前推, 直到觀景窗中看不到暗角為止。

● **使用超薄偏光鏡**: 若不想改變鏡頭焦距, 又要解決暗角問題, 那麼建議您購買 "超薄偏光鏡"。它的設計是去除或縮短濾鏡前端的螺紋, 使得厚度比一般偏光鏡更薄, 因而能減少相片暗角的困擾。

● **轉接更大口徑的偏光鏡**: 您可選購比原來鏡頭口徑更大的偏光鏡, 然後利用 "轉接環" 進行轉接, 這樣也可以解決暗角的問題。

半偏光現象

在超廣角鏡頭上使用偏光鏡, 除了暗角問題外還可能發生 "半偏光現象", 也就是偏光效果只發生在畫面的一部分！其原因是當偏光鏡與太陽之間呈現 "順光" 或 "逆光" 時會減弱偏光效果, 再加上使用超廣角鏡頭時, 往往會將靠近太陽的區域攝入, 因此畫面會出現靠近太陽的區域沒有偏光效果, 而遠離太陽的區域就具有明顯的偏光效果。

因此, 在遇到這種現象時, 要試著**改變拍攝角度**、**使用長鏡頭**、或是改成**直幅取景**來拍攝, 如此才能讓太陽更加遠離取景畫面, 自然就能減少半偏光現象的影響。

一般而言, 我們會盡量避免半偏光現象, 不過筆者很喜歡利用半偏光現象來拍攝 "無雲的藍天", 藉此以表現藍天的明暗層次。

● 使用超廣角鏡頭與偏光鏡拍攝藍天時, 經常會發生部分的天空很藍, 部分天空偏白的半偏光現象

遠離太陽的區域
呈現很藍的色彩

接近太陽的區
域則變得較白

● 改用直幅拍攝, 使太陽遠離取景畫面, 藍天的色彩就會變得很平均

● 雖然沒有將太陽攝入, 不過太陽仍然與偏光鏡呈現逆光的位置, 只是高度比較高看不到罷了

● 太陽的位置已經遠離取景畫面, 自然就會減輕半偏光的情況

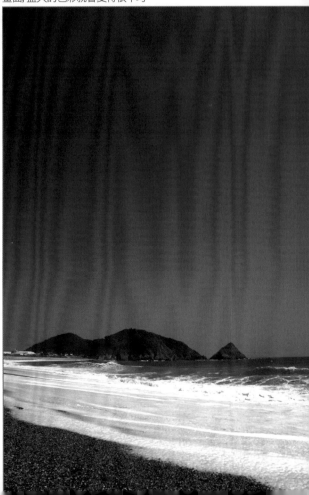

不論是傳統還是數位攝影, 濾鏡都扮演極重要的角色, 除了能夠改變光線的特性、修正破壞影像的有害光線, 如紅外線、紫外線 ... 等, 還能控制各種光影的變化, 如反光控制、曝光改變 ..., 因此想要拍出好的光影作品, 深入了解各式濾鏡的特性是有必要的。除了濾鏡之外, 本章另外要介紹一招控制光影的祖傳秘方 — 黑卡, 黑卡到底是什麼? 讓我們先賣個關子吧!

UV 鏡

在強烈陽光下拍攝海邊、高山、城市 ... 等場景, 照片往往會出現翳霧模糊不清的現象, 同時照片顏色還會有點偏藍, 追究原因其實是由**紫外線**造成的。因為人的眼睛雖然看不到紫外線, 但是感光元件卻會感應到它, 因而造成影像翳霧不清的現象, 所以拍攝時要盡量減輕紫外線的干擾, 而最有效的方法就是使用UV 鏡 (Ultra Violet Filter)。

UV 鏡的主要功用就是在過濾掉紫外線, 以減輕相片翳霧、色偏的問題; 另外, UV 鏡透明無色且不會影響曝光結果, 所以也被用來當作**保護鏡**, 阻隔鏡頭表面與外界的接觸, 避免昂貴的鏡頭污損或刮傷。

▲ UV 鏡除了可過濾紫外線、減少翳霧現象外, 另外一個重要的功用就是保護鏡頭

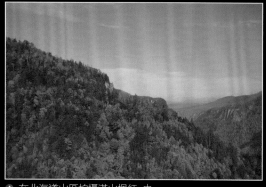

▲ 在北海道山區拍攝滿山楓紅, 由於故意拿掉鏡頭前的 UV 鏡, 所以整個畫面稍微有些翳霧不清的現象

▶ 重新裝上 UV 鏡後再拍一張, 天空的翳霧減輕了, 且照片也比較清晰

地點: 北海道·層雲峽

採光: 上午 9 點左右, 來自畫面偏右的斜順光

測光: A 模式、矩陣測光模式

曝光: 光圈 f5.6、快門 1/320 秒、ISO 100

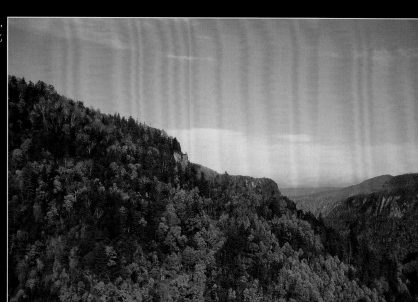

減光鏡

減光鏡 (Neutral Density Filter) 是中性灰色的濾鏡, 其功用就如名稱所說的 "減光", 也就是降低進入相機的光量。為什麼要降低進入相機的光量呢？有時候在光線充足的情況下拍攝, 我們希望縮小光圈以取得較慢的快門, 可是光圈已經縮到最小了, 快門還是不夠慢, 這時就可以利用**減光鏡**來幫忙取得更慢的快門速度。

最常見的例子就是晴天拍攝瀑布或雲海的時候, 為了表現瀑布、雲海行雲流水般的效果, 攝影人大都會縮小光圈使快門變慢；但是縮小光圈後, 發現快門速度仍然不夠慢時, 就要利用減光鏡來降低快門速度, 這樣才能拍出瀑布、雲海流動的感覺。另一個應用的例子是, 在大太陽底下拍攝,

想要使用大光圈來取得淺景深的效果, 可是快門速度卻超出了相機的上限 (如 1/4000 秒以上) 而無法拍攝！這個時候同樣也可以利用減光鏡來降低進光量, 使快門速度降到相機的快門上限之內, 如此就能達成拍攝淺景深的目的。

此外, 晨昏攝影也常用到減光鏡, 這是因為晨昏時的天空和地面反差較大, 利用減光鏡可以延長快門時間, 讓攝影者有較充份的時間搖黑卡 (黑卡的用法請參閱本章最後一節), 使地面獲得足夠的曝光。夜間拍攝車軌光跡時也可以利用, 小光圈搭配減光鏡, 想要拍攝一長條的車軌光跡將不是什麼困難的事。

▲ 減光鏡的鏡片類似太陽眼鏡, 呈現深黑色的表現, 以阻擋光線進入

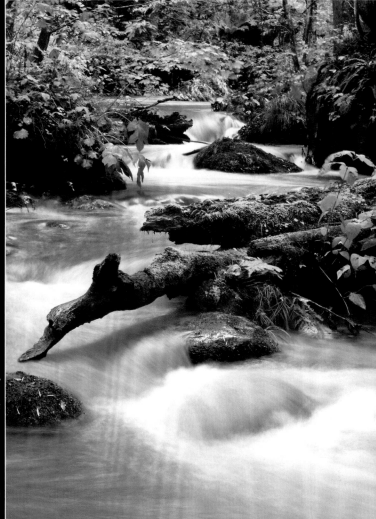

▶ 在日本奧入瀨溪拍攝溪水時, 透過減光鏡使快門速度變慢, 因而營造出這幅有如涓絲一般細水長流的景象

地點：日本・奧入瀨溪
採光：陰天, 經雲層擴散的軟調光
測光：M 模式 + ND8 減光鏡、透過矩陣測光模式測量整個畫面
曝光：光圈 f22、快門 1.3 秒、ISO 100

▲ 想用大光圈表現淺景深，但是外在光線太強，調大光圈將使快門速度超過相機的上限 1/4000 秒，所以只好縮小光圈拍攝，然而這樣就無法模糊背景，達到突顯人物的效果

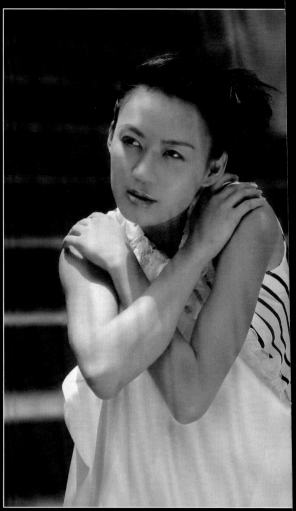

▲ 加上減光鏡降低相機的進光量，這樣一來，即使是在強烈光源下使用大光圈，快門速度仍可維持在 1/4000 秒以下，所以能夠順利拍出淺景深的效果，進而使人物凸顯出來

地點：淡水・紅毛城
採光：接近中午的頂光
測光：A 模式＋ND8 減光鏡、中央重點平均測光
曝光：光圈 f2.8、快門 1/1000、ISO 100

> ### ND 值

減光鏡的減光程度是依據鏡片濃度來決定的，而鏡片濃度則是以 ND (Neutral Density) 值來表示，ND 值愈高表示減光程度愈多，換言之就是快門速度會變得更慢。一般以 ND8 減光鏡最實用，可降低約 3 級曝光值，此外還有 ND4 (約減 2 級 EV)、ND400 (約減 9 級 EV)。

漸層減光鏡

當要拍攝一個明暗反差極大的畫面時, 數位相機的感光元件無法像人的眼睛一樣有那麼大的寬容度, 可同時記錄暗部與亮部的細節, 因此當遇到這種場景時, 有經驗的攝影者就會利用一片灰色的**漸層減光鏡**(Graduated Filter) 來平衡明暗之間的反差, 使暗部與亮部的層次能夠有較平順的呈現。

要用灰色漸層減光鏡平衡畫面的明暗反差, 其方法就是讓有色的部份對著亮部, 透明的部份對著暗部。如此一來, 若原本的明暗反差相差約 5 EV, 經過灰色漸層減光鏡平衡之後就縮減成 3 EV (假設減光程度為 2 EV), 這時感光元件就有能力同時記錄暗部與亮部的細節了。

▲ 灰色漸層減光鏡是一片由透明漸漸變淺灰再漸變成深灰的濾鏡, 其淺灰到深灰區域的作用就如同減光鏡一般, 可減少光線的進入, 一般減光程度約為 2 EV

另外, 使用漸層減光鏡時要特別注意曝光的控制。一般而言, 除非畫面剛好有極大反差的亮點, 否則都是在安排好漸層減光鏡後, 以現有的畫面測光再按快門拍攝; 當然, 若沒有把握的話, 也可以利用包圍曝光來做上下不同曝光值的包圍, 再從中選擇一張曝光較理想的作品。

▲ 在這個畫面中, 天空的亮度要比下面的草地亮很多, 若以地面正確曝光來設定曝光值, 那麼上半部的天空明顯有些過曝, 不僅藍色的天空變淡了, 有些雲朵的層次也出不來

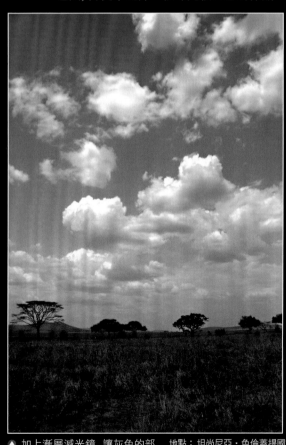

▲ 加上漸層減光鏡, 讓灰色的部份遮住天空, 此時天空和地面的反差縮減, 重新測光後拍攝, 取得較為協調的曝光結果, 天空的顏色和雲朵的層次也顯現出來了

漸層減光鏡有**旋入式**和**插入式**兩種, 一般建議採用插入式, 其優點是可自由移動濾鏡改變分界線的位置, 旋入式的分界線則固定在濾鏡中間無法調整。

地點: 坦尚尼亞・色倫蓋提國家公園
採光: 下午, 來自天空的頂光
測光: A 模式、放好漸層減光鏡後進行矩陣測光
曝光: 光圈 f5.6、快門 1/1250 秒、ISO 100

黑卡

▲ 黑卡可說是台灣攝影人的發明，一般市面上並沒有販賣正式的黑卡，而是攝影者拿不會反光的黑色卡紙來裁切製作

在需要長時間曝光的場合，若現場亮部與暗部的反差很大，遠超過相機所能擷取的範圍時，拍攝出來的相片就會有暗部曝光正常，亮部曝光過度、或是亮部曝光正常，暗部不足的情況。這個時候，我們可以透過**黑卡**來協助解決這種曝光差異過大的問題。

黑卡的使用方法

黑卡的用途是在曝光過程中，暫時將太亮的區域遮住以減少其曝光時間，如此便能平衡該區與暗部的亮度差異。要用黑卡之前，首先要算出使用時間，例如用相機測得暗部的曝光時間為 10 秒，而亮部的曝光時間為 2 秒，將暗部曝光時間減去亮部曝光時間，所得的秒數就是使用黑卡的時間 8 秒 (10 秒－2 秒＝8 秒)。

接著將相機的總曝光時間設為 10 秒 (考量暗部的曝光)，再將黑卡放在鏡頭前遮住亮部區域後，按下快門開始讀秒，此時未被黑卡遮住的區域持續曝光，但亮部區域由於被黑卡遮住所以無法曝光；直到 8 秒後，立刻拿開黑卡讓亮部區域與暗部區域一起曝光 2 秒，這樣就能拍出暗部與亮部曝光兼具的相片。

另外要注意一點，使用黑卡過程中不能碰撞到相機，而且要持續微幅快速上下抖動，以便在黑卡邊界處產生自然漸層的亮度變化；若是不抖動或是抖動速度太慢，就會在畫面上產生明顯的遮擋痕跡，讓相片看起來不夠自然。

黑卡的使用時機和漸層減光鏡類似，皆是用在場景明暗反差較大的時候，不過黑卡適合用在曝光時間較長的場合，若曝光的時間少於 1 秒，則適合使用漸層減光鏡。

亮部區域，所需曝光時間為 2 秒

暗部區域，正確曝光時間為 10 秒

▲ 使用黑卡時間：暗部曝光時間 10 秒 － 亮部曝光時間 2 秒 ＝8 秒

按下快門的同時，將黑卡遮住水平線以上的區域，並持續抖動維持 8 秒 (之間不可碰撞到相機)

水平線以下的區域，由於沒有黑卡的遮擋，持續曝光 8 秒

當曝光時間到達 8 秒時，立刻將黑卡拿開 (未開始感光，此時亮部影像會比較暗)，這時水平線以上的區域開始感光，直到 2 秒的曝光結束